坂詰秀一顧問米壽慶祝

坂詰秀一顧問（立正大学名誉教授・同特別栄誉教授）におかれましては、令和六年甲辰年一月二六日に米壽という亀齢鶴算を迎えられました。誠に以て慶祝の至りです。

坂詰顧問は、一九九八年（平成一〇）年（平成一三）、立正大学学長（第二七代）に奉じられる中、仏教考古学における基本的なその最初の仕事として池上本門寺にために「仏教石造文化財研究所」を組織・発足されました。以来、仏教考古学はもとより宗教考古学を人口に膾炙の人々の墓所調査を手がけられました。であり学問的に無明迷道する所員らの調査研究を実践されてこられました。かかる中で、若輩に多くの動に参画させていただき、高所大所からの識見のもと

まいりました。当研究所は、現在「石造文化財調査研究間の当初の目論見を継続・継承するために所員一同取ところでありますが、顧問への学恩は、未だ果たすに至ておりません。

どうか今後も延年転寿で、益々の活躍と、ご指導を賜れますよう、百齢眉寿を祈念しまして、此処に祝賀の微意を表して、『石造文化財』一五・一六号を謹んで奉呈させていただきます。

所員一同

日本考古学発祥の地副碑撰文建立（太田原・2021.3.28）

21019 年総会（世田谷区〈鮨徳助〉2019.5.18）

2023 年総会（立川〈海鮮割烹 海乃華〉5.30）

日本考古学章表彰祝賀会（世田谷区〈鮨徳助〉2019518）

2016 年総会（丸の内一丁目 しち十二候、5.28）

巻頭言

「宗教考古学」彷徨録

坂詰秀一

一九六〇年代の中頃、「宗教考古学会」結成の動きがあった。一九六六年（昭和四一）一月二二日に開催された日本歴史考古学会の一月例会（於 國學院大學）後の新年会の開会に際し、例会講演を担当した大場磐雄から「宗教考古学会」を結成することになった、と挨拶があった。大場の構想は、会長（石田茂作）副会長（大場磐雄・久保常晴）、事務所は大場研究室、例会・総会の開催、機関誌の発行であった。

その頃、日本歴史考古学会は、例会場を國學院大学・早稲田大学・立正大学と回り持ちであったが、毎年一月は國大で大場が干支に絡んだテーマを講じることになっていた。一九六六年（昭和四一）は丙午で「上代馬形考」が演題であった。「跳ねる」意があったらしい。

しかし、その構想は具体化することなく、何時か消えた。日本歴史考古学会は、歴史考古学研究会（内藤政恒会長）が発展的に名称が変更された会で、運営の主体は、仏教考古学と神道考古学の研究者であり、発会以来、例会の発表は、仏教と神道関係の考古学に関係する演題が常態であった。勢い散会後の懇親会の話題も仏教と神道に集中していたが、一九六五年（昭和四〇）に立正大学で開催された例会（六回）後の懇親会で、日本オリエント学会が創立一〇周年記念事業としてパレスチナのテル・ゼロールに発掘調査隊を派遣されたことが紹介され、日本人による聖書考古学の分野の発掘が着手されたことが注目された。

仏教・神道のほか、キリスト教関係（聖書考古学）の調査研究の動向も注目することが必要との論議が高揚したこともあり、「宗教の考古学」について広範に考える気運が醸成されつつあった。歴史考古学の分野で日本のキリスト教（キリシタン）に

ついて考える必要があろう、との意見交換がされていたのである。

このような学的環境のなかでの見聞は、私にとって「宗教」そして「宗教の考古学」に関心をもつようになっていった。

仏教分野のみでなく宗教全般について考える切っ掛けとなったのが、宇野圓空の『宗教民族学』（一九二九）『宗教學』（一九三一）であり、宗教の考古学に関する文献を渉猟し、辿り着いたのが、「宗教考古学会」構想であった。宇野の「創唱的宗教」の指摘は刺激的であり、J.Finegan の諸宗教の分類「原始・ゾロアスター教、ヒンズー教、ジャイナ教、仏教、儒教、道教、神道、回教、シャーク教」キリスト教は魅力的であった。

J.Finegan の The Archaeology of World Religions,Princeton:Princeton University Press,1952.であった。

宇野の見解は、岸本英夫『宗教学』（一九六一）による “自然宗教と創唱宗教の二類型” で改めて認識を深め、さらに「宗教文化財」（宗教材）の指摘を学ぶことになった。岸本の世界宗教観は『世界の宗教』（編・一九六五）で学んだ（先史・未開、古代、ユダヤ教の宗教、回教〈イスラム〉、インド人の宗教、仏教、中国人の宗教、日本人の宗教）。

このように宗教についての私見について小口偉一『宗教社会学』（一九五五）、小口・堀一郎監修『宗教学辞典』（一九七三）、後に、弘文堂『日本宗教事典』（一九七三）ほかを常に参照しながら学んだ。

とくに、乙益重隆・網干善教・坂詰秀一「座談会・宗教考古学のイメージを語る」（『季刊考古学』二、一九八三）は、「宗教考古学の意味、宗教考古学の内容、神道考古学と仏教考古学、民俗宗教、キリスト教考古学、宗教考古学の展望」を話題とした有用な場であった。また、「特集・宗教を考古学する」（『季刊考古学』五九、一九九七）で概括した「考古学と信仰」は、「宗教遺跡一七の謎」（『歴史読本』臨時増刊、一九七九）の前半で記述した総論的内容ともども、それぞれの時点において宗教関係の考古学についての私見の概要を披瀝したものであった。

個別的な宗教・信仰についての私見については、『歴史と宗教の考古学』（二〇〇〇）に収録した神道・仏教分野の小論、仏教については『仏教の考古学』上・下（二〇一二）所収の小論、祭祀遺跡の調査（天南廟山・荘台・箱根駒ヶ岳山頂・浮島）についての報告（『歴史考古学の構想と展開』一九七九）、キリシタン考古学についての小論（『歴史考古学の視角と実践』一九九六）を書いてきた。

神道関係については、海辺の砂丘の方形土坑から、口縁部・底部が故意に打ち欠かれた古墳時代中期の土器（壺・小型丸底坩・高坏など）と共に球形穿孔土錘、尖根型鉄鏃、滑石製模造品（有孔円板・剣型品・小型勾玉）が出土した浮島遺跡（茨城・桜川）。舌状

に突出した洪積台地の限られた範囲から手捏の粗造土器（盤・壺・甕・高环）と舟形土器製品が出土した天南廟山遺跡（千葉・佐倉）の発掘調査が記憶に鮮明である。浮島は、海辺の祭祀、天南廟山は、洪積台地突出部から古墳時代後期の天手抉を主体とした祭祀遺跡であった。また、明瞭な遺構を検出することが出来なかった荘台遺跡（千葉・君津）よりは滑石製剣型品と有孔円板と小型玉の出土を確認した。荘台は平坦な丘陵上の遺跡であった。古墳時代中・後期の祭祀遺跡の発掘は、神道考古学の研究を視野に入れていたこともあり、類例遺跡についての知見を学ぶことになった。天南廟山の発掘に際して現場を視察された大場磐雄と亀井正道の教示は有用であった。箱根の駒ヶ岳山頂遺跡の磐座群周囲の発掘に際しても登頂して教示を頂いた。駒ヶ岳の噴火口に接して存在する五個の安山岩巨石の周囲から近世かわらけと古銭（宋銭・寛永通宝）そして鉄釘片が出土し、磐座に接して一字の存在が考えられた。山の祭祀遺跡（修験道遺跡）についての関心をもったのも、キリスト教考古学について注目していたからである。

日本のキリシタン考古学については、一九七〇～八〇年代に永松実・小林昭彦の東導・教導を得て長崎・大分両県下の関係遺跡と博物館を見学した。学生の頃、竹内直良からキリスト教の歴史を学んだこと、日本における聖書考古学の研究について関心を以て関係文献を渉猟したことを思い出しながらの見学であった。日本のキリスト教（キリシタン）についての論文を執筆したこともあり（『歴史考古学の視角と実践』前出所収、『考古学ジャーナル』六〇〇、二〇一〇）関連して、かつて江上波夫が発掘した内蒙古のオロン・スム（東アジア最古の景教教会跡、一九三五など）についての小論を執筆することになった（『歴史と宗教の考古学』）。

古学について小論を執筆することになった。『新編相模風土記稿』に見える馬降石・馬乗石の名称由来ともども注目され、神道考古学の研究者には三つの型があることが察せられる。（一）

灯明皿の出土は、駒形権現の存在を物語っていた。

道教・儒教の考古学的遺跡の有り様についての情報と文献についても注意してきた。日本の道観、八角形建物に関しての知見は、中国の見学行に際しても注目することになり、日本の道教関係の遺跡と遺物の出土について人並に着目するようになったことを思い出している。道教についての酒井忠夫の教示も忘れられない。儒教に関して天武・持統期の儀礼遺構の検出は、ともかく、近世大名家の葬墓制にみられる儒葬祭儀礼、儒教と仏教との習合の事例など、今後の儒の考古学は注目される。近頃の松原典明の主張は、修験道の考古学とともに考古学の分野における発展が期待される。

このように「宗教の考古学」について彷徨を回想して来ると、考古学の

は、考古学にとって王道——研究対象の遺跡を発掘調査し研究を進める型。（二）は、対象とする遺跡・遺構・遺物を自ら観察し研究する型。（三）は、文献（報告書）により机上で考える型、である。私は（一）を希望しながら対象資料を限定しなかたこと、（二）は欲張って種々の分野を考えてきたことから、（三）に関係する僅かの文献で考えてきたことから全て中途半端だったことを改めて反省している。蓋し能力の限界であり「宗教の考古学」の周辺を彷徨したのみであった。

<div style="text-align:right">（二〇二三・一二・二九）</div>

（註1）　「宗教考古学」については、塩野博「昭和四一年の日本考古学界」（『歴史教育』一五—三、一九六二・三）に「大場磐雄・久保常晴両氏を中心として宗教考古学会の発会準備がなされた」と紹介された。

（註2）　縄文時代の信仰については、「縄文時代の信仰」（『歴史教育』九—三、一九六一）、縄文時代の葬制の一端については「日本石器時代墳墓の類型的研究」（『考古学ジャーナル』一七〇、一九七九）、縄文時代の石信仰については、「縄文時代配石遺構管見」（『日本考古学研究』一九六一）、古墳時代の墓造営については「古代人の死後感」（『大法輪』四七—一〇、一九八〇）などで触れたことがある。

（註3）　道教については、酒井忠夫ほか『道教』一・二（一九八三）、福永光司ほか『日本の道教遺跡』（一九八七）などで学んできたが、所詮は手が届かなかった。

（註4）　近世大名家の葬墓制にみられる儒葬祭礼、儒教と仏教との習合について松原典明は、「近世大名墓から読み解く祖先祭祀」（『宗教と儀礼の東アジア』勉誠出版、二〇一七）で、近世大名家の墓所造営において、遺骸は、儒教的な祭祀儀礼で納められ、墓の上部に仏教的な塔が造立される点に着目し、祖先祭祀実践上で儒教と仏教が習合していることを指摘している。

（註5）　宗教考古学を目指すには、目標とする宗教についての理解が不可欠である。万般に及ぶのは無理。対象とする個別宗教について充分な理解を果たすことが肝要であろう。私は「仏教考古学」に僅かの知見を求めたのが精一杯であった。宗教の考古学は、広く浅くより、狭く深く、が理想であったと考えている。

丹治姓中山家の親族形成と墓所造営覚書

松原　典明

はじめに

中山信吉を初代とする中山家の歴代当主は、代々水戸藩の付家老を拝命し、明治維新まで幕府と水戸藩政において重要な役割を果たした。

徳川家康は、幼い三人の子供たちを大名に取り立て、その「御附」役（目付役〈一の国老〉）として、九男・徳川義直に「成瀬」「竹腰」を、一〇男の頼宣に「安藤」「水野」、そして一一男の頼房に「中山備前」（中山信吉）の五家を配した。今回取り上げる中山家は、他の附家老家とは別格の扱いがあったことが指摘されている。それによれば、宝永五年（一七〇八）五月に五千石を加増され二万石を領し、知行地を領地として家臣を独自に召し抱えたとされる。また、九代当主に水戸徳川藩主家の五代宗翰末男・信敬を養子としたことで、幕府に

対する待遇改善要求運動なども激しかったとされる。

ここでは、附家老として気概をもって「家」を護り通した中山信吉と、その一族の足跡について、藩内あるいは幕府との政治的な関係性等は、文献史料の成果を参照し、「家」の存続については、その形成過程を、相続や婚姻関係から改めて確認したい。また「家」としての聖地ともいえる智観寺における祭祀と、墓所形成の実相について考古学的な視点から捉え直してみたい。特に墓所形成を捉えることは、菩提寺との関係や祖先祭祀の内実を確認することに繋がる。また同時に家督相続や婚姻関係を確認することにもなる。一族内の血縁の他、「他家」との関係に注視することで親族形成過程を捉えることにも繋がるであろう。これらの考察を通じ、政治・藩政との関りは勿論のこと、中山家の宗教性への言及と、近世武家社会の読み解きの一助になればと思う。

本稿では、中山信吉と、一族の墓所造営の変遷を中心に考

察したいが、親族形成では、本家については、養子縁組があることから概観し、信吉系の分家の相続と婚姻関係と、墓所造営の変遷に着目し、祖先祭祀の関連を考えてみたい。

一　丹治姓中山家の本・分家

中山家は、『寛永諸家系図伝』によれば、多治比真人、後に丹墀真人の家系に遡り、先祖は永く高麗郡加治に居住し、後に中山に住したことから二四代家勝の時に、中山と号するようになった。そして、二五代家範は、天正一八年（一五九〇）六月、豊臣秀吉による小田原攻めの折に、八王子城に籠城し自刃したが、嫡男照守と二男信吉は、父の論功により徳川家康の家臣に取り立てられ、本家照守系と分家信吉系として幕末まで仕えた。そこで、先ず両家の存続について、婚姻と養子縁組という親族形成の視点から、近世の中山家本・分家を確認してみたい。なお以下本文中では、本家筋として照守系、分家筋として信吉系と必要に応じ呼称する。なお、両家の歴代の略系図は、図1に挙げたので参照いただきたい。なお、別家との婚姻関係については、註を挙げない限り『寛政重修諸家譜』（以下、『諸家譜』と記す）の記載に従った。

1
中山家本家──照守系の親族形成と姻戚関係

天正一八年の八王子城の戦いで、父・家範を亡くした中山照守・信吉の兄弟は、高麗郡の加治に潜伏していたが、徳川家康による幕府の統制政策を見据えた計らいにより、家臣に取り立てられ仕えた。慶長五年（一六〇〇）の上田合戦では、軍律違反により真田信之に預けられたが、上総武射郡を領地として賜り、後に松平忠輝流軍用と共に警護役を務めるなどして徳川家の家臣として重要な役割を担った。この時の近藤家との関係は、北条方家臣の繋がりであって、後の館林藩黒田家との縁の始まりでもあった。また、武道においては、高麗流八条家の馬術の奥義を極めたとされ、『徳川実紀』明暦三年（一六五七）条に、照守系の二代当主直定、三代直範について、将軍家馬術指南役を務めたことが記されている。

中山本家・初代照守は、寛永一一年（一六三四）一月に没し、嫡男・直定が跡目を継いだ。弟・直範は、別家を興し、後に直温が祖となる。また、末娘は、家臣の大野三八某氏に嫁がせ、大野家に授かった娘を自分の養女として迎え、後に堀田横右衛門一純に嫁がせている。この堀田家との縁は、後の分家信吉系八代に信昌（実は堀田一幸四男）を養子縁組として迎えることに繋がる。加えて、分家信吉系一〇代信敬が堀田信将（堀田一仲三男）を養子に迎えたことが堀田一純の家譜に記されており、大伯父（おおおじ）を養子に迎えた縁による養子縁組が行われて

いたことも分かり、照守系の親族形成について縁組先の家譜の確認なども看過できない。

二代直定は、弟の直範に五百石を分知し、別家を創出させた。

三代直守は、幕臣として論功により上野邑楽・新田郡、下野安蘇郡を得て、貞享三年（一六八六）に大目付となる。正室は、大久保教隆女を娶り、正室の実弟・大久保忠朝との関係が築かれた。大久保忠朝は、当時、唐津藩主であったが（後に小田原藩主）、唐津における祖先祭祀をみると、実父の大久保忠隣（初代）と養父・忠職（二代）を頌徳する

丹治氏

中山家勝 — 家範 — 照守

主な人物・系図上の名前：

- 信吉
- 向井正綱女
- 信政
- 向井将監忠勝女
- 信治
- 重良
- 直範（榊原忠次に預けられる）
- 直張
- 直守
- 直定
- 大久保教隆女
- 直清
- 直邦（黒田）
- 直好
- 中山信治か女
- 直房
- 直正
- 室：戸川安成女
- 直温（実は直守か四男）
- 直勝
- 直勝
- 室：信昌女
- （黒田直常が養子）
- 直看
- 室：伊丹摂津守勝友女
- 直秀（実は直看か二男）
- 房明
- 房明（実は直看か一男）
- 直寛
- 直隆
- 直有
- 信敏
- 女子（直房正室）
- 信庸
- 信成
- 信興
- 信行
- 信成
- 信敏
- 信順
- 女子（九鬼備後守隆寛室）
- 黒田直邦が女
- 直純（実は本多正矩が四男）
- 女子（京極出羽守高慶室）
- 直亨（実は黒田直邦が四男）
- 女子（津軽左近著高室）
- 信順
- 信昌（堀田権右衛門か女）
- 正室：鍋島直能（小城藩二代）女
 ※（諸家譜）の小城鍋島家二代には確認できない。
- 正室：実は信敏女
- 政信
- 信昌（堀田権右衛門）幸四男
- 信敬（実は徳川宗翰九男、母は側室三宅氏）
- 正室、政信女
- 直英（松平信幹か女）
- 直温（五代大河内松平信編室、信復の長男が女）
- 正室、丹波亀山藩の初代藩主・松平信岑女
- 黒田用綱
- 直常
- 直邦
- 女子
- 直達
- 直清（黒田直常か養子）
- 直方

ために、巨大な亀趺碑（寛文一二年〈一六七二〉銘）を造立している。後に触れる信吉の頌徳ために寄進された木製亀趺碑との関連では、宗教性の点からも注視しておきたい。

さて、直守の親族形成は、末妹（養女―実は直張の娘）を、旗本・瀧川播磨守元長へ嫁がせた。また、正室の実家を確認すると、瀧川播磨守元長の長男・直基（母は直張の娘）は、黒田直邦（直張三男）の婿養子としたが、早く没したため相続は叶わなかった。直邦の跡目は、本多家から養子を得て直澄を迎え継がせた。幕臣としての直邦のその後は、西の丸老職に上り詰め、幕閣（三万石の大名）として重用され、高麗郡を領有することになる。後に触れるが、智観寺の中山家墓所造営におけるキーマンであった。

一方、直澄は、妹を綾部藩四代藩主九鬼隆寛の正室として嫁がせており、綾部・三田藩の九鬼両家は、この隆寛と正室の血統が幕末まで受け継がれた。

四代直房は、母が大久保教隆の娘で、正室は、分家信吉系三代信治の娘を迎えた。大久保家との縁は、中山家の家格形成にとって重要な繋がりとなるが、別項で触れたい。

五代当主直正は、正室に戸川安成の娘を迎えている。末娘は、実は、直正の実弟・直勝（兄弟の母は、分家三代信治の娘）の娘であるが、直正に養われ、小川新九郎保關（書院番）に嫁した。

因みに、保關の祖母は、蔭山貞廣の娘とされ、徳川家康側室養珠院（徳川頼宣・頼房の母）の遠縁に当たる。

六代当主直看は、正室に伊丹摂津守勝友の娘を娶っている。正室の親族を確認すると、父・伊丹勝友の正室は、旗本藤堂伊予守良直養女と記されている。

続いて七代直秀の正室は、分家信吉系の八代信昌の長女（八代信敏の娘）で、離婚後に大久保主膳正忠肥に後妻として嫁した。また、大久保主膳正忠肥の正室は、日出藩四代木下俊量の娘であり、神道への思惟の醸成と併せて考える必要があろう。

2　中山家分家―信吉系の親族形成と姻戚関係

初代中山信吉は、男子信正・吉勝・信治を設け、寛永一九年（一六四二）正月六日に没した。嫡子信正が遺跡を継いで二代当主となる。同年、水戸家頼房嫡男・松平頼重が讃岐高松藩襲職に際し、城請取りという重要な役を任された。正室は、向井兵庫助正綱の娘を娶り、延宝五年（一六七七）五月に没した。

信正の次弟・吉勝（初名吉勝、後に信久）は、別家を立てるが、男子に恵まれないことから、弟の信治の五男信庸を婿養子として迎え、家督を継がせた。なお吉勝の末娘は、中山信吉家の四代信行の正室となった記載がある。

三代信治は、実は信吉の四男で信正は兄に当たるが、相続

では養子となり三代を継いだ。正室は、兄・信正の向井家と
の縁を重視したためか、向井将監忠勝の娘を娶った。信治が
三代を相続する際に、兄との養子縁組によって家の存続を乗
り越えたが、自らの相続においても、四代を継がせた信行が、
家督相続の翌年の天和二年（一六八二）に没してしまう。急
遽、弟の信成（信治三男）を養子とし五代（当時二九歳）を
継がせた。隠居した信治は元禄二年（一六八九）まで健在で
あったが、四代を継がせた信行の急逝など、中山家にとって
危機的な状況であったが、辛うじて信吉系の「家」の存続を
保ち次世代に繋いだ。

また信治は、このような窮地にあったことを背景に、
東皐心越に撰文を依頼し、中山家が仕えた北条氏照の菩提寺・
宗関寺（八王子市・北条氏照と家臣墓が日本遺産）に梵鐘を
寄進した。梵鐘銘は「元禄二己巳天七月十一日建立」[8]と鋳出
されており、願主である信治の没年の一か月後に漸く完成、
寄進となった。信治と東皐心越との縁は、心越が水戸藩（光
圀・朱舜水など）に知遇を得て、水戸の天徳寺に晋住してい[9]
たことなどが考えられ、撰文が叶ったものと思われる。この
梵鐘は、東皐心越の関わった梵鐘の内、唯一現存するものの
ようである。[10]

さらに、梵鐘鋳造について若干触れておくと、大久保家と
の因縁が関連することが分かるので、煩雑ではあるがここで

示しておきたい。

図1の系図でも明らかなように、本家四代直房の母は、大
久保教隆の娘であり、正室は、分家三代直治の娘である。
直治の親族形成における本家との関係は、大久保家との姻戚
関係で繋がっており、信治の祖先祭祀における、梵鐘鋳造に
大きな影響を及ぼしていたことを確認しておきたい。

先ず、大久保家の系譜では、直守の正室は、大久保教隆の
娘であることから、大久保忠朝の妹に当たる。そこで、姻戚
関係にあった大久保忠朝の功績を振り返ってみたいと思う。

大久保忠朝は、延宝五年（一六七七）に老中となり、加賀
守に任じ、そして翌年、唐津から下総に国替えになり、翌年、
老中首座となった。さらに忠朝の功績は、『厳有院殿御実紀』
（以下、『実紀』）を見ると、延宝八年七月二十九日条に、惣
督として厳有院殿（四代将軍徳川家綱）御霊屋造営を仰せ付
かった記事が確認できる。また、同年、厳有院の遺物として
牧渓筆、文康禅師の讃が添えられた観音の画像一軸を常憲院
（五代将軍徳川綱吉）から賜った。元禄五年（一六九二）の
厳有院殿一三回忌法要で、惣奉行を仰せつかった。さらに厳
有院殿との関係では、前後するが、天和二年（一六八二）七
月二十四日条に「厳有院殿尊容をつくり奉りし大仏師左京に
銀百枚、鋳物師椎名伊予に金五十両下さる。」とあり、墓塔
である寛永寺廟所内の青銅製宝塔は、約三年の歳月をかけ、

大久保忠朝の監修の下、滞りなく完成したことが記されている。そして、この将軍の宝塔を鋳造した鋳物師・椎名伊予良寛は、延宝九年（一六八一）頃から元禄一三年（一七〇〇）頃に活躍し、各地に多くの作品を残している。かかる中で、本家信守の正室が信治の娘という縁から、信治の祖先祭祀の実践において梵鐘の鋳造・寄進が可能になったものと考えられよう。

大久保忠朝と中山信治とでは、老中と付家老との家格の大きな違いはあるものの、婚姻関係で築いた縁は、梵鐘鋳造を将軍家墓塔を鋳造した鋳物師への依頼を可能にした。

具体的にみると、中山信治は、北条氏照の百回忌の供養のため、菩提寺の宗関寺（八王子市）の再興と梵鐘の寄進を発願した。

八王子市高尾に所在する宗関寺梵鐘（口径六九・五㎝、総高一三二・五㎝）については、池の間四区に東皋心越の肉筆が陰刻されており、石田の梵鐘銘の詳細な研究が詳しい[15]。これによれば、宗関寺は、北条氏照が八王子城築城の折に、菩提寺として永禄七年（一五六四）に再興したが、興廃を繰り返し、今日の位置に移っているという。梵鐘銘によれば、北条氏照の百回忌（元禄二年〈一六八九〉）に、伽藍整備に伴って菩提寺を現在の地に移し、梵鐘を鋳造した。さらに銘には先にも触れたが「中山氏従五位下前備前守道軒信治竭誠、鋳造洪鐘一虞、専伸奉薦北条氏照公追諡青霄院秀岳宗閑大居士、以佐百歳冥福云々…」と刻まれており、中山信治が発願寄進者であることが判明する。

しかし、三代・信治は、元禄二年六月一一日、梵鐘の完成を見ずして没してしまうが、一か月後の氏照の命日である元禄二年七月一一日に、五代当主である信成が意思を継ぎ、寄進した。

元禄二年の寄進は、信治の死没と、四代信行の急逝後に、養子として五代を継いだ実弟・信成が完遂させたものと解される。さらに、これに関連して『諸家譜』の記載で注視しておく点は、五代信成が元禄一六年（一七〇三）一〇月に没し、「智観寺に埋葬され代々の葬地とする」との記載である。信治の意思を継ぎ、北条氏照百回忌供養を完遂させた信成の先尊崇の意思が具現されたことになる。このような遠祖を尊重するアイデンティティーが、墓所形成に反映されているものと考えられる。さらに、この点は後項で墓碑の配置などと併せて考えて触れたい。

さて、四代信行の末弟・信敏は、兄信成の養子となり、元禄一六年に家督を相続した。六代信敏の正室は、小城藩二代藩主鍋島直能（なおよし）の娘とされるが、『諸家譜』の小城鍋島家直能の家譜には、中山家との婚姻関係については記載がない。しかし、智観寺の六代正室の墓碑の碑陰銘に、小川坊城家から

小城鍋島家を経て嫁したことが刻まれている。また、小城鍋島直能の家譜調査の結果、その婚姻関係が、改めて再確認できた。小城鍋島家と貞了院との関係については、項を改め示した。

七代信順は、実は六代信敏の実弟で、兄が無嗣のため養子嗣となり、信敏の娘を娶って家督を継いだ（一五歳）。しかし相続した翌年の正徳二年（一七一二）に没した。このため堀田一幸（母は照守養女）の四男・三五郎を末期養子とし、信昌（時に一四歳）と改名し信順の養子として八代を継がせた。この養子擁立について、小山誉城は、信昌の実父である堀田一幸は、石高四二〇〇石で御先弓頭で、陪臣の身から付家老家に養子入りしたことは異例の出世と位置付けている。しかし、本家初代照守は、家臣の娘を養女として迎え、紀氏姓を重んじたと思われるが、堀田権右衛門一純に嫁がせる。

この様な親族形成を考えると、一純の孫に当たる堀田一幸の四男（三五郎）、後に信昌—中山信吉系八代当主として迎えたことは、「家」存続の危機を踏まえた相続であり、姓を重視した両家の関係性を推察できる。

中山宗家初代照守の親族形成から養女の堀田一純へ嫁がせた婚姻関係について触れたが、加えて、堀田一純の功績に着目して見ると、その結果、後の親族形成への道程となっている点が見えてくるので触れておきたい。

堀田一純は、三代将軍徳川家光の側室で四代将軍徳川家綱の生母（於楽之方）となった宝樹院殿の宝塔（墓所）造営奉行を担っていた。『厳有院殿御実紀』承応二年（一六五三）一二月六日条に、「宝樹院殿御宝塔安鎮に金三枚。」とあり、宝塔造立奉行として、堀田権右衛門一純と米津内蔵助田盛がこれに当たったことが分かる。この時の縁が、後の米津家との縁となり、一〇代信敬の三女が、米津越中守政懿正室として嫁すことに繋がったと解せる。

九代政信は、信昌の二男で、丹波亀山藩初代松平信岑の娘を娶った。『諸家譜』によれば、九代政信の弟で常信の娘は、「水戸宰相宗翰卿の六男松平主書治福が妻」と記されている。が、婚姻を何時結んだかも不明であり、水戸家家譜においても確認ができない。

一〇代を相続した信敬は、実は水戸徳川家五代藩主宗翰の九男であり、この縁は、水戸家の家譜に確認できないが、『諸家譜』では、九代政信の弟・常信の娘は、「水戸徳川家五代藩主宗翰（むねもと）の六男・治福に嫁ぐ」と記されており、この縁を前提とすれば、一〇代信敬の末期養子として信政の娘を娶り、一〇代信敬の娘を水戸徳川家五代藩主宗翰（むねもと）の娘を娶り、家督相続をさせた可能性が指摘できるのではないかと考えている。

信敬は、付家老として実兄・水戸藩主徳川治保（はるもり）を補佐し、

藩政を任され、権力を掌握し、中山家の地位向上に尽力したとされる。⑭

以上、中山信吉系の家督相続と親族形成を確認できたが、他家との婚姻関係によって中山家の親族形成が成り立ち、「家」の存続が可能になっていることは明確である。そこで、続けて、他家との親族形成において、特に六代正室である貞了院の出自と信仰について触れておきたい。

3　六代信敏正室・貞了院の出自と智観寺

『諸家譜』によれば、六代信敏の正室は、肥前国の小城鍋島藩二代藩主・直能の養女として中山家に嫁いでいる。このことは、寺誌及び墓碑の碑陰に記された銘により周知されてきたが、今回、改めて貞了院の出自とされる銘により周知されて譜の調査を確認した結果、興味深い点が明らかになったことから少し触れておきたい。

先ず、智観寺の墓碑銘から確認すると、次の通りである。

【碑銘】

碑表

（左）　　「明和七庚寅天」

（中央）「貞了院殿明寂珠光大禅尼」

（右）　　「十月卅日」

碑陰

「珠光、姓藤原氏、諱俊子、養父鍋島加賀守藤原直能／実父小川坊城参議左大辯藤原俊方也／享保十六辛亥年八月廿七日落髪、同廿一丙辰年中春月飾餘之日逆修刻之」

碑陰銘文から、「貞了院殿」は、藤原俊子で、実は、小川坊城家藤原俊方の娘で、鍋島直能の養女として中山信敏に嫁したことが分かる。そして享保一六年（一七三一）八月廿七日に落飾し、享保二一年の三月仲春に逆修供養により墓を寿蔵し、墓碑に銘を鑷たことが分かる。

貞了院の実父・小川坊城俊方は、⑮『系図纂要』によれば、「寛文二年（一六六二）一〇月三日生、没年は不明。貞享四年（一六八七）二月任参議、翌貞享五年七月に出奔」、と記されているが、これ以外は不明である。

さて、貞了院について小川坊城家の家譜などからは詳細が不明であるが、「小城鍋島直能養女」という点から探ってみたい。

先ず、鍋島直能について若干触れておきたい。直能は、堂上歌人として著名な飛鳥井雅章の門人であり、堂上と地下として師弟関係にあった。⑯また、師である飛鳥井雅章は、後水尾院に歌道相伝を行うなど歌壇における地位は高く、政治面

図2　貞了院の出自

小川坊城俊完

俊広

俊方

於絲（俊完卿庶孫）

伊賀（実は後陽成院第八皇子良純親王姫宮）

鍋島加賀守直能

元武

貞了院

信敏

図3　小城鍋島直能の系図（岡山神社所蔵）

においては、武家伝奏の職にあり、武家からの奏請を朝廷に取り次ぐ重要な役を担っていたことなどからも、地下である直能へ与えた影響は大きかったものと推測できる。加えて、飛鳥井雅章と小川坊城家との関係は、飛鳥井雅章の娘は、坊城俊完の息子である俊方に嫁いでおり姻戚関係にあった。

改めて鍋島直能の系譜（図3）を見ると、直能の後室は、

「小川坊城藤亜相俊完息女、名於伊賀／（擡頭）人皇百八代後陽成院第八皇子良純親王姫宮」と記されている。さらに三代を継いだ直能の二男・元武の系譜を確認すると、元武の生母は「小川城坊藤亜相俊完卿息女、名於伊賀」と記されている。さらに家譜を元武の、兄妹について見ると、元武の末妹（直能の末娘）となる。貞了院についての家譜を見ると、

「女子、名於絲、後剃髪号貞了院殿／實小川坊城藤亜相
俊完卿庶孫俗名不知／浄覚娘／桂昌院殿御母公常憲院殿上﨟後以従兄弟
之親託、元武為養妹／嫁中山備前守時幸、一作、信敏宝永三年丙
戌四月十六日、於江戸婚禮／貞享三年丙寅生于京都／明和七年庚寅
十月晦日於江戸死去行年　八十五歳／貞了院殿法名寂珠
光大禅尼　後改貞了院／墓所下総国中山郷智観寺／或武
州高麗郡」

と、記す。

（圏点筆者）

名は於絲（剃髪後、貞了院殿）、実は小川城坊城藤亜相俊完
の庶孫、俗名は不明であるが浄覚の娘と記している。また、
桂昌院は、上﨟の後に、於絲が坊城俊完の庶孫であることか
ら元武の妹として、従兄弟の親託により元武の養妹として信
敏に嫁がせた、と読める。『諸家譜』の信敏の系譜にある「直
能の養女」として記した点は、両家の系図上、違いはない。
何故に桂昌院の談が記載されているのかは不明である。また、
桂昌院は、宝永二年（一七〇五）六月に没するので、結局、
於絲の宝永三年（一七〇六）四月一六日の信敏との婚礼を見
ずして亡くなっている。

　ここで注視しておく点は、直能の後室・小川坊城藤亜相俊
完息女名於伊賀である。於伊賀は、かふによれば一〇八代後
陽成院皇子良純親王の姫宮で、天皇の父系の血統を受け継い
でいたという点である。そして、貞了院は、小川坊城俊完の
庶孫であることから、元武の妹として元武の血統に位置付け
ることで、天皇家と小川坊城家との関係を重視したものと
思われる。またこの小川坊城藤亜相俊完の庶孫のひとりである第
一一二代天皇霊元院養女である憲子内親王は、近衛家熙に嫁
いでおり、実は小川坊城俊完の跡を継いだ俊広の娘とされて
いる点も考え合せると、貴種性を重視した養子縁組と婚姻で
あったと考えられよう。

　このような縁組は、水戸藩内は勿論のこと、幕府に対する

付家老としての家格向上のための画策とも捉えられないであ
ろうか。

　以上見てきた通り、貞了院の碑陰の銘文による小川坊城家
と小城鍋島家家系図（図2）からは、中山家としては幕府に
対して天皇家との婚姻関係に当たる点を強調する事で貴種性
を主張するために重要であったことを再認識しておきたい。

　一方、小川坊城家にとって、この婚姻関係は、朝廷におけ
る公家の権威再興という潮流に合致する婚姻とも解せる。

　さて、次に貞了院の信仰という点について、智観寺に伝わ
る十一面観音立像との関係から確認しておきたい。

　寺伝では、十一面観音立像は、元禄一六年（一七〇三）に
本家三代中山直守の妻の寄進と伝わる。寄進の願意は明確で
はないものの、元禄一六年は、直守の一七回忌にもあたる点
は注視しておく必要があろう。

　寺伝では、本家三代当主・直守の妻が寄進し、後に「加賀
守の娘」が籠った、としている点に着目した。寄進者は、直
守の妻（大久保教隆の娘）で明確であるが、官名「加賀守」
のことを指すのかが明確ではない。そこで、官名「加賀守」
から考えてみたい。直守は、「丹波守」、妻の父である大久保
教隆は「右京亮」であるのでこれに当たらない。大久保家と
の関係では、系譜上、直守の妻の兄に当たる大久保教隆の二
男・大久保忠朝の官名が「加賀守」である。しかし、大久保

忠朝には家譜上、娘がいないので寺伝には合致しない。そこで大久保忠朝以外で、中山家関連の中から「加賀守」を探ると、中山信敏が正室として迎えた於絲の養父・小城藩主鍋島直能が「加賀守」である。このことから考えると「於絲が三年籠る」、という可能性は考えられる。

が参籠する背景とその信仰を考えてみたい。

家譜によれば、於絲は、宝永三年（一七〇六）四月一六日に江戸で婚礼を挙げた。同年直後の四月二九日に本家四代・直房（直守の嫡男で本家四代当主）が没した。三年籠る理由として、於絲の嫁いだ分家六代・信敏は、三代信治の七男で、亡くなった直房の正室の弟であり、於絲からみれば、直房は義理の姉の連れ添いに当たり、自分が嫁いだ直後に、義理の兄を失ったことになる。

他方、分家当主・信敏の事情から考えると、三代信治は隠居（天和元年〈一六八一〉）し、信行に四代を譲るが、翌年に没し、信行の弟・信成を養子入りさせて辛うじて家は存続した。しかし、元禄一六年（一七〇三）には信成も没してしまい、実弟である信敏が跡を継いだ。この様に嫁入りした家の相次ぐ相続は、於絲にとっても継承の危機感は大きく、参籠を実践した可能性も考えられる。

以上のような本・分家の相続事情から推測すると、寺伝の「加賀守」は、小城鍋島直能と考えられ、参籠はその娘の於絲、

つまり貞了院であったと思われる。

次に、参籠を思い立った於絲（貞了院）の観音への帰依の背景を考えてみたい。於絲の出自である小城鍋島家との関係から、養父鍋島直能と系譜上の兄・三代鍋島元武の信仰から探ってみたい。

佐賀藩本家・各分家は黄檗宗に帰依をし、領内に寺院を開基させた。ここで取り上げる小城藩鍋島家は、小城出身の潮音道海・梅嶺道雪に深く帰依をし、彼らを通じて隠元隆琦の[17]長崎東渡など、様々な情報を摂取していたとされている。特に佐賀本藩三代綱茂を通じ、独湛性瑩を介して隠元に参禅した潮音道海（小城西川出身）への帰依は強かったとされる。

延宝三年（一六七五）江戸・桜田の屋敷に潮音を招き、黄檗宗の「宗要」を問い学んでいたことが指摘されている[18]。また延宝八年（一六八〇）鍋島直能は隠居し元武に家督を譲るが、この年に元武は潮音を藩邸に招き「心地戒ヲ受ケ」たとされている[19]。元禄四年（一六九一）には、潮音が導師となり鍋島直能の大祥忌が営まれた。さらに潮音は、同じ小城出身の梅嶺道雪[20]と共に学び親交も厚かった。梅嶺の足跡をみると、長崎崇福寺で即非如意の弟子となり、寛文八年（一六六八）佐賀藩分家鹿島藩鍋島直朝の求め[21]により領内の福源寺の重興開山として招かれた。そして、後に円福山普明寺の開山となって退寺した。隠元隆琦・示寂に

は、他の弟子と共に百日間にわたり参籠し龕を守った。この去就を見届けていた大眉性善は、東林庵主の席を梅嶺道雪に譲り示寂した。また、潮音の年譜『黒瀧潮音和尚年譜』の跋文、還暦に寄せられた詩文集『法王老祖六十壽章』には、品川瑞雲山大龍寺の香國道蓮の序文が副えられた。この時、元禄一三年(一七〇〇)である。また六五歳には七言絶句集『梅嶺禅師王山偶説』と題する一冊を出版している。この書の序を月潭道澄、跋を香國道蓮が添えている。六六歳には『法王梅嶺禅師語録』の跋を黄檗七代の悦山道宗が副え出版された。この語録は、古活字版と整版とが出版編集されていて、南源性派や高泉性敦の序・跋など、名立たる黄檗名僧の一筆が副えられ出版されている点は、今後、梅嶺道雪について一層なる研究を深めてみたい。伊勢地域での法泉寺開基や松坂での教線拡張に伴う活動は興味深い。別稿で纏めてみたい。

以上のような貞了院の養父で兄・鍋島元武の黄檗宗への篤信的な信仰と帰依を背景とした参籠の可能性も考えられるのではなかろうか。萬福寺には、范道生作と伝わる白衣観音があるが、貞了院もまた篤信的な黄檗宗への帰依を通じ、観音への信仰を強くしたものと考える。

三 墓所形成過程の復元と親族形成

初代当主中山信吉の葬地について『諸家譜』には智観寺と記しているが、「明治九年十月」の記銘のある「常陸松岡中山系譜(22)」に、「寛永十九年壬申正月六日卒ス、年六十七、武州中山能仁寺ニ葬ル、後チ同所智観寺ニ改葬ス、道號道立、々々性篤實、深ク両将軍ニ寵遇セラレ、終身衰ヘス、賜與ノ物品亦甚タ多シ矣」とある。また、飯能市は、平成一六年に智観寺中山家墓所にある中山信吉墓の塚部分のトレンチ調査を実施している。塚は、径一三m、高さ約五m ある。塚頂部には、大型の宝篋印塔が据えられていたため、塔直下へのトレンチ掘削は行われなかった。このため埋葬主体部などの施設の確認には至らず終了しているため、先に示した「松岡家譜」(明治写本) に記載された「改葬」についての答えは得られていない。また近年の飯能市博物館の尾崎泰弘氏の研究(23)では、信吉は、祖父家勝・父家範と同じ能仁寺に埋葬され、三回忌に嗣子信正が智観寺に改葬した、と推測されている。尾崎氏の研究が現状では最も新しい見解と言え、これ以外、信吉の墓の改葬について言及された論考は管見ではない。

そこでここでは、松岡家譜や飯能市立博物館館長の尾崎氏が言及した改葬を前提に、現在の智観寺中山家墓所の現状から、読み取れる情報から、中山家墓所の造営と祖先祭祀、改葬、あるいは画期などについて改めて考えてみたい。

1　信吉墓の宝篋印塔の特長と墓所様式

信吉墓・宝篋印塔の特徴（図4）　基壇は、上部に反花座で飾り、側面に二区の狭座間を配する。基壇の上に基礎を載せる。基礎は、上部に大きな単弁の花弁が中央と四隅に計八葉配されている。中央花弁だけに中心に垂線を表現している。全体には花弁・子葉、そして間弁は肉厚で張りのある表現を呈し、花弁・間弁の弁端の反りを強く表現している。基礎上部の反花座とは独立させた彫りではなく、四隅の花弁端部の下が基礎上部が彫り抜かず一体的に仕上げられている点が特徴的である。花弁上部は低い方形の座に仕上げ、塔身を据えている。塔身は、立方体ではなく縦に長い直方体で、中心より上に階段状に彫の深い二重の月輪を配し、間を空けて中心より下に陽刻の蓮華座を配している。笠は、上五段、下二段の基本的な形で、上段・下段共に陽刻である。隅飾りは、二重段違いの彫で仕上げ、外郭線の弧の、外郭線を幅広く、内郭線の幅を狭く彫り込み、外郭線の茨の先端を大きな蕨手が巻く表現となっている。相輪は、覆鉢と請花座・九輪・請花座・宝珠という基本形と、加えてこれを受ける、やや大振りの請花座が据えられていることが大きな特徴である。相輪の三か所の請花の花弁は三重に花弁を重ねた八重表現で、花弁の葉脈を二重線を用いて陰刻しており、華美な表現であ

る。なお、九輪は六輪に簡略化されている点も特徴の一つでもある。

2　「徳川式宝篋印塔」の創出

以上が信吉塔の形態的特長であるが、特に相輪部分の組合せに特徴がある。そこで管見に及んだ少ない例ではあるが、改めてその組合せの特徴について触れてみたい。比較参考として、図4で示した中山信吉とほぼ同時代に活躍した松本藩の初代水野忠清（真珠院郭誉全忠居士）の墓（菩提寺・文京区真珠院）である。

先ず、特に中世に造立された宝篋印塔の一般的特徴は、関西と関東というエリアの違いと、基壇・基礎が反花座（関西式）か階段式（関東式）となる様式的違いによって関西式・関東式と区分され、箱根以東では両様式が存在する。一方、近世初期における江戸初期の宝篋印塔様式は、関西式の宝篋印塔を基本とし変化していて、やがて相輪覆鉢部分に特長的な変化が顕著になる。

図4—2・3は、江戸の近世初期の関西形式宝篋印塔（砂岩製）の一例である。近世の宝篋印塔と中世的な関西形式塔との大きな違いは、覆鉢の形態にある。碗を伏せた様な甲盛形から甲盛が甲高に縦に延びる点にある。この変化は、関西エリアの近世期宝篋印塔には確認できないことから、江戸流

1：古河市永井寺
2・3：大田区永寿院
4：文京区真珠院
5：和歌山市了法寺

＊1・5塔の縮尺は不同

1625
永井直勝塔
1

1625
不変院塔
2

1627
正法院塔
3

1647
真珠院塔
4

1652
為春塔
5

図4　近世初期宝篋印塔比較図

榊原康政塔（1638年33回忌塔）　水野忠清塔（1647年没）　中山信吉塔（1642年没）

0　　　　1m

図5　榊原康政塔・水野忠清塔・中山信吉塔実測図

入の際に、関西形式塔に加えられた特徴と考えている。そこで、今回の信吉塔と水野塔の相輪を確認すると、覆鉢の変化に加えて大きな様式的な変化が看取できる。具体的には、宝珠の請花座の花弁が八重状に装飾的な表現となり、覆鉢に花弁を表現するなど加飾にある。さらに最も大きな変化は、覆鉢の下に請花座を加えたことにある。そして、これらの加飾的変化は、相輪九輪部分を六輪あるいは三輪と省略化させるという江戸エリア独自の相輪様式創出と評価できる。つまり、この変化は、図4─2・3の関西形式宝篋印塔とは別系譜で、江戸で考案・創出された宝篋印塔形式と言える。

この様式の時期的な位置付けは、水野・中山両塔の没年から、寛永末期から正保期と考えられる。背景を考えると、短絡的であるが、三代将軍家光が、江戸幕府傘下の大名・旗本の武家に対して、徳川家との関係を改めて確認させるために、各家の系譜の提出を求めた時期に合致する。謂わば各武家の「家＝一族」では、徳川家に対する忠誠を示すために改めて「家」としての祖先に対する認識を再確認させられた時期でもあった。そして、この様な幕府による施策には、一族内における祖先への意識の高まり、やがて祭祀儀礼実践の場としての墓所の造営・整備への意識を高揚させたことに繋がったのではなかろうか。

この「家」意識が、覆鉢や華美な相輪の変化を創造させる

ことに反映していると考えている。つまり、徳川家臣としての「家」の位置付けを可視的に顕現しようとした意識の高まりを、藩祖の墓碑に反映させたと解せないであろうか。言い方を替えれば、徳川幕府と直結した政治色を纏った新様式創出の塔でもあり、謂わば「徳川式宝篋印塔」と云ってもよい。この「徳川式宝篋印塔」の始まりを明確に示している例が、中山信吉塔であるといえよう。

加えて「家」意識を示す意匠表出として、水野塔の基台に刻まれた「家紋」もまた同様な意識を顕現した意匠と解せる。因みに、図5の榊原康政三三回忌供養塔は、榊原忠次によって館林市善導寺に造立された宝篋印塔である。三代将軍家光が『寛永諸家系図伝』編纂を命じるのが、寛永一八年（一六四一）である ことから、この塔は、徳川式宝篋印塔成立前夜の塔形式であり、相輪上部の九輪が圧縮され、覆鉢部分が縦に変化しているものの、これを受ける請花座がない点は、関西形式の宝篋印塔の系譜の中で捉えられる塔であり、「徳川式宝篋印塔」創出前夜の宝篋印塔として位置付けておきたい。

四　中山信吉墓とその後の墓所形成

続いて、政治色を纏い徳川家に忠誠を誓う大名家の意識が

反映された宝篋印塔造立は、一族の葬地である智観寺におけ
る墓所造営においてどの様に位置付けがなされたのか、どの
様に祭祀継承が行われたのかについて、先に触れた相続と親
族形成を踏まえて、その変遷を中心に考えてみたい。

智観寺の中山家の墓所造営の前提は、先にも触れたように、
「常陸松岡中山家家譜」(25)によれば能仁寺に埋葬され、後に智
観寺に改葬されたことから始まる。信吉の墓塔である宝篋印
塔は、近世期の他の武家の墓塔造立例などと同様に、没後直
後には造立されなくも、没年に近い時期、例えば、尾崎氏が
示した通り、三回忌くらいまでに製作・造立されたと思われ、
この祭祀を実践した、二代信正であったと思われる。また、こ
れを補強する資料として「加賀藩儒生辻了的」(水戸藩儒か)
は、智観寺の由緒を示すため寺に伝わる棟札銘(寛永一九年
銘)を挙げており、(『新編武蔵風土記稿』巻一七九之四智観
寺条)、二代信正が、中山家の「子孫相続」「不朽」を願い、
智観寺を再興した、としている。

一方、『諸家譜』による信正の事績は、寛永一九年に、松
平頼重の高松入部に伴い城請取の下命を受けていたことや、
常陸多賀郡への領地替えの記載がある。また、三代を継いだ
信治の家譜には、正保二年(一六四五)に、初代信吉と同じ
官位(従五位下備前守)を拝領しており、二代信正の早い致
仕により慶安四年(一六五一)に三代を相続していたことが

明である。以上の点から、二代信正の領地替えなどが行われ
る中、信正による父・信吉の改葬が、実践されたとは考えづ
らく、信治が、三代を継いだ慶安四年に、二代信正の家督を
継いだ事を広く顕現するための事業として、信吉の改葬さ
れたのではなかろうかと推測している。因みに慶安四年は、
信吉の九回忌に当たる点も、看過していない。

墓所様式　塚上に墓塔を載せる墓所様式は、近世武家の葬
制において初期的な様式である。類例は少ないが、保科正之
が会津入部に際して、先の領主であった蘆名盛隆・盛氏親子
の供養(26)(寛文五年〈一六六五〉)を行い造立した塚があるが、
信吉の塚は、規模的にこれを凌ぐ大きさである。

さて、信吉九回忌の供養法要を行った信治の祖先祭祀への
意識が強く示された事柄として、元禄二年(一六八九)が北
条氏照の百回忌供養として、北条氏照菩提寺である八王子の
宗関寺に梵鐘寄進を目論んだ事を挙げておきたい。この百回
忌事業は、中山家が北条氏照筆頭の直臣としての忠臣・忠誠
の意識を示したものと捉えられ、まさに藩祖信吉(父でもあ
る)の気概と意識を受け継いだ祭祀であったとも言える。八
王子城籠城以来の北条家への忠誠を誓った「中山家」の意識
と言っても過言ではない。

本来であれば、四代信行が天和元年(一六八一)に家督を
継いだことで、これを継承するはずが、翌年の天和二年二月

に没してしまった。このような状況から、実弟の信成が五代を継ぎ、供養法要が行われた。

信成は、二人の兄、信行・信興と死別していることなども踏まえると、信治の葬送（元禄二年〈一六八九〉）を執行することは、中山家の正統を受け継ぐための重要な儀礼となる。その一連の儀礼において、中山家の家祖である信吉を改めて家祖として讃え、祀る事も家臣に対しての重要な儀礼でもあったものと推測する。『諸家譜』の「智観寺を代々の葬地とする」という記載に合致するのではなかろうか。かかる状況下において、信治の墓の造営とセットと考えたいのが、配置の上でも墓所の軸線を一にした石廟の造営ではなかろうか。

石廟造営　石廟は、寺誌[27]では、『新編武蔵風土記稿』に「風軒の扁額があり、信正の遺骨を収蔵した[28]」とあることや、中山家末裔の関係者の談から、信正の「歯骨」を埋納したとしている。「家譜」では、信正は松岡の保和院に葬られたので、信正の「歯骨」ではありえない。また水戸家の葬制としても寛文元年（一六六一）に亡くなった徳川頼房は、二男の徳川光圀によって儒葬されたことを考えると、頼房の家老であった信正は、これに従い儒葬によって埋葬されていると考えられることから、信正の「歯骨」とは考え難い。従って、信成が、中山信吉系の家を継ぐための正統性を顕現する

必要性から想像すると、信治が改葬を行い塚造営をしたことに準えて、四・五代が急逝するなど「家」存続の危機感からも、家祖であり祖父である信吉を祀り直すための石吉墓改葬ではなかったろうか。「歯骨」と伝わっている点は、信吉墓改葬に伴い出土した「歯骨」を信治から受け継ぎ、石廟に祀ったものと解釈したい。

したがって、石廟造営の時期は、信治が没する元禄二年（一六八九）までに整えられたものと考えられ、信成は、天和三年（一六八三）に備前守を名乗り家督を継ぐことから、この時の事業として「石廟造営」を捉えたい。そして、事業の貫徹に伴って、智観寺を中山信吉系一族の葬地として改めて定めたと解せる。

七代以降の歴代当主の墓所配置は、塚を中心に左右に位置していることから推測すると、昭穆制に基づいて造営された可能性も指摘できよう。

次に、石廟造営後の墓所造営の画期として、塚前の御霊屋江建立について触れておきたい。

塚築造と御霊屋造営との時間差は、どの程度あるのかは全く不明であるが、五代当主信成が、信治の塚造営と北条氏照供養祭祀を受け継いだことは、石廟の造営から信吉のための祖先祭祀の実践が本格化すると考えられ、これに続いて御霊屋造営と内部に納められた頂相彫刻の寄進が次の段階で行わ

れたものと思われる。具体的には、配置関係から信吉の塚前の空間を意識した墓所造営の最初は、六代当主信敏夫妻の墓所の時期と考えられよう。

六代当主・信敏は、元禄一五年（一七〇二）従五位下備中守に叙任され、翌年に備前守として家督を相続した。信敏もまた信治の七男で血統を直接受け継ぐことから、相続の正統性を顕現するために新たな儀礼として、御霊屋の造立を実践した可能性があった。

同時代的な祖先祭祀に伴う大名家の御霊屋について深溝松平家の墓所造営[29]を一例として挙げておきたい。

深溝松平家の菩提寺本光寺における墓所造営は、六代藩主松平忠房によって進められた。嫡男・好房（寛文九年〈一六六九〉没）を二一歳という若さで亡くしたことで、忠房は、一族の菩提寺として好房の墓所造営と同時に、深溝松平家の墓所造営の意識が醸成されることになった。そして好房の墓所造営と同時に、深溝松平家の祖として四代藩主忠利の肖影堂を建立し、中に坐像の頂相彫刻を祀った。さらに、肖影堂背後に、深溝松平家の由緒と、徳川家への忠臣を表した「参州額田郡深溝本光寺碑銘」〈林鵞峰撰文〉〈亀趺碑〉を有する頌徳碑が造営された。この様に、御霊屋（肖影堂）と頌徳碑を祀ることで祖先祭祀儀礼を実践し、一族墓所としての様式を整えた。肖影堂などの寄進時期に触れれば、四代藩主松平忠利は、寛永九年（一六三三）に没するが、一三回忌供養に寄進されたと思われる頂相画[30]（正保四年〈一六四七〉銘の讃）が寺に残ることや、頌徳碑（亀趺碑）の造立は、撰文銘からは万治三年（一六六〇）と思われたが、実際の造立年は、遅れること一二年後の造立[31]（寛文一二年〈一六七二〉）であったことが、島原に遺る文書から判明している。撰文と寄進には、時間差があることの明確な事例としても注視したい。この点は、後に触れる智観寺の木製亀趺碑とも関連する点でもあるので、注視したい。

五　亀趺碑の年代観と寄進の意味について

1　亀趺碑の年代観

智観寺の木製碑の趺の部分の亀の形態的特徴は、一言で蓑亀を用いた亀趺碑である。亀が鎌首をもたげ、牙を剝く表情が特徴的である。亀趺に着目すると、中村惕斎が寛文六年（一六六六）に編じた「訓蒙図彙[32]」「石碑」挿絵（図6−2）にある螭首の亀趺に似ているが、この挿絵からは、尾の部分の形状は不明である。この他の事典類をあげると、中村惕斎の「頭書増補訓蒙図彙[33]」元禄八年（一六九五）に、同様の記載があるが、尾の形状は不明である。また丹岳野必大（人見〈小野〉必大）が著した「本朝食鑑[34]」（巻十鱗介之四−元禄

一〇年〈一六九七〉は、「緑毛ノ亀―釈名（蓑亀）」について触れているが尾の形態は不明である。一方、中国の「三才図会」（万暦三七年〈一六〇九〉・図6―1）の器用十二巻―「碑闕」では、碑頂部は、円首で双龍戯珠が陽刻され、中心に方形の穿が穿たれる。縁は、等間隔に纏枝牡丹紋が配されている。

また、朝鮮半島に目をやれば、例えば成宗二年（一四七一）造立の大円覚寺塔碑（宝物第三号）の亀趺の尾は、三房が表現された亀である。この時期の王は、五代世祖であり、四代成宗の晩年の崇仏を引き継いで各地の仏教寺院を熱心に重修したようである。また、王の印や旗のなどにも三房の亀を用いられている。玄武は、冥界と現世を往来して、冥界にて神託を受け、現世にその答えを持ち帰ることが出来ると信じられたとされる。四神の北を守護する亀が、霊廟に亀趺碑として据えられてる点は、合点がいく。

そこで、蓑亀を用いた亀趺碑の年代的な位置づけを類例を参考に考えてみたい。石造物では、岡山県和意谷に造営された池田輝政墓の亀趺碑（寛文五年〈一六六五〉、京都護国寺から改葬）が古く、大洲藩二代藩主加藤泰興のために三代藩主泰恒が造立した頌徳碑（延宝五年銘―一六七八）や、泰恒のために四代藩主加藤泰統が造立した頌徳碑（正徳五年〈一七一五〉銘）がある。

亀趺の部分の形態的な変化を見ると、自然界の亀様式から蓑亀様式への変化が看取できる。また、発掘資料として福岡・直方藩の国元墓所調査で確認された四代藩主正室と後室墓出土品中に銅製燭台（図7）があり、器用台部分が蓑亀である。後室の没年から宝永三年（一七〇六）頃である。またこの他、松阪市継松寺の銅製香炉（図8）の大部分が蓑亀である。またこの鋳物師が江戸の長谷川刑部富永、撰文は伊勢の韓天寿であり、銘から安永六年（一七七七）の製作である。

中山家と同じ木製亀趺碑の類例は少ないが、実査した事例では、建仁寺開山堂内に祀られている亀趺碑（「洛東山建仁寺開山明菴西公禅師塔銘」図9―①）は、紀年銘が「皇明永

図6-1　「三才図会」「碑闕」（註34）　　　図6-2　中村惕斎訓蒙図彙亀趺（註31）

図8　韓天寿撰文銅製香炉（安永6年〈1777〉）

図7　直方藩主四代前室と後室墓所構造
（右）と遺物（拡大‐左、註36より）

図9　建仁寺（左）と大洲加藤家（右）木製亀趺碑

楽二年（一四〇四）とある。亀趺や上部の碑の様式は、その他の数少ない事例で、木製亀趺碑港区東江寺例（東京都）や浅野長晨七回忌神道碑例（岡山県三次）があるが、碑部分の様式に大きな差異があり、建仁寺例が年代的に中世まで遡るかは明確ではない。しかし、碑頂部に張り付けられた双龍の様式などを勘案すると、石造物の亀趺碑で、先に触れた大洲三代藩主加藤泰恒頌徳碑（正徳五年〈一七一五〉銘、図9―②、図11〜13）は、様式的な類似が認められ、年代的な比較資料と言えるかもしれない。

以上のように見てくると、石造物を含め亀趺碑造立の盛行年代は、凡そ一七世紀後半から一八世紀前半にあると思われる。智観寺の亀趺碑も、この時間軸内の年代観で捉えられるものと思われる。信吉碑の紀年銘が示す中山信吉の三回忌の寛永二一年（一六四四）に伴う寄進とは少し考えにくい。

加えて、門外漢ではあるが、羅山撰文の他の武家の碑銘などと比較してみると、寄進者銘が文中に示され、最後に「建立者」として表記されていないことや、文の最後の終わり方が、信吉のための文としてではなく、信正が懇願したことに対する応答として捉えられる文末から、頌徳の碑として違和感を感じる。また、亀趺碑の通例は、誰に対する頌徳碑であるかを碑の上部額に右から「中山信吉備前守之碑」と碑題が普通であるが、信吉碑にはない事も不可解な点でもある。そこ

で、さらに別の視点から碑の造立年代を考えてみたい。

2　信吉碑の「桝形に月」と工字繋文様について

信吉碑（図14〜16）の縁に配される文様について考えてみたい。通常、中国では纏枝牡丹紋（図6）が配されたが、日本各地の亀趺碑を瞥見すると、雲紋や唐草や宝相華文様を配する場合が多い。しかし智観寺の亀趺碑の縁の地紋は、「工字繋ぎ」文様（図10）が全面に配され、縁の中心や端の部分に「加治氏」の家紋である「桝形に月」を配していて珍しい。

この家紋は、能仁寺の黒田家墓所の各墓碑の頂部に大きく陽刻されているが、能仁寺内の中山家および智観寺墓所内のそ

図10　智観寺木製亀趺碑と工字繋文様

図12　大洲藩2代藩主加藤泰興墓所

図13　大洲藩2代藩主加藤泰興墓所

図11　大洲藩2代藩主加藤泰興墓所

図15　智観寺中山信吉亀趺碑

図16　智観寺中山信吉亀趺碑

図14　智観寺中山信吉亀趺碑

れにも確認できない。このことは、つまり「桝形に月」は、黒田直邦以下、黒田家が積極的に用いた家紋であることを示しているのではなかろうか。

そこで「桝形に月」を配した意味を考えてみたい。

三代当主・中山信治の娘で、五代信成の妹に当たる女子は、本家四代を継いだ直房に嫁いでいる。また、元禄一六年（一七〇三）に黒田直邦（本家三代直守の実弟直張の三男）は、常陸国下館城を下賜され、宝永元年（一七〇四）従四位下に上り、宝永四年（一七〇七）正月武蔵国高麗郡を賜るそして、幕末まで領有した。五代将軍綱吉の死をもって落髪致仕したが、西丸老中となり、享保一七年（一七三二）に三万石の大名となった[38]。また室は柳澤吉保の養女（土佐子）を娶っている。

直邦の功績や荻生徂徠への入門、林鳳岡との漢詩を通じた交流は、林鳳岡の墓誌を撰文するまでの親交であった。直邦の宗教観は、彼が遺した書物類から推測でき、「中庸」の講釈などがあり学問的造詣の深差が指摘されている。また、古今伝授・神道伝授などを受け、聖徳太子に仮託して神儒仏三教一致の思想を解いた黄檗僧・潮音道海の[39]「先代旧事本紀大成経[40]」を信奉した。これらの功績を後に太宰春台が頌徳している。直邦が没するのは、享保二〇年（一七三五）であることから、黒田直邦が宝永元年に従四位下を賜り、宝永四年に武蔵国高麗郡を領有した時に、中山信吉を敬って造立した可能性が高いのではなかろうか。黒田直邦は、直張の二男という立場で生まれ、黒田の養子となる、という境遇と、信吉の境遇とを重ねあわせて共観し、信吉を讃えるために、祖先祭祀の一環として亀趺碑を寄進したのではなかろうか。それが「桝形に月」の家紋に託されたのではなかろうか。

おわりに

以上、中山家の親族形成過程と墓所造営そして亀趺碑に託された思惟などを中心に示し、その変遷と中山家のアイデンティティー形成の一端を示し、黒田直邦が墓所形成と中山家の正統性継承に大きく貢献したキーマンであった可能性を指摘した。

昭和三三年、埼玉県の文化財に指定された木製の亀趺碑の歴史的な位置づけを改めて確認してみると、寛永期に二代信正の寄進ではなく、亀の様式や縁の文様などから、後に、中山信吉を藩祖と祀る祭祀の中で、黒田直邦によって寄進された可能性が高いことを示してきた。

亀趺碑は、単独で文化財と指定されているが、今後の文化財保護・保存・活用などの観点からすると、中山家本文・分家と黒田家の墓所（多峰主山も含めた）全体と一体で、地域の

歴史遺産として保護・活用されるべき文化財であろうと考える。中山家・黒田家は、秩父地域の歴史だけを語るに留まらず、近世の武家文化成立発展の一端を示す重要な家柄でもあり、それぞれの墓所が持つ歴史的価値を大いに認めたい。

註

1 小山誉城 二〇〇六 『徳川御三家の研究』（清文社）一四四頁。

2 高萩市 一九八七 『高萩市史』 上巻 四六〇頁

3 註1 同書一四五〜一五一頁。

4 飯能市 一九八八 『飯能市史』 通史編、二五三〜二五四頁。茨木県 一九七〇『常陸松岡中山家譜』『茨木県史料』 近世政治編1、四四〜五六頁。

5 『厳有院殿御実記』第十三、明暦三年六月十七日条（『徳川実紀』経済雑誌社、一九〇四）。

6 拙稿 二〇一九 「三田藩九鬼家墓所の形成と藩主の思惟」（『石造文化財』11、雄山閣）。

7 信正正室については、註4の五・一五二頁の信正の項目には、記載なし。しかし、『寛政重修諸家譜』第一一「丹治氏 中山」の信正の項に「妻は正室向井兵庫頭正綱が女」と記載。

8 石田 肇 二〇〇一「東皐心越の鐘銘をめぐって」（『書学書道史研究』一一）三〇〜三三頁に詳しい。

9 永井政之 一九七九 「東皐心越と日本の禅者達—独庵玄光の場合—」（『印度學佛教學研究』二八―一）の二七八頁。

10 註8と同じ。

11 中藤栄祥 一九九六 『常寂山智観寺誌』。

12 小山誉城 二〇〇六「付家老の大名化志向」（『徳川御三家付家老の研究』〈清文堂〉一四五頁）に詳しい。

13 註4の五三・五四頁。信敬の家譜に確認できる。しかし、米津家譜では詳しくない。

14 註12と同じ。

15 ウェブアーカイブ 「公卿類別譜」坊城家参照。

16 佐賀県県立図書館 『佐賀県近世史料』第二編第一巻「直能公御年譜三（寛文元年）」には、「二品良純親王八、寛永廿年十一月、甲斐国へ流罪、万治二年六月帰洛、拾戒御環俗有、以心庵と被号、寛文九年八月朔日二薨去、六十六歳、（云々後略）」と記されている。

17 錦織亮介 二〇〇八「佐賀藩と黄檗示」（佐賀大大学教育学部国語国文学会）四一・四二頁。日高愛子 二〇一五「飛鳥井雅章と鍋島直能—「道」の相伝と和歌」（『佐賀大国文』四三、佐賀

学地域学歴史文化研究センター『黄檗僧と鍋島家の人々』、井上敏幸「小城の黄檗僧—潮音と梅嶺—」(佐賀大学地域学歴史文化研究センター『黄檗相と鍋島家の人々』)。

18　註17と同じ。

19　註9と同じ。

20　註17の四五頁。

21　諱は璋で、『三国遺事』王暦には武康、献内の別名が伝わっている。『隋書』には余璋の名で現れる。

22　梅嶺の父は、多々良氏、百済国武王(三〇代王)、

23　飯能市教育委員会 二〇一五『中山信吉墓第一次調査(42)』。尾崎泰弘 二〇一九『智観寺中山家墓域の形成過程』(『飯能市立博物館研究紀要』第一号)、また、尾崎泰弘氏・村上達也氏には、本稿を纏めるに当たり、多くの情報をご教示いただいた。また、信吉の塚調査によるデーターは、飯能市教育委員会二〇一〇『掘り起こせ!地中からのメッセージ—発掘調査でわかった飯能の歴史』による。

24　川勝政太郎 一九三六『宝篋印塔における関西形式・関東形式」(『考古学雑誌』第二六巻五号)。

25　茨城県 一九七〇『常陸松岡中山家譜』(『茨城県史料』近世政治編1)。

26　家世実紀刊本編纂委員会 編 一九七六『会津藩家世実紀』第二巻〈巻之二十六—寛文五年条〉(吉川弘文館)。

27　註11に同じ。

28　信正は、慶安四年(一六五一)致仕し「風軒」と号したとされている。また、寺誌では葬地について、「御家譜」によるとして「義公又宅ニ臨テ親ラコレヲ祭り、城外常葉ニ葬リ其地ニ保和院ヲ立代々ノ神主ヲ置ク所トス」と伝えている。

29　幸田町教育委員会 二〇一三『瑞雲山本光寺文化財調査総合報告』。

30　幸田町教育委員会 二〇一三『瑞雲山本光寺文化財調査総合報告』(一三八・一四九・一五〇頁)。

31　嶋原日記『万覚書』一二条(幸田町教育委員会二〇一三『瑞雲山本光寺文化財調査総合報告』(抄録史料二—一〇一頁)。

32　『訓蒙図彙』(中村惕斎 編、寛文六年〈一六六六〉序、国立国会図書館蔵書・NDLデジタルコレクションを参照した。

《坂詰秀一先生米壽謝辞》

坂詰秀一先生におかれましては令和六年一月二六日、米寿を迎えられ、誠に慶祝の至りです。

二〇〇〇年に池上本門寺で初めて大名家墓所の実践的研究構築に関連して行われた調査に参画させていただき、仏教考古学はもとより、宗教考古学の重要性と学際的研究の必要性をご教示いただきましたことが今の私の薄学ながら学問的な支えになっております。

学部三年生から数えますと、なんと四三年に亘りご指導を間近で賜りながら、迷道に至り、学恩に報いるこもとできずに今日至ってますこと大変恥ずかしく存じます。改めて蒙昧無知な後進をどうか今後もご教示、ご指導賜れるようお願い申し上げます。

坂詰秀一顧問の益々のご健勝とご多幸、百齢眉寿を祈念いたし謝辞とさせていただきます。

33 「頭書増補訓蒙図彙」（中村惕斎編、元禄八〈一六九五〉、国立国会図書館蔵書・NDLデジタルコレクションを参照した。

34 「本朝食鑑」丹岳野必大千里著、元禄一〇〈一六九七〉、国立国会図書館蔵書・NDLデジタルコレクションを参照した。

35 「三才図会」（明・王圻纂集、萬暦三七〈一六〇九〉序刊〉、国立国会図書館蔵書・NDLデジタルコレクションを参照した。

36 鎌田茂雄 一九八七『朝鮮仏教史』（東京大学出版会）。

37 直方市教育委員会 二〇〇三『雲心寺・随専寺墓地遺跡』。

38 酒入陽子 二〇一〇〜同一二「史料紹介 暇之記」（『小山工業高等専門学校研究紀要』42〜45）。

39 井上敏幸 二〇〇八「小城の黄檗僧―潮音と梅嶺―」（『佐賀大学・小城市交流事業特別展 黄檗僧と鍋島家の人々―小城の潮音・梅嶺の活躍―』佐賀大学地域学歴史文化研究センター、四九頁）。

40 拙稿 二〇一九「三田藩九鬼家墓所の形成と藩主の思惟」（石造文化財調査研究所『石造文化財』11）。

近世の四国遍路成就碑について―土佐を中心として―

岡本桂典

はじめに

四国遍路成就に関わる中世末から近世の元和期初頭頃に造立された石造物が近年地域の石造物研究家により確認されてきている。特に、土佐湾の沿岸部沿いに分布していることが明確になってきており、中世末の遍路の姿を垣間見ることができるようになってきた。また、貴重な文化財として県指定文化財として保護されている板碑もある。

このことについては、「中世末から近世初頭の四国遍路板碑の再検討―高知県中土佐町・須崎市・四万十市の四国遍路板碑を中心として―」『考古学論究』第二三号（坂詰秀一先生米寿記念号）に再度述べたところである。さらに近年、近世の遍路成就に関わる記念碑などが確認されるようになり、中世末の成就板碑と比較することも可能になってきた。

そこで、土佐で確認されている近世の遍路成就の石造物を取り上げ、成就碑からみた近世遍路の姿について検討してみたい。

一　土佐の遍路成就供養碑

土佐における近世の成就碑を東部地域よりみてみたい。これらの石造物については、高知県教育委員会『高知県歴史の道調査報告書第2集　ヘンロ道』（平成二二年〈二〇一〇〉三月　高知県教育委員会事務局文化財課）に報告された内容や調査をもとに記述する。〔1〕

香南市野市町母代寺には、四国霊場第二十八番札所法界山高照院大日寺がある。この大日寺境内に、高さ七七・五㎝、幅二五・三㎝、厚さ二五・三㎝の砂岩製の基壇と基礎を備えた頂部が低い四角の角柱碑がある。この碑には、左記のとおり

銘文が刻されている。

（右側面）　天保六未三月吉日　天下泰平國土安全
（正　面）　四國三拾三度納經塔
（左側面）　豫刕宇摩郡御料中村　願主　辻栄助
（裏　面）　世話人　母代寺村作蔵　細工人吉川村　只三郎

四国遍路を三十三度、その納経記念として天保六年
（一八三五）三月に
建立したものと考え
られ、納経塔として
は珍しく、基礎、基
壇も備えている。

高知市秋山（旧吾
川郡春野町）の第
三十四番札所本尾山朱雀院種間寺には、高さ七〇㎝、幅三三
㎝、厚さ二三㎝の舟形の地蔵菩薩坐像がある。紀年銘はない
が左記のように刻されている。

四國順拝十七回
先祖代々菩提爲（地蔵菩薩像）
　　土居冨太郎立之

図1　「四國三拾三度納經塔」
香南市第28番大日寺

高岡郡四万十町神有（かみあり）の遍路道沿いには、高さ五一㎝、幅
二四㎝、厚さ一〇～一四・五㎝の碑面が平坦で、正面頭部が
三角形をなす碑がある。銘は下記のように刻されている。

奉巡禮四国遍路二度供養所
　　　　　當所紺屋
　　　　　　勘之㫖
　　　　　妻於連
明和五／戊／子／年／十月廿一日

中央に「キャ・カ・ラ・バ・ア」の梵字を刻している。四国遍路とその下に「ユ」
の弘法大師を示す梵字を刻している。四国遍路を二度巡礼し、
明和五年（一七六八）十一月廿一日に建てている。つまり弘

図2　四国遍路二度巡礼碑
（高岡郡四万十町神有）

法大師の入定日に供養と併せて建立した石碑であろう。この梵字と同じものは、土佐市の四国霊場第三十六番札所独鈷山伊舎那院青龍寺の慶長年間の宿供養板碑にみられる。

同四万十町茂串には、高さ四一㎝の碑も確認されている。形状は不明である。銘は左記の銘が確認されている。右側面にも銘があるが不明とされている。

　□茹十市郡櫻井邑
　□國四十二返　浄賢

と刻している。　四国遍路を四十二辺したのを期に建立したものであろう。「□國四十二辺」は「四國四十二辺」、「□茹十市郡櫻井邑」は、「和茹十市郡櫻井邑」と推定され、大和国の十市郡櫻井村の遍路による造立と考えられる。紀年銘は確認されていない。

　次に、幡多地域についてみていきたい。宿毛市荒瀬の地蔵堂には、高さ九八・五㎝、幅三五・五㎝、厚さ一五㎝で、花崗岩製の近世墓標の出現期にみられる尖頭形形式の碑に左記のように刻されている。一般に駒形碑とも呼ばれるものである。

リ
　四國仲邊路行願第七度成就
　　三月廿一日　施主　行海
　　　　　　　　　　蓮弁（碑面外）

明暦二年

　火灯（花頭）形の枠の直ぐ下に梵字「ユ」を刻し、「四國仲邊路願第七度成就」と中央に刻している。「邊路」を七度成就し、明暦二年（一六五六）三月二二日の弘法大師入定の月日に造立している。[2]

　次に宿毛市平田町寺山の四国霊場第三十九番札所赤亀山寺山院延光寺の境内にあるものについてみていきたい。ここに高さ一三一・〇㎝、幅三四㎝、厚さ三〇㎝の屋根形を載せた方柱形の遍路成就供養碑がある。碑面外に蓮弁を彫りだした碑面には、左記のように刻されている。

蓮弁（碑面外）

四國邊路三拾八度往行成就依其
南無大師返照金剛　施主高林玄秀
　　　　　　　延宝八／庚／申／年

図3　四國遍路七度成就碑
　　　（宿毛市荒瀬）

石碑はほぼ中央部分から折損している。中央に「南無大師遍照金剛」と施主名を刻し、右に四国遍路を三六度成就したことを刻し、その下に延宝八年（一六八〇）の紀年銘を刻している。左端には建立に関わることを刻しているが、欠損で判読できない部分がある。その下に「十二月廿一日」と弘法大師の入定日を刻している。

同宿毛市寺山の延光寺本堂床下には、高さ五五㎝、幅一八・五㎝厚さ一八・五㎝の上部に笠形とも呼ばれる屋根を載せたと思われる角柱の碑がある。銘は左記のように刻されている。

謹奉建立石□□□供養也　十二月廿一日

就伸　供養所也
（正　面）　南無大師遍照金剛
（左側面）
　　　　　　貞享五戊辰年十一月廿一日
土刕幡多郡宿毛住（欠損）
　　　　　　　　　氷室妙壽

（右側面）　奉
建立石佛者四
國邊路七度成

図4　七度遍路成就碑
（宿毛市第39番延光寺、個人撮影）

正面に「南無大師遍照金剛」と大きく刻し、右に四国遍路七度成就したことを期に供養のため造立している。仏門に入った人物が建立したと考えられる。貞享五年（一六八八）に建立されたもので、入定日の日になっている。同寺には、紀年銘を有しない高さ一五二㎝、幅六〇㎝、厚さ三四㎝の舟形を呈する花崗岩製の台座のある地蔵菩薩立像を刻するものがある。

図6　三十六度遍路成就碑
（宿毛市第39番延光寺、個人撮影）

（正面）

（カ・梵字）（地蔵菩薩立像）

奉供養四國修行十五度諸願成就所

三界萬霊　願主木食佛海

（背面）

心窓鐵透

阿闍梨宥秀

宗順信士

妙宗法尼

法意禅士

釈　智元

釈　智正

宗智

自空居士

妙庭信女　覚然童子

休圓信士　智端童子

梅屋平吉

英照信女　尾﨑孫左衛門一切施主

清圓法尼　釘屋藤兵衛

善誉清真　灰吹屋庄右衛門

智誉理真　通玄清蓮

専誉浄心　教春

称誉利念　釈　妙春　妙空

貞順

爲菩提

木食佛海は、地蔵菩薩を造像、すべての精霊に対して供養し、四国修行十五度諸願成就し建立したものであろう。背面にこの石造物造立に関わる人たちが刻されている。『四国遍路のあゆみ』（愛媛県生涯学習センター）によると、佛海は、明和六年（一七六九）に自ら造立した宝篋印塔の下に即

身成仏を期して土中入定したされている。宝暦二年から四年（一七五二～五四）までの三年間で四国巡拝を二十度なしたとされており、その間の建立ではないかと推定されている。[3]

図5　三界万霊木食佛海
四国修行十五度供養石仏
（宿毛市第39番延光寺、個人撮影）

考　察

以上、江戸期の土佐の遍路成就に関わる碑を取り上げてみた。中世末から近世の初頭に造立された遍路成就板碑は、現在のところ土佐では三基確認されている。その分布は、土佐の中央部よりやや西寄りの須崎市大谷、高岡郡中土佐町久礼の学問坂、西部の四万十市（旧中村市）不破八幡宮境内で札所寺院のないところである。この事について、「はじめに」で紹介した『中世末から近世初頭の四国遍路板碑の再検討―遍路のあゆみ』（愛媛県生涯学習センター）によると、佛海は、高知県中土佐町・須崎市・四万十市の四国遍路板碑を中心と

して―」に述べているが、その年代は、天正十九年（一五九一）一基と元和四年（一六一八）二基である。土佐では一六世紀末〜一七世紀初頭に遍路成就碑が出現してくる。

近世の遍路成就碑の形を比較してみると、宿毛市荒瀬の明暦二年（一六五六）ものは、土佐の近世初頭以降に出現してくる墓標の形式を採用している。次の宿毛市延光寺の延宝八年（一六八〇）と貞享五年（一六八八）銘は、方柱形のものに屋根形を載せたものである。この形式に類似する墓標は、高岡郡四万十町十和（旧幡多郡十和村）の墓標では、一七世紀末から一九世紀中頃までみられる。[4] 土佐藩主山内家墓所では、第三代藩主山内忠豊墓標（延寶三年・一六七五）から笠付の方柱形墓標が十一代まで踏襲される。因みに土佐の方柱形で屋根を付する近世墓標は、やや身分的に高い層に用いられたと思われ、儒教の影響を受けているものと考えられる。その次にみられるのが、舟形で尖頭形のもので、明和五年（一七六八）銘のものである。その後、舟形光背で地蔵菩薩を刻するものや方柱で頂部が尖頭形のものがみられる。中世から近世に移行すると元和期以降は近世の墓標などに用いられる形のものになる。碑面は、一観面から多観面に移行している。

近世の遍路成就碑の造立時期をみてみると、（一六五六）、延宝八年（一六八〇）、貞享五年（一六八八）、

一七世紀初頭に遍路成就板碑が出現してくる。

近世の遍路成就碑の形は、一六世紀に一基、一七世紀第三・四四半期に三基、一八世紀第三四半期に一基の成就碑が造立されている路が盛んになると一七世紀末からまた造立されるようになる。第二十八番札所法界山高照院大日寺の天保六年の「四國三十三度納經塔」は、銘文にはないが、弘法大師千年遠忌に関わるものとも考えられる。

板碑や近世の成就碑に刻されている銘文についても検討してみたい。中央部に大きく刻されている銘文について、年号ごとにみてみたい。中土佐町久礼の天正十九年（一五九一）の四国遍路板碑は、「（ユ・梵字）南無遍照金剛」、須崎市大谷の元和四年（一六一八）の四国遍路板碑には、「（ユ・梵字）奉供養遍路成就」、四万十市不破八幡宮の同年の四国遍路板碑には、「（ユ・梵字）奉納四國中邊路九度成就」と変化していることが見て取れる。中土佐町久礼の板碑は、中央の銘文の右にやや小さく遍路を七度成就したことを刻している三基とも梵字（ユ）が刻され、元和の二基は、梵字の下に遍路成就の事を刻している。

近世では、宿毛市荒瀬の明暦二年（一六五六）のものは、「（ユ・梵字）四國仲邊路行願第七度成就」と中央に刻している。宿毛市延光寺の延宝八年（一六八〇）と貞享五年（一六八

明和五年（一七六八）、天保六年（一八三五）となる。つまり、一七世紀の第三・四四半期に三基、一八世紀第三四半期に一基、一九世紀第二四半期に一基の成就碑が造立されていることになる。一六世紀末から遍路成就碑が出現し、近世の遍路が盛んになると一七世紀末からまた造立されるようになる。

ものは、多観面の石碑となり、正面に「南無大師遍照金剛」と刻し、右側面に遍路成就のことを刻している。明和五年の四万十町神有のものは、中央に「キャカラバア　ユ」の梵字を中央に刻し、遍路成就については、右に刻している。弘法大師信仰と四国遍路を反映した石造物は一六世紀末からみられ、近世へとやや変化しながら継続してみられる。

次に、四国遍路板碑や近世の成就碑の造立月日をみてみると、中世の遍路板碑、近世の遍路成就碑もほとんどが二一日になっている。二一日は、弘法大師の入定の日にあたり、その日を造立日としていることが多い。宿毛市荒瀬の明暦二年（一六五六）四国遍路七成就碑は、空海の入定月日の三月二一日となっている。また、須崎市大谷の元和四年（一六一八）の四国遍路板碑も同様に三月二一日になっている。

近世の四国遍路を成就した人物をみてみると、出家者と考えられる人物がみられ、聖系とも考えられるが、道標など他の四国遍路の石造物との比較検討も必要である。高岡郡四万十町神有の明和五年（一七六八）の「巡禮四国遍路二度成就碑」には、「當所紺屋／勘之亟／妻於連」とあることから、庶民の成就碑と考えられる。

近世になると中部から西部地域まで遍路道沿いに造立が認められる。特に、宿毛市延光寺境内に成就碑が確認されている。現在境内地には、熊野十二社宮があり、「寺山圖」（「四

國編礼霊場記」⁵⁾）をみると、鎮守の五社が現在の寺院の上の山に描かれており、熊野との関係が深かったことを示していることから、関連が考慮される。

最後に、写真の掲載については、四国霊場第二十八番札所法界山高照院大日寺様、四国霊場第三十九番札所赤亀山寺山院延光寺様、高知県文化生活スポーツ部歴史文化財課様に協力と承諾を得た。記して謝意を表したい。

註

1　高知県教育委員会『高知県歴史の道調査報告書　第2集　ヘンロ道』（二〇一〇年三月　高知県教育委員会事務局文化財課）。

2　註（1）より図3は転載　高知県文化生活スポーツ部歴史文化財課掲載許可済、報告書では梵字「ア」と判読しているが、通常「ア」は刻されないので「ユ」である。

3　愛媛県生涯学習センター「三　木食仏海—三千仏彫像と土中入定—」（『四国遍路のあゆみ　遍路文化の学術整理報告書　平成十二年度』）二〇〇一年三月　愛媛県。

4　岡本桂典「研究ノート　土佐十和村の墓標について」（『立正史学』第五九号　一九八六年三月　立正大学史

5 寂本原著　村上護訳　『四国偏礼霊場記』（一九八七年三月　教育社）。

学会）。

ボク石・磯伏石・丸石の庭園への使用

　　　　　　　　　　　　　　　　　　金子浩之

はじめに

　江戸・東京へ諸国から運び込まれた石材と石製品にはさまざまなものがあり、開府以来四百数十年に及ぶ長期間に累積した石材や石造物の量には膨大なものがある。特に伊豆から廻船によって江戸・東京へ運ばれた石材は大量に及んでおり、その遺存例をみるだけでも枚挙にいとまはない。

　江戸・東京は天然資源としての石材には全く恵まれていない。火山灰台地とその再堆積による低地で構成された地質環境によるため、江戸・東京の周囲を地下深く探っても岩石は得られない土地柄である。このため、近世・近代の都市構築に必要な石材は常に不足していたのである。

　江戸の石材需要は十七世紀初頭の江戸城の石垣構築で急激に高まるが、その後の都市建設でも石材需要は続いた。近代

期には橋梁・護岸・鉄道・道路建設などの土木資材や洋風建築による官庁・銀行・邸宅などの建設でも常に石材が用いられており、欠乏は続いた。そうした環境下、江戸に最も近い石材産地として常にその供給地の主体となったのが伊豆半島であった。伊豆の石材産地は相模西部域の箱根山域にはじまり、伊豆半島全域に及んでいる。その採石の歴史は中世の五輪塔や宝篋印塔などの伊豆安山岩製の石造塔制作から本格化し、供給範囲は南関東から駿河遠江の領域にまで広く到達していた。そうした中世石塔の供給源となった伊豆半島には安山岩と凝灰岩の大別二種類の石材が分布している。安山岩は「伊豆堅石」と呼ばれて石垣石・雁木石・石塔などに用いられたが、一方の凝灰岩は軟質石材であり切石（史料上「條石」とも）として、一定規格に切り取られて石階段・敷石・束石・石壁などに用いられた。

　この安山岩と凝灰岩の二者は伊豆産石材の代表だが、実

は、ボク石と呼び習わされた第三の伊豆産石材もある。ただし、ボク石は溶岩滓とも呼ばれる岩石であり、岩石学上の分類は安山岩か玄武岩かになり、産出地は伊豆ばかりか、富士山や上州浅間山にもボク石の産出はある。このため、単純にボク石と言っても産地別の性格の違いなども考慮すべきであろう。しかし、江戸で使用されたボク石はおそらく輸送態勢からして伊豆産のものが首座を占めているとみられる。

ところで、伊豆の安山岩の産状をつぶさに見ると、板状の節理が発達して、平らな板状の石材となる露頭がある一方で、溶岩の岩壁に柱状節理が発達して石材の形が柱状を呈する露頭もある。さらに、これらの露頭の前面には巨大な岩塊となっている転石状の安山岩などいくつかの産状がある。

このうち、溶岩台地として広がりをみせる原野にはボク石が無数とも言える状態で地表を覆っている(図1参照)。このボク石は溶岩が地表に流れ出た時に火山ガスを噴出させながら発泡状態で飛び散ったりして、無数の小孔に覆われた岩石になることが多い。この溶岩流出で飛び散った岩片や流出の際の発泡などで、ボクボクやバサバサした質感の岩石となっている。このようにボク石は溶岩の表面が冷え固まる際の発泡や沸騰などのために激しい凸凹と不定形な形状を呈し、ゴツゴツした奇岩ともいうべき姿をしているさまざまな姿をしている溶岩滓は伊豆では伝統的にボク石

と呼んでおり、現在でも造園家や庭師などが随所に使っている石材である。以下、その使用例を紹介し、また、ボク石と対になる「丸石」や「磯伏石」とされる石材についても事例を紹介し、合わせてそれらの石材がどのように運ばれ、江戸・東京の都市建設に用いられたものか、その流通の一端を史料を通して示しておくこととした。

なお、史料中のボク石は「朴」という漢字の木篇を石篇に替えた合字を用いている。単にこれを「卜石」とした例も多いが、以下では「ボク石」の表記で進めることとした。

一　ボク石・丸石・磯伏石の産状

ボク石の産状　各地の溶岩台地上には図1から図5に示すとおり大小さまざまなボク石が点在する原野(溶岩台地)が広がる。ボク石はその溶岩台地の地表面に群在している。ボク石の重量は他の石材に比べれば比較的小さく、個々の大きさも拳大前後から一抱えくらいの大きさの転石となるのが一般的である。このためボク石は掘り出したり、割り取り作業を施したりせずに採集できる。また、玄武岩質溶岩に由来するボク石は全体に黒味が強く、史料上「黒ボク石」と記されていることがある。安山岩質の溶岩に由来するボク石はやや色調が明るく暗灰色程度に

図2　富士山七合目付近のボク石
白い岩は安山岩質の火山弾だろうが、その周囲にはボク石が広がる

図1　城ケ崎海岸の溶岩台地のボク石の産状
伊東市富戸地区の大室山溶岩は多量のボク石を残した

図3　富士山七合目付近のボク石の一例
七合目付近の転石

なる。露頭の条件によっては図3のようにアズキ色を呈するボク石も時折観察できる。

ボク石の分布　ボク石を産する火山は富士山（図2・3）・浅間山・伊豆大島三原山・大室山・小室山などの溶岩を流した火山には普通にみられるが、いずれも火山活動としては新しい時期に属する火山に、より多くのボク石がみられる。図2・3に示したボク石は富士山の七合目付近の転石だが、表面が泡立ったことによるものか、粟粒状のボツボツに覆われ、裏面はやや堅緻な岩質になっている。おそらく溶岩の一部が飛び散って塊状になったのち、表面が沸騰して粟粒状の岩肌になったものであろう。全体に小豆色を呈するが、裏面や芯の部分は沸騰度合いが小さいまま固まったものとみられる。

また、ボク石などの伊豆の岩石の産状は図4に示した海食崖の露頭にもみることができる。ここでは波蝕を受けていない部分にボク石が残るが、波食によって岩石の表面が削られると丸みを帯びた川原石状の転石が中・下段に残っている。

図5は伊豆半島北西海岸の大瀬崎にあるボク石を示したが、ボクイシの周囲は堅緻な安山岩の丸石に埋め尽くされている。こうしたボク石と周囲の丸石は色調と質感のうえで強いコントラストを生じており、こうした景色は作庭のうえでも応用されているものとみら

伊豆ボク石の搬出作業　原産地内のボク石の大きさは大小さまざまだが、近・現代期の民俗例では「ボク石背負い」と呼ばれた駄賃稼ぎの副業が伊豆東海岸域の八幡野村などの女たちの仕事であった。この作業は溶岩台地上で適当なボク石を見つけると、ひとりあたり二、三個のボク石を背負子（しょいこ）に結び付けて港まで運び出す作業であったが、港では汽船や石船（廻船）の経営者の管理する保管場所に石を下し、ボク石の値段に応じた労賃が支払われるが、その支払いは現金ではなく、ひとつひとつに値段が付けられた。女たちにはボク石の値段醤油や塩などの日用品で代替されることが多かった。女たちがボク石を採集する場所には、特段の規制はないよ

図4　川奈崎の小室山溶岩の露頭
最下段に磯伏石・中段に丸石・上部にボク石が写る

図5　大瀬崎海岸のボク石と
周囲の丸石（現沼津市大瀬崎）

れる。

うだが、それよりも村からの距離によって一日に三往復できる範囲か、それよりも二往復しかできない採集地かの違いが大きく働いたようである。つまり、女たちの手で取り出せるほどの地表にボク石が点々とあり、石を背中に負った時に二個か三個かに収まる大きさと重量であるということである。それよりも女たちの労働は、二往復になるか、三往復可能かのか方が稼ぎの多寡に繋がるものだったことになろう。

この民俗例から少なくとも近代期のボク石は女たちが抱えられる程度の大きさのものにも需要があったことになろう。個々のボク石は石船の船主や汽船荷物の管理者によって石の大きさや景色の良し悪しでひとつひとつ値段として決められていた。このため通常のボク石搬出は人力で運び出せる程度のものが主体で、特別な注文がある場合には別の方法がとられていたと推定できる。また、ボク石は無数に近い状態で溶岩原のなかに散在しているためか、その採集地には土地所有者からの規制はなかったようである。

特別な注文とは後述するように大名屋敷などの規模の大きな庭園に使われる庭石はメートル級を超える大きさのボク石や磯伏石（溶岩塊）が江戸・東京には運び込まれており、その搬出作業は女たちの力ではなく、本職の

庭師や石工たちが注文に応じていたものとみられる[1]。ボク石は不定形でさまざまな姿をしているため、その使用例をみると庭造物を載せる基礎にされた例や複数のボク石を組み合わせて石造物を載せる基礎にされた例、あるいは、ボク石を積み上げて塚としたり、石垣・門柱などに用いられている。また、ボク石が重量はかなり軽いものが多い。このためか、太平洋戦争中に築かれた海岸砲台の掩蔽用にコンクリート壁にボク石を張り付けて偽装に用いた例もある。

二　ボク石・丸石の使用例

（一）法華塚（伊東市富戸図6・7）

　年代は明確ではないが、伊東市富戸に所在する積石塚の「法華塚」（図6・7、伊東市指定史跡）は、拳大の小さなボク石を積み上げた塚遺構である。発掘調査等は行われておらず、年代観を掴める情報もないが、伊豆半島の南端の港町の下田へ向かう東浦道の古道脇に構えられ、道標としての役割ももつ積石塚である。
　この塚は古道と東浦路との交差点にあたる位置に構えられたものとみられる。伝承ではその名が示すとおり日蓮聖人や法華経

を用いたが、隅角に使われている石材はボク石として良い・五mの直線的な石垣の角石には朴石を用いて築かれた。写真奥に写る石垣の築石（平石）はボク石というよりも溶岩塊

（二）川奈台場（伊東市川奈、図8）

　写真8に示したのは、天保年間に沼津藩水野氏が施主となって構築した砲台を囲う石垣遺構だが、二四・五m ×二四

との関係性が説かれており、築造の縁起には宗教的な要素が入るものかもしれない。使用されている石は拳大から人頭大程度までの比較的小さなボク石である（図7）。周囲は大室山が四千年前に流した溶岩台地であり、使用したボク石も周囲から集められたものであろう。

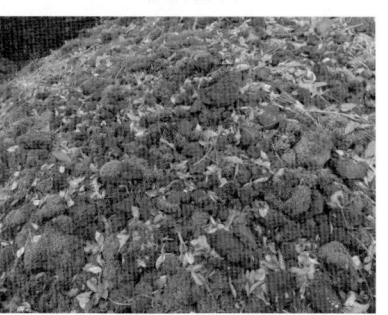

図6　富戸　法華塚　ボク石を使った積石塚
（伊東市富戸）

図7　法華塚に使われたボク石

図8　伊豆川奈崎の台場（砲台）に
使用されたボク石
沼津藩による天保年間築造の砲台遺構

ものである。おそらく平石には堅緻な石材を使い、角石には大きさを求めつつボク石を使用したものとみられる。平石・角石両者とも小室山の溶岩を使用しており、砲台構築現場にごく近い周囲から集められたものであろう。[2]

なり、一一代徳川家斉（天明七年〜天保八年）の治世に現在には堅緻な石材を使い、角石を引き入れて築かれている。海水を引き入れて築かれた池に築島が配置された庭園と建造物で構成されている。その後この庭園は、関東大震災と戦災によって建造物の多くは失われたが、庭園遺構の基本的な構成は江戸後期のままであるとみられる（図9・10）。

そこで、庭園内の石材構成をみると飛石・階段の踏石・石垣の大多数には安山岩が使用されており、背面の堀石垣の一部に凝灰岩製の平石、また、園池の庭石のごく一部に花崗岩などの岩石が組み込まれている状態である。

この庭園で最も眼を引く石材は「潮入の池」の汀線に沿って黒ボク石と安山岩の丸石が使用されている点にある。この「潮入の池」の汀線は、おそらく池水の浸食から縁を切る必要があったものと見られ、その水際に沿って縁取るように丸石とボク石が並べられている。

そこではボク石と丸石の使い分けがあり、また、組み上出崎の先端部に数多く連続的に使用しており、ボク石は築島や出崎の先端部に数多く連続的に使用しており、また、組み上げられている（写真11〜13）。なお、この浜離宮庭園の石使いともよく似た共通点があ

（三）浜離宮庭園（東京都中央区浜離宮庭園一—一）

ボク石の使用位置　浜離宮は徳川家の別邸にされてきたものだが、明治維新後には皇室の離宮となったために「浜離宮」の名で親しまれて来た。終戦後は東京都に移管され、特別史跡指定のうえ「浜離宮庭園」として公開されている。

この離宮の始まりは、江戸城の出城としての機能をもったともいうが、承応三年（一六五四）に四代将軍徳川家綱の弟の松平綱重が別邸を建てたのが本格的な庭園整備の始まりであろう。松平綱重の子が六代将軍徳川家宣に就任すると、この別邸は歴代将軍の別邸として改修と造園の手が入ることと

丸石の使用位置　これに対して、同じく「潮入の池」を縁取りながらも、比較的出入りの少ない直線的な汀線部分には

安山岩の丸石（ゴロタ石ともいう）が縦列に組まれている（写真14）。この丸石には相当数入っているが、浜離宮の「潮入の池」の汀線沿いの丸石の多くは伊豆産の安山岩であろう。さらに、汀線から水中を見ると捨石が置かれており、これもほとんどが安山岩の丸石で構成されているようだ。現状では、この捨石の間にクロダイ・ボラ・スズキなどの海水魚の大小が遊んでいるのが垣間見える。

丸石も左記の磯伏石も伊豆産の石材が海上を運ばれているものとみられ、村方には「石船」と記される石材輸送専門の船や通常の廻船に積荷の一種としてボク石や丸石が積まれている例も確認できる。ただし、廻船の積荷にされる場合に船

図9　浜離宮庭園の中島御茶屋と
周囲の築堤に使用されたボク石

図10　浜離宮庭園の中島御茶屋の
汀線を飾るボク石積

底に積み込まれるのはボク石や丸石の大きさまでであったものとみられる。庭石にされる大きな石は江戸へ到着した後に人力で荷役されるわけであり、船底にあると揚陸が困難になるものとみられる。この場合、まず真木（槙）を積み込み、その上に石材を載せて江戸まで運ばれたことが既に江戸初期の史料に確認できる(3)。

磯伏石の使用と産状　磯伏石は築山の周囲などに樹木の配置と共に庭石として使用されている例も多い。図15は浜離宮庭園の潮入池の汀線沿いの石列とは別の位置に配された比較

図13　浜離宮のボク石護岸

図11　浜離宮潮入池のボク石

図14　浜離宮の池の汀線を
縁とる丸石列

図12　浜離宮のボク石護岸

図15　浜離宮に使われた磯伏石

図16　伊東市富戸地区の
海岸に残る磯伏石

図17 浜離宮庭園の雁木石による階段
雁木石の生産地は伊豆各所に残っている

図19　浜離宮庭園背面の間知石布積石垣の石
幕末の遺構とみられ全体に小ぶりな間知石で
組まれ、一部に凝灰岩製の石材も交えている

図18　浜離宮庭園の安山岩切石築堤

的大きな庭石であり、おそらく海岸で波蝕を受ける間に柔らかい部分は削り落されて、火山ガスが抜けた小孔やゴツゴツした形姿は残るものの、全体にやや丸みを帯びた質感の石である。この庭石はボク石とも近しいものだが伊豆の村方の表現では磯伏（臥）石と表現しているものとみられ、その読みはおそらく「いそぶせいし」とすべきものであろう。

磯伏石の産状は図16に示す如く、伊豆半島では海岸の随所に点在している。磯伏石は、ボク石などが溶岩の岩壁から波打ち際にこぼれ落ちて波浪に採まれるうちに岩の表面が削られ、やや丸みを帯びた石塊となったものである。通常のボク石との相違点は突出した岩肌は少なくなり、また、かなりの巨石である例もあるため、単独の庭石や数個の置石と組み合わせて庭園内の点景に使われる。ただし、磯伏石の場合は何

人もの石工たちの合力によってようやく搬出できるほどの大きさになることが産地の状況からもわかる。逆に大きな庭園ではボク石が単独で庭石にされることはあまりなく、いくつかのボク石を組み合わせて造形されるのに対して、磯伏石は一点使用でも、その大きさから庭木との対置で負けない景色を造り、奇岩としての存在感も発揮できる。

こうした磯伏石や磯の丸

石なども庭園に使う石として大名屋敷や旗本の拝領屋敷の庭などに珍重されていたことが後述する白田村の古文書史料の上からも確認できる。

なお、図17～19に示した石材が浜離宮には使われている。いずれも安山岩が主体である。図19の石垣石の一部に凝灰岩製の間知石が使われている。図18は安山岩の切石で方形に縁取りをした護岸であり、図17はやはり安山岩の切石（雁木石）を使った石階段が築かれている。

（二）　芝離宮庭園のボク石と磯伏石

（東京都港区海岸一―四―一）

前記浜離宮と並んで江戸の海岸には芝離宮も残っている。この離宮の草創は明暦年間（一六五五～五八）の埋め立てによる造成に始まり、延宝六年（一六七八）に老中であった大久保忠朝の邸宅が構えられていた。その後は数家の大名屋敷とされたのち紀州徳川家が芝屋敷として用い、明治四年（一八七一）に有栖川宮家の所有を経て皇室の離宮とされていた。大正震災で建造物は焼失したが庭園の改変は少なく、戦後に東京都に下賜され、文化財指定のうえ「旧芝離宮庭園」として公開されている。

この庭園の特徴は、前項で触れた浜離宮と同様に池泉と築

山を回遊する小道の間に茶邸などの建築物が配される「回遊式庭園」とされている。この池泉の汀線沿いには浜離宮と同じく縁取りの如く石材が縦列配置されている。ただ、浜離宮ではボク石使用が出崎の凸部に集中し、凹部には丸石が並べられていた。しかし、芝離宮の汀線沿いの石は凸部と凹部いずれもボク石を用いた石列で構成しており、丸石を用いていない点で趣の違いがある（図20）。この点は、おそらく浜離宮の規模の大きさからしてボク石使用の一辺倒ではない景色にはならず、丸石やその他の変成岩などを時に挟み込むことで変化を付けておく必要があったのであろう。

図20　芝離宮庭園のボク石による汀線

図21　芝離宮庭園のボク石組

図22　芝離宮庭園の磯状石組

また、芝離宮庭園の築山には磯伏石が配置されている（図22）。これは、自然景観のなかに山頂部の土砂が洗い流されて石材が露出している山が随所にあるわけで、この庭園にもそうした自然界の山の景を庭の中に現出させたものとみられる。

（三）神社境内の諸例

東京の神社境内には、多くのボク石を用いた石造物をみることができる。左に示したのはその一例であるが、多くの使用例では、中心となる石造物を盛り立てる基礎の石組にされており、ゴツゴツした質感と中心になる狛犬や手水鉢などの石造物の霊性を盛り立てる意図でボク石を組みあげている。全体的にみるとボク石の使用は神社の石造物の基礎や庭園の構成石材には多用されるが、一方で寺院の石造物に使用されている例は殆ど眼にできない。あるいは、神道や国学系の思想には親和性が高いが、仏教や儒教の考え方とはあまりそぐわない存在だったのかもしれない。

西日暮里諏方神社（東京都西日暮里三丁目）　図23・24は現在の諏方神社境内に残るボク石による石組遺構である。中央に板状節理による安山岩の板石を据えて「三峰山」の碑文を陰刻し、周囲にボク石の石組を配して霊場的な雰囲気を表現したのであろう（図23）。

図24　西日暮里諏訪社の手水舎のボク石

図23　西日暮里諏訪社の三峰塔とボク石

手水舎の石組　同じ諏方神社境内に残る手水舎はボク石を積み重ねて手水石を囲うものである（図24）。

これらのボク石の産地は確定できないが、伊豆産の黒ボク石を用いたものである可能性は高い。この神社の手水鉢は安山岩を用いていずれかの石工が制作したものだが、その境内への据え付けには黒ボク石を用いた基礎を採用しており、ボク石の黒味と淡灰色の安山岩製の手水鉢とのコントラストによって際立たせる効果を狙ったのであろう。

牛嶋神社（東京都墨田区向島一丁目）　牛嶋神社の「なで牛」（登録文化財）と呼ばれる石造物は病気平癒などを祈る民間信仰の信仰対象だが、この像は牛の姿に似た自然石への信仰に始まり、文政八年（一八二五）に現在のこの姿に改められたものであると説明されている。一方、なで牛の像の台座には大きなボク石が数個組み合わされて台座にされている。

だ、不定形のボク石が組み合わされると間隙ができるので、この像では石積の間隙に同質のボク石の小礫を詰めて隙間を埋めている。

牛島神社は墨田川を挟んだ対岸に雷門を擁する浅草寺があり、浅草寺との関係性が注目される。おそらく、この牛も霊力をもつ神体としての信仰が元になっているとみられる。

牛嶋神社の狛犬　この神社の狛犬は躍動感ある姿をしているが、その基礎に使われたボク石も岩山の斜面を彷彿とさせる（図26）。こうした岩山の景観は平野の中で暮らす人々にはほぼ見ることのない景観だったとみられ、ボク石を用いることで深山幽谷の景色が身近な神社の境内に演出されたことになろう。

図26　牛嶋神社の狛犬像
基礎にはボク石多数が使われている

図25　牛嶋神社のなで牛像の基礎のボク石

三　ボク石関係史料から

（一）ボク石の史料上の位置づけ

ボク石の搬出や使用例が中世以前に遡るものか否かは明確にはなっていない。しかし、おそらく中世段階の庭園の景石にも使われていたであろうことは想定できる。ボク石のゴツゴツした不定形な姿は深山幽谷の奇岩をミニチュアに閉じ込めているような雰囲気をもつ例が多く、そうした岩石が寺院の庭や武士館の作庭の景色を造ったであろうことは想定できる。

諸国の奇岩・奇石を庭園に用いた例は既に平安貴族の庭園にも、また、足利尊氏・高師直や歴代の室町将軍などの武将たちが営んだ庭園にも良く用いられている。高師直は伊勢・志摩・雑賀などから大石を室町の自邸内に運ばせ、作庭に興じていたことが知られている（『太平記』）。

こうした作庭趣味は中世武士に始まるわけでもないが、一方で近世武士の間にも営々と引き継がれており、そこには武士も僧侶もなく、庭・建築・茶などを融合させた日本の伝統文化が形成される経緯をみることができる。その重要な構成要素のひとつである庭園の構成にボク石がどのように取り入

れられていったものか、伊豆の村方の史料から武家との接点が分かる事例のひとつを挙げてみたい。

　江川代官への献納　ボク石の代表的な産出地の伊豆八幡野村（現伊東市八幡野）は、江戸時代の間、長く幕領として江川代官の支配下にあった。このため、江川家と村方との関係を示す史料や伝承なども数多くこの村には伝わっている。

　江戸後期には肥田春達という人物が、この村の氏神の神主として活躍した。この春達は、吉田神道に入門後に帰郷して氏神八幡宮来宮神社の神主を務めつつ医者としても行動した。その生涯は、村人と協働しながら八幡宮来宮神社の再興と拡張に務め、また、国学を学んでその人的交流も広く行われた。その肥田春達が残した「覚書」には寛政元年（一七八九）四月から安政三年（一八五六）四月までの期間に春達の周囲に起こった出来事が簡潔にまとめられ、興味深いことが記されている。例えば石造文化財関係の記事には、八幡野村に現存する三十三観音石仏は「相州浦賀石工」による造像とあり、また、文化三年（一八〇六）五月には信州石工弥五右衛門が八幡野の岡地区の石垣や稲荷社の石燈籠を築いたと記している。この村は石材の豊富な土地柄だが、他所から来た石工に石造物の制作を委任している。おそらく、村内に石工が育っていないことを示すものであろう。

　こうした記事のなかに、ボク石が江川代官屋敷に献納された経緯がわかる記載が次の①～⑤のとおりにある。

①　文化三年（一八〇六）一〇月九日　肥田春達は韮山代官に拝謁し、その際に江川氏から「ボク石・米ツツジ・松葉蘭」を探すよう依頼された。

②　文化三年一〇月一七日　一〇月九日の依頼を受けてこの日「韮山へボク石一ツ遣ス」

③　文化三年一〇月二三日　一〇月九日の依頼を受けて「韮山へ米ツツジ、松葉欄ヲ遣ス」

④　文化三年一一月二九日　一〇月九日の依頼を受けて「韮山へ又、ボク石一ツ遣ス」

⑤　文化四年三月二九日　一〇月九日の依頼を受けてさらに「韮山へ石ヲ遣ス、役ノ者四人、二石」

　この①～⑤に到る記事は一連のものとみて良い。①で、まず韮山代官江川英毅（江川家三五代）に肥田春達が拝謁すると、英毅から「ボク石・米ツツジ・松葉蘭」の三点の所望が伝えられた。春達はこれに応じて②～⑤の四回に分けて代官屋敷（現伊豆の国市韮山）へボク石などを搬入させている。おそらく、この「ボク石・米ツツジ・松葉蘭」は八幡野村の山野に自生する植物が選ばれており、ボク石との組み合わせによって代官屋敷の庭を造る材料にされたのであろう。おそらく江川英毅は代官としての管下領内を巡りながら、各地の自生植物や庭石としての石材の優劣を観察して、ボク石・

米ツツジ・松葉蘭が自邸の庭の素材として適当とみたのであろう。

江川英毅は寛政四年（一七九二）に代官に就任し、天保五年（一八三四）の死去に到るまで四十数年間の在任期間中に江川領七万二〇〇〇石余を治め、新田開発・植林事業・河川改修などの民政の充実や江川家の財政を立て直すなどの実績を残した。さらに、幕末期に品川台場を築く江川英龍の父親として幕末期への基礎を築き、公私ともに名代官として知れた人物である。この江川英毅が治下の八幡野村で神職を務めていた肥田春達との拝謁を通して自らボク石を庭の造形に想定し、植栽すべき植物をも選んでいたのである。

浦賀奉行への献納「変石」　ボク石などの「変石」が伊豆から有力旗本などの武士に献上された事例がもうひとつある。右記の肥田春達「覚書」に、春達はお目通りを得て「桧変石献ず」との記事がある。この変石が何に使われるものか明確には分からないが、おそらく「変石」である以上は庭庭石として使い得る景色をもつ石なのであろう。そこに「桧」の一字が加わるので、溶岩が流れ落ちる姿のまま凝結して桧の株を思わせる流理が付いた立石ではないかと思われる。いずれにせよ、この「目通」で春達は奉行からの返礼として扇子一対を拝領して面目を果している。

天保年間に到ると春達の子の肥田春安の時代となるが、この世代でも韮山代官や浦賀奉行への黒ボク石などの庭石の献上を進めていることが史料に確認できる。こうした石材の奉献行為は、中世以来の武士の営みとして作庭趣味が広く定着していたことに対応したものと読み取ろう。[4]

（二）　ボク石の流通関係史料

一方、ボク石産地の地方文書のなかには史料1に示す通り、文政一〇年（一八二七）段階で既に多くの商取引がある ことを示すものがある。この史料1は、伊豆半島東海岸域の八幡野村岡地区の住民が何らかの事情で八五両の借財を抱え、その返済のために「ボク石・真木・そのほか」が廻船の下荷に積み込まれて江戸へ送られ、その代金を借金返済に充てることを確約させる文書である。この史料から、文政十年（一八二七）段階で、既にボク石が廻船に積み込まれて現金収入になる流通路をもっていることが読み取れる。

さらに、史料2に示した安政三年（一八五六）の山川家文書には、ボク石の大・中・小のサイズ分けがあり、一個あたりの運賃確認が行われている。ここでは「下荷物」に区分した江戸向けの荷物が列挙され、板材・角材・クロモジなどの林産物に加えてボク石が「並　大・中・小」に細分されて輸送賃が規定されている。「並」とあるのは、おそらく特別な

図 27　ボク石・磯伏石・丸石の産地位置図

特別扱いのボク石　ボク石のサイズは比較的小さいものが多く、民間の使用例ではいくつかのボク石を組み合わせて石造物の基礎を組み上げた例が多い。しかし、庭園などの特別な位置での使用に際しては、おそらく小さな石ばかりではその用をなさないケースもあったものとみられる。このため、右記の村方の取引では「並」として特別注文ではない通常の産品の輸送料金が決められていたことになろう。

前項で触れた江川代官や浦賀奉行などへの特別な注文が村方に向けられた例もある。こうした上級武士が江戸の大名屋敷や藩邸の用に注文した場合には、その庭園へのボク石の運送には石材輸送の専用船の「石船」が回漕にあたったものとみられる。ただし、そうした特注への対応や具体的な運送方式などは判明していない例が数多くなろう。

注文ではなく、通常の産出品の意の「並」であろう。逆に言えば「並」ではなく、特別な注文品には運賃設定をしていないことを示している。つまり、日常的なボク石の取引は大・中・小程度の区別があるだけだったのであろう。また、この史料には江戸へ到着したのち、廻船から「艀」への積み替えを経て揚陸されて江戸の実際上の流通に乗る仕組みだったことも見えている。こうしたボク石の搬出は明治から昭和年間にも継続するが、この近代期の動きは後述する。

差上候書付之事

一宮金八十五両返済仕方ニ付、私共江戸へ贈
炭荷物、不残貴殿御支配之船ニ積送り可
申、并問屋茂御差図之問屋へ送り可申候、
然上者返済方何分奉頼上候、且岡中大小
之百姓助力ニも相成候間、下積之ボク石・
真木・其外船積等触出し候度毎、御差支
被致間敷候、猶又諸荷物岡より出候分一
切外船へ積送り申間鋪候此元利共御済分一
下候ハ、永々右之通岡中一統相極可申
候、為其一札如件

文政十丁亥年
十一月廿五日　　八左衛門

（後欠）　　　　文　蔵　㊞（黒印）

義左衛門　㊞

兵右衛門　㊞

八幡野村文書 №15

史料1　伊豆八幡野村のボク石の村積み出しを記す史料

定　　（八幡野・山川家文書 Q―一二〇）

一、山方諸仕入之儀、前年取極茂有之処　追々閑（等）閑等（閑）等ニ相成候ニ付今
般相改、尚亦運賃之儀去冬十月中江戸表大荒　後より浦々共運
賃直増ニ相成、殊ニ江戸艀同様直増ニ付依而右ハはしけ前々之振合ニ
立戻り候迄運賃左ニ取　定〆申候、就而者上下諸荷物両岸者勿論船
中取扱念入儀之儀無之様可　仕候、取極左之通

一、山方諸仕入之儀者前々取極之通荷主衆中時々買入山代金高ニ応シ
三割宛之差金請取之仕入引請可申候事

下荷物運賃

一、炭一俵ニ付　　銀四分五厘　　一、粉板壱速ニ付　　同五分
一、六分板壱間ニ付　同五分　　一、四分板壱間ニ付　　同三分五厘
但し弐間〆　　ニ而　七分五厘

一、角物類弐間半尺〆　五匁割　　一、木取壱固ニ付　　同五分
一、くろもじ壱速ニ付　同三分五厘　一、槙千把ニ付　　同四拾五匁
一、卯津木金高ニ付　同弐分五厘　　一、並大ボク壱本ニ付　同七
分当時不景気之品付時々荷主中対談上見計之事

一、中ボク・並ボク右ニ順し

登荷物運賃

一、米壱俵ニ付　　同五分　　但し　積問屋量目附之通相渡し申候
一、酒・酢・味噌壱樽ニ付　同壱匁　　一、塩・醤油　同弐分
其外々者右ニ順し

一、江戸・浦賀諸買物之儀者入船之時々代金品引替ニ相渡可申候事
右之通相改仲間一同取締候上者抜買抜売者不及申ニ荷物厳重ニ取扱運賃
高下無之様仕、都而規定少茂違背仕　間鋪候事

安政三年辰正月日　　　　　　　　　廻船仲間

史料2　八幡野村山川家のボク石等の荷役規定を記す史料

（三）　近世の磯臥石と丸石の搬出

　浜離宮庭園には、ボク石と共に丸石もたくさん使われている。ボク石の黒い色調やゴツゴツした形姿に対して、丸石は白色度が強くて丸い姿からして、庭師の意図は陰・陽を配してここに変化を演出したものとみられる。

　この丸石は、河原や海岸に転石となって転がるうちに角が取れて、次第に球形に近い状態にまで削られたものである。伊豆各地の海岸には溶岩台地の崖面から割れ落ちた岩片が広大な面積で広がっているが、こうした岩片は川や海の水流で揉まれて角が削れ、最終的には球体を呈する大小の岩石になっていた。この球体化の過程で少し角が削れた程度のものを「磯伏（臥）石」（図16参照）と記している史料が散見される。これに対して「丸石」（図16参照）とされる石材は磯伏石よりも、さらに長い時間をかけて丸くなった石材を指しているのであろう（図28参照）。

　これを伊豆の村方の史料でみると、賀茂郡白田村（現東伊豆町白田地区）の史料に「当村之地先ニ者、御庭石ニも可相成、磯臥、丸石等沢山御座候ニ付、何卒御館様江御石御用相勤申度、従来より心願ニ而」としている。つまり、「この村の海岸には庭石に適当な磯臥（伏）石と丸石の両方とも沢山あるので、以前から申し上げているとおり、御館様から村方

へ御用命願いたい」との嘆願書を領主に向けて発信している[5]。この史料は、村方の思惑としては無尽蔵に近い数でこの観が掴めないが、村の海岸にある磯臥（伏）石や丸石を大名屋敷などの庭石に使用すると命じてくれるのであれば、半ば公共事業としての普請工事が村方に下りて来ることになって、村人の生活の一助になるとの思惑があったのであろう。

　この嘆願の結果等は不明ながら、いずれにせよ、江戸の大名屋敷の庭や浜離宮などの庭に伊豆の磯伏石が使われているのであり、こうした石材の利用が他にもあれば村方にとっても都合が良い歓迎すべき公共事業だとみているのである。

　これらの史料の傾向からするとボク石の江戸・東京への輸送は近世後期には本格化を遂げており、石材輸送に特化した石船の往復も増加している。後には汽船にもボク石が積み込まれて運航されており、石船と共に伊豆と東京との間の石材の回漕は次項の統計史料が示すとおり、むしろ明治期に最盛期を迎えている。

（四）　近代期のボク石・丸石・磯伏石

　明治期に至っても都市建設は加速し、東京や横浜の京浜地帯からの石材需要は幕末期よりもさらに増加していたとみられる。石材産地であった伊豆の対島村や小室村などの村々で

はボク石・丸石・磯伏石などを運ぶ廻船が増え、また、一方で「石船」と呼ばれる石材輸送に特化した船が京浜地帯との間を頻繁に往復した。当然、伊豆の産地のなかにも産業構成に変化を生じ、明治年間以降には石材採掘のための採石場が新たに設けられていった。近代期のボク石などの石材の産出と輸出の概況を統計史料で概観しておく。

小室村のボク石と丸石

明治二六年（一八九三）の小室村の輸出入に関する史料には、この村から輸出された産物のなかに「黒ボク石3万5千貫目（一三一・二五t）」と「粗石五〇〇坪」が記されている（小室村文書三三）。ここにいう黒ボク石は前項までのボク石を指すが、「粗石」はおそらく土木用の転石を指している。

この粗石の取引単位は「坪」とあるが、この慣行は既に江戸初期には行われている。これは『台徳院御実紀』の慶長一二年（一六〇七）項に「ころた石一箱金三両にさだめし」として、幕府公定のゴロタ石の取引価格の設定があり、そこでは坪単位で、おそらく木枠による箱にまとめられた「坪」単位で江戸へ運ばれていた。江戸では、これを石垣の裏込め

に対して地域産業の概況を報告させた史料がある。そのなかには各町村からの輸出と輸入物資の概況がまとめられており、各種産業の動向を知ることができる。

明治期の史料には県や郡庁が町村に対して地域産業の概況を報告させた史料がある。そのなかには各町村からの輸出と輸入物資の概況がまとめられており、各種産業の動向を知ることができる。

小石は建築物や土木構築遺構の基礎など用途の細別に応じて用いられていたとみられる。

京浜地帯では、多摩川・荒川・利根川などで得られる砂利程度の小石は供給できても、それより大きな石材は伊豆から船積みして運ぶ以外に有効な供給手段がなかったのであり、このために伊豆で海岸に無数に広がるゴロタ石（粗石）を集めて木枠で組んだ箱に丸石や割石を入れて出荷していたのであろう。これらは、東京や横浜の建造物の不等沈下を防ぐための基礎材として地中に埋められる素材であった。

近代期の宇佐美村の石材

別の史料に伊豆宇佐美村（現伊東市宇佐美地区）の明治二六年（一八九三）の輸出・輸入物品に関する調書がある。そこには『石材五〇〇切』と『粗石三八〇〇坪』の輸出が報告されている。この輸出先は、いずれも「東京及横浜地方へ輸送ス」と同文書中にあるので（宇佐美村文書四七五）、京浜地帯の都市建設に向けた供給態勢であったことがわかる。そこに「切」とある単位は、石材を容積で丈量表記したものであり、そこに、史料によっては「才」と記

に用いるために普請課役を命じられた大名たちが幕府公定の値段で購入していたのである。[6]

右の坪単位で取引された「粗石」とは、明治期の統計上の表現であり、実際上の粗石の内容には丸石・栗石・割栗石（大・小）などの細分があったものとみられる。この粗石と分類された小石は建築物や土木構築遺構の基礎など用途の細別に応じて用いられていたとみられる。

された例もある。このため、統計上に「石材五〇〇〇〇切」とされた部分は自然石のままの意の粗石ではなく、例えば雁木石・墓石・間知石の如く定型的な石材の姿に加工されたうえで輸出された石材を指しているとみられる。

すると明治年間の宇佐美村に五万切の石造物を加工した作業場を想定する必要が生じるし、「粗石」を採集した場所も村内に所在したことを想定する必要が生じる。

この点への回答のひとつは、宇佐美村字洞ノ入や字御石ケ沢などに江戸初期の江戸城に向けの石垣用の石丁場があり、これが一九世紀代に再利用された例があることを別稿で指摘した。この再利用の石丁場では、その時代に合った寸法の石材が製作されて、間知石・墓石・雁木石などの未成品が放置されていることを報告したが、近代期の石材需要には宇佐美村はこうした場で応じていたことになろう。

一方、宇佐美村の粗石の採集地は海岸に展開していたことを示す史料がある。これは、明治三五年（一九〇二）の「宇佐美村議会決議書綴」に「字吉野山（中略）里称トロトロ以南一五〇間之間、沿岸ノ土地ヲ割栗石、村採石場トシテ」採掘権を入札に付したとの記事による。この議決内容から宇佐美村では丸石や割栗石などが図28に示した海食崖下の転石の丸石を「割栗石」や丸石として輸出したものであることが確定できる。
（8）

もっとも、前述した小室村の粗石の輸出量に比べると宇佐美村の粗石輸出が七・六倍にも達しているのは、宇佐美村と小室村の両村が同じ伊豆東海岸域に展開した村でありながら、地質環境のうえで若干の違いがあり、宇佐美村の海岸が小室村より古い時期の火山活動で形成されたために、波浪による影響を長く受けており、丸石（ゴロタ石）の産量は宇佐美村の方が多くなる環境だったのであろう。

まとめ

以上のとおり伊豆半島から江戸・東京へ運び込まれたボク石・磯伏石・丸石に関する使用例などの概況を記した。

伊豆半島からの安山岩は既に鎌倉時代には関東各地に向けて礎石・石塔・築堤（和賀江島）素材などとして搬出されていたが、小論ではこれまであまり議論の俎上に載ることのなかった伊豆のボク石を中心にその利用例をたどり、若干の地

図28　伊豆宇佐美字吉野山の海岸丁場と丸石
海食崖下に広がる転石が江戸・東京への
採石丁場として運営された

方文書からボク石などの流通と産量の概要をみた。

江戸後期以降には「黒ボク石」のことを記す史料が多くなるが、おそらく浜離宮の庭石にされたことが黒ボク石の本格的な流通をもたらすきっかけとなった可能性がある。

さらに、近代以降では黒ボク石の独特の姿が、黒く奇抜な形を演出できる石材であるために神社に奉納される石造物の基礎に用いられた例が多いことが注目できる。これは、おそらく深山幽谷の雰囲気を出せる石材として用いられたのであろう。

これに対して、磯伏石や丸石の使用と流通はボク石とは別経緯をもつものとみられる。なぜならば、磯伏石は江戸前期には既に大名屋敷や寺社庭園などで庭石に使用されていることが予想されるから、ボク石よりも相当古くからの利用があったとみる方が蓋然性が高い。この点、史料的な根拠が必要だが、今のところ明確には出来ておらず、今後の課題としたい。また、ボク石が最も大量に使用されたのは、おそらく江戸の富士塚の構築であろうが、小論ではこの富士塚への言及もできないままとなった。

《謝辞》

著者は学生時代から四〇数年にわたって坂詰秀一先生から御指導をいただいてきた。この小論に用いた西日暮里諏方神社や牛嶋神社などのボク石遺構についても坂詰先生と御一緒にいただいた史跡探訪の際に先生から産地等について御下問いただき、また、江戸の石材構成についても考究してほしいと御教示をいただいたことに発している。

この一例の如く、坂詰秀一先生からはお会いするたびに直接、間接にお問いかけをいただき、また御教示をいただいてきた。

モノを通して日本の歴史に問いかける考古学の道を先生から教えていただき、また、自ら実践いただきながら背中でお手本を示していただいた。感謝と共に、益々の御長生を祈念申し上げている。

註

1　民俗例のボク石運搬や使い方などに関しては小林一之・木村博著『ボク石の里』城ヶ崎文化資料館、二〇〇一を参照した。

2　伊東市史編纂委員会『伊東市史 史料編 考古・文化財』に天保年間築造の川奈台場と富戸台場の実測図を示した。

3　拙著「江戸へ運ばれた石材と近世史上の位置」『江戸築城と伊豆石』吉川弘文館二〇一五に加藤清正が慶長年間に発した書状に江戸城への石垣石材輸送に下積み

の「わり木」の準備に奔走していることを指摘した。
この「わり木」は江戸到着後には燃料の薪となるが、
船内での役割は重量物を舷側より上に置くために、船
倉内に先に積み込まれるものである。これによって甲
板構造をもたない和船が大石を輸送する際に、予め薪
を積み込み、その上に大石を載せる荷役方式が行われ
ていたことを示した。

4　拙稿「伊豆石工の活動履歴」『石造文化財』12号
二〇二〇に肥田春達・春安父子が江川代官や浦賀奉行
にボク石などを奉献した事例をまとめた。

5　当該史料については東伊豆町教育委員会『東伊豆町の
古文書』一九九六所収の「年末詳白田村文書21号」を
用いて史料中の文言とその意訳を示した。

6　註3文献に伊豆石の荷役方式も示した。

7　拙稿「近世石造物の制作工房址考」『石造文化財』13
号二〇二一に一九世紀代の墓石などの制作遺跡が散在
することを述べた。

8　明治三五年（一九〇二）「宇佐美村議会決議書綴」で
は字吉野山の海岸を割栗石の採掘場としているが、こ
の海岸には大小さまざまな安山岩が広がり、板石・雁
木石・間知石などの未成品も点在している。さらに、
この後の同村議決書には災害防止のために海岸での採

石を制限すべしとする決議書もある。

利根川水系における板碑生産の一様相

- 田中供養地の調査から -

磯野治司

はじめに

埼玉県本庄市大字田端字中原には、かつて「田中供養地」と称される板碑の集積地が所在していた。昭和三年、地元の田中喜兵衛氏が山林を開墾したところ、多量の板碑が出土したためにこれを一括保存し、その事績を碑に刻んで供養した場所である（図1）。

この「田中供養地」に着目したのは、昭和四〇年代に旧武蔵国で板碑の悉皆調査をしていた千々和實氏（東国板碑調査団）である。集積された板碑の大半は種子さえも刻んでいないことから、千々和氏はこれら一部は種子さえも刻んでいないことから、千々和氏はこれらの板碑を工作途上の未完成品と位置づけ、この地を板碑の工作場跡と指摘したのである。①

その後、児玉町遺跡調査会は平成三年四月からこの隣接地

（田端中原遺跡）の発掘調査を行い、本遺跡が多数の板碑を伴う中世墓であることを明らかにした。

筆者は平成四年七月、埼玉考古学会他主催の「第25回遺跡発掘調査報告会」でこの調査報告および板碑の展示に接し、大変衝撃を受けた記憶がある。その理由は、板碑工作地とされていた「田中供養地」の板碑が中世墓に伴うものであったこと、また当時、合角ダム総合調査に伴う板碑の調査報告②を脱稿していたが、報告した板碑と出土した板碑の特徴が酷似していたためである。

その後、この田中供養地の特徴を有した板碑は、県外の利根川下流域に広く分布することを知り、利根川水系の板碑生産の特徴についてしばしば指摘してきたが、③これまで専論として問題提起をすることが叶わないまま現在に至っている。

そこで、平成二一〜二二年（二〇〇九〜一〇）の冬に「田中供養地」の板碑群を調査したデータ及び平成二二年に本庄

市遺跡調査会がまとめた『田端中原遺跡』(4) の成果を基に、改めて利根川水系の板碑生産の一斑について検討してみたい。

一 田中供養地と田端中原遺跡

1 千々和實と田中供養地

千々和氏が指摘した「田中供養地」の板碑は、当時四四基が所在していた。その内訳は①種子と紀年の読めるもの二基、②種子が明瞭で紀年の形跡があるもの二基、③種子が明瞭で紀年の形跡がないもの二六基、④種子・紀年ともに形跡がないもの九基、⑤種子はあるが欠損のため紀年の有無が不明のもの五基、という割合である。このため、紀年の痕跡が認められない③・④の三五基は、⑤を除いた全体の八九・七%という高率を占めている。

また、千々和氏は参考事例として秩父山麓の児玉郡児玉町、神川町および秩父郡野上町の板碑を取り上げ、種子及び紀年銘の有無が明確な板碑一二三基のうち、①が一八基（一四・六%）、②・③が九五基（七七・二%）という内訳を示しており、一帯に未完成板碑というべき板碑が広汎に分布する事実を明らかにしたのである。

さらに、これら未完成板碑の分布については、このエリアの板碑だけが摩滅しやすいとは考えられず、墨書の痕跡も全くないことから、山麓部では必要以上に板碑が余分に製作された結果であり、田中供養地については「板碑の工作場であったと解せざるを得ない」と結論付けた。

冒頭で述べたとおり、その後の田端中原遺跡の調査により、この地が千々和氏の指摘する板碑工作場ではなかったが、埼玉県の児玉郡から秩父郡にかけて、紀年銘を刻まない板碑が多数分布している特異性を指摘したことは重要である。

2 田端中原遺跡の概要

「田中供養地」に隣接する田端中原遺跡は、行政区上は本

図1　田中供養地（2010年1月）

庄市大字田端字中原に位置する（図2）。地理的には児玉丘陵から派生した舌状台地上の微高地に位置し、標高は一〇一mである。平成三年四月、児玉町遺跡調査会が行った発掘調査では、二五〇〇㎡の調査区から稠密に分布する中世の墓坑のほか、中世の溝二条と古墳時代前期の住居跡七軒、時期不明のピット等が確認されている。

墓坑約二三〇基のうち、中世の墓と特定できるものでは土葬墓が約五〇基、火葬墓が四〇基弱で、墓の可能性のあるものが約三〇基であるという。火葬墓は集石墓ではなく、方形の墓坑内に火葬骨が認められる。また、墓坑からは板碑のほかに五輪塔や宝篋印塔の残欠、一〇〇枚を超える六道銭が出土した。

出土した中世の石塔類は、板碑五九基、五輪塔四基、宝篋印塔五基で、いずれも墓坑に伴う。墓坑の上層に配置されたものが多く、いわゆる墓坑の上面を「閉塞」するための二次利用と理解できる。造立当初は墓坑の背後またはその周囲に造立されていたものと想定されるが、原位置を保つものは皆無で、造立時の状況は明らかでない。

なお、五九基のうち紀年の明らかなものは文保元年（一三一七・S9）、建武一（一三三四―三六・S10）、建武四年（一三三七・S44）、貞治五（一三六六・S39）、永正三年（一五〇六・S53）、の四基と極めて少数である。

図2　田中供養地の位置と地形（地理院地図 - 国土地理院）

3　田中供養地の板碑とその評価

そもそも板碑は紀年銘を刻むことが必須要件で、武蔵型板碑では特にその傾向が強い。したがって、こうした要件を満たさない板碑が大勢を占める状況は特異であり、本来の武蔵型板碑のセオリーから逸脱しているといわざるを得ない。

もっとも、「田中供養地」と田端中原遺跡の板碑の特徴は、千々和氏も指摘するように『埼玉県板石塔婆調査報告書』[7]においても秩父郡及び児玉郡における明確な傾向として理解することができる。

秩父郡旧吉田町（現秩父市）における合角ダム水没地域の板碑を報告した際には、この点について若干の考察を加え、①県内で緑泥片岩の産出地である長瀞町と小川町を起点とした場合、その上流域と下流域の板碑では大きく様相が異なること、②秩父・児玉地方に広く同じ特徴を有する板碑が卓越することは、これらを未完成品と捉えるのは不自然であり、表現としては「無刻銘板碑」とするのが適切であること、③このため、無刻であっても供養塔として機能していた可能性が高く、銘にこだわるのであれば、墨書銘等に注意すべきこと、を指摘した。[8]

したがって、多数の無刻銘板碑の存在はこれらを未完成品として捉えるのではなく、板碑群の観察からどのような「完成」であったのかを見極めるミクロの視点と、より地域を広げて流通の問題を通じて明らかにするマクロの視点の双方が必要であると考える。

二　田中供養地と田端中原遺跡の板碑

1　田中供養地の板碑

田中供養地の板碑は、現状では同地に所在せず、本庄市教育委員会によると別の場所に移設されたという。筆者が調査したのは平成二一年（二〇〇九）一二月九日、平成二二年一月二〇日の二回である。当時、供養地には約五〇基の板碑が所在しており、そのうちの三七基について計測と写真撮影を行った（表1・図3）。残念ながら調査は終了していないが、その後、供養地の板碑が整理されたことから、現地における追加調査は叶わないものとなった。

このため、ここでは二回の調査データを基礎資料として供養地の板碑を検討する。三七基の遺存状況は、ほぼ完形が二二基、基部欠損八基、下半部欠損五基、上半部欠損二基で、比較的全容の知れるものが多い（図4～6）。

完形のものでは全長が五三・三cm（Tk—31）～九六・〇cm（Tk—5）の範囲で、一m以下のものが占めている。規

2 板碑の特徴

次に田中供養地の板碑の特徴について、形態と石材、種子と蓮座などについてそれぞれ整理する。

①形態と石材

田中供養地の板碑の形態のうち、一見して特徴といえるのは大半に二条線がないことで、わずかに大型のTk─1・6・37の三基に浅い二条線が、Tk─8には羽刻み状の刻みが認められた。いずれにしても武蔵型の特徴である二条線を製作時の形態観から除外していることは注意すべき点である。

また、一般的な武蔵型板碑では下部から上部へと幅が逓減するが、供養地の板碑の多くは上幅と下幅の差が小さく、同幅の感が強い。表1では上場と下幅が一㎝以内の板碑に★印を付したが、三四基中一八基と半数を超えていた

模、規格の把握には遺存しやすい横幅の比較が有効で、図7─1は横幅の分布を棒グラフで示したものである。対象基数が少ないためか二二・〇㎝〜二五・九㎝までに複数のピークを捉えにくい。そこで、田端中原遺跡から出土した板碑を加えて示したのが図7─2である。これによれば、二三㎝台が一二基と明瞭なピークがあり、横幅では二三㎝台を中心として一五㎝〜三二㎝幅の板碑にまとまっていることがわかる。

（五二・九％）。中には全くの同寸がTk─14、さらに下幅が上幅よりも狭いものがTk─19（上幅二一・〇、下幅二〇・〇㎝）、Tk─22（上幅二七・八、下幅二五・八㎝）、Tk─27（上幅二五・二、下幅二五・一㎝）、Tk─32（上幅二三・二、下幅二一・八㎝）、Tk─34（上幅二三・四、下幅二三・一㎝）と五基が存在する。このうちTk─19は頂部が鈍角であるため、いわば「棟札形」「斎串形」に近い外形を呈している。この他に頭部が鈍角のものではTk─10・13・21・25・26・32・35も同様で、一見して一般的な武蔵型板碑とは異なる形態であるといえよう。

次いで石材については、武蔵型板碑の素材である緑泥片岩を用いるだけでなく、これ以外の結晶片岩を含んでいる点も供養地の板碑の特徴である。とくに目立つのが絹雲母片岩で、Tk─16・18・23・26・31・32・33の七基が認められた。このうち、23・26・31の三基は線構造を斜位に用いて

図3　田中供養地の板碑配置

(未調査)

供養碑

いるが、これは絹雲母片岩製に限らず、緑泥片岩製のTk—9・14・18・20においても同じく斜位に用いており、大きな特徴として指摘できる。

本来、線構造を斜位に用いる事例は、絹雲母片岩や石墨片岩など、変成度の低い結晶片岩の外形成形において有効な技法を想定されるが、その技法を緑泥片岩にも用いている点は興味深い。

外形成形は採石場の石工が行う加工段階と考えられている。したがって、採石・外形加工の石工の特徴として捉えることが必要で、併せて絹雲母片岩及び緑泥片岩の採掘が可能な採石場の特定が求められる。

②種子・蓮座類型の分類

田中供養地の板碑の種子と蓮座の特徴は、極めて彫りが浅いという点である。通常では彫刻の断面がV字形を呈する薬研彫であるが、この一群では多くが浅い皿彫または箱彫状を呈している。技量の問題ではなく、深く彫ることを目的とせず、むしろ浅く彫ることを意図した結果であると理解する必要があろう（図8・9）。

ただし、中には種子と蓮座を彫っているようであるが、輪郭が把握できず、種子の主尊が識別できないほど浅いものを含んでいる（Tk—14）。周囲の塔身面の状況に照らしても、単に摩滅の影響によるものとはいえ、極端に浅い彫りが意味するところは理解に苦しむ。

なお、種子・蓮座の形態も特徴的である。キリーク a 類では、①命点が明確で、②ラ点は先端が銛状を呈するか、省略するかの二者がある。また、③a 類では三尊形式が多いが、主尊に比して脇侍がやや小さく、サクが横に間延びしたような形態を呈している（Tk—11）。

a 類の蓮座は、大型のものでは中房と蓮実を線刻で表現するが（Tk—37）、多くは省略している。このほか、①蓮の第二花弁が上部にせり上がり、②反花が「ヘ」字状に屈曲し、③萼が「ハ」字状を呈する等の特徴があり、これらはほぼ共通項で括られる。

b 類は①総じて左傾した前のめりの字形で、②命点およびラ点が省略され、③武蔵型板碑に一般的な b 類とは軸線の位置が異なっており、④アク点が垂直に並ばず、下の点が内側に入り込むという特徴がある。また、b 類であるが三尊形式があり、Tk—3のサクは a 類のTk—11と同形である。a 類と b 類の字形上の共通点は認識しがたいが、サクの共通性から同一石工の製作であることがわかる。

また、字形全体は総じて曲線的に表現されるものの、一部にはやや角張って硬直化した字形も認められ（Tk—12・31）、この事例ではラ点を付しており、後出の特徴として想定できよう。なお、蓮座については a 類とほぼ同形であり、「ヘ」

字状の反花、「ハ」字状の蕚が共通するため、a・b類とも
に同一石工の製作であると理解することができる。

③板碑の時期

田中供養地の板碑の大半には紀年銘が刻まれず、造立時期
を明確に知ることができない。調査対象の三七基においても
紀年銘が認められず、三度目の調査を予定していた一群中に、
「明徳三年（一三九二）」銘の一基を確認しているにとどまる
（図6番外）。

一方、田端中原遺跡から出土した板碑の中では、前述のと
おり四基に紀年銘があり、一四世紀第2四半期～4四半期に
収まっているため、ほぼ南北朝期の所産の可能性が想定でき
る。また、北武蔵では一四世紀第3四半期以降、板碑の造立
が急減することがわかっており、大里郡の熊谷市ではその変
遷が明確であるが、⑪おそらく田中供養地の板碑においても、
同様の傾向であった可能性が高い。

ちなみに、田中供養地の種子・蓮座の特徴を有する板碑の
うち、年号の明らかな造立時期は元応元年（一三一九）〜康
暦二年（一三八〇）に収まることから、田中供養地の板碑の
造立時期は鎌倉時代の終末から南北町期に比定できるものと
考えておく。

三　田端中原型の分布

1　分布の概要

以上のように、田中供養地の板碑は一般的な武蔵型板碑と
は異なる特徴を有しており、板碑の形態、石材、種子・蓮座
の形態等から、特定の技術集団（石工）によって製作された
一群として認識することができる。

その特徴は、板碑の外形では①上幅と下幅の差がなく、②
頂部が鈍角のものを含み、③線構造を斜位に用い、④絹雲母
片岩や石墨片岩等の良質とはいえない結晶片岩を用いている
こと。また、種子・蓮座のうち、キリークa類ではやゝバリ
エーションがあるが、⑤蓮座は扁平で、第二花弁がせり上が
り、⑥側弁が「ヘ」字、蕚が「ハ」字状を呈する。キリーク
b類では⑦左傾し、種子の中央に主軸が通らず、⑧ラ点を刻
まずにカとラ点を切り継ぎ表現せず、⑨アク点が右傾する、
⑩彫刻自体が浅い箱彫、皿彫で表現す
るというものである。そこで、これらの特徴を有する一群を、
これ以降は「田端中原型」という型式名で扱うことにしたい。

ただし、種子・蓮座のモチーフについては必ずしも田中供
養地のオリジナルとはいえず、検討が必要である。例えば群

表1　田中供養地板碑一覧

No.	全長 (cm)	上幅 (cm)	下幅 (cm)	厚さ (cm)	種子	紀年銘	備考
1	(63.1)	29.2	—	2.8	阿 3	—	下半欠
2	(79.6)	20.7	23.4	2.9	阿 3	—	頭部欠
3	(78.8)	23.6	25.5	2.6	阿 3	—	頂部欠
4	85.0	24.5	26.0	2.9	阿 3	—	
5	96.0	26.5	28.5	2.9	阿 3	—	完形
6	60.6	30.2	—	3.4	阿 1	—	二条線・枠線・イ字 3 点
7	73.0	23.0	25.0	3.3	阿 1	—	
8	88.5	24.7	26.8	3.8	阿 3	—	羽刻有・完形
9	56.0	25.6	26.1	2.4	阿 3	—	★背面にノミ痕・下半欠
10	59.5	25.6	27.0	2.6	(—)	—	剥落激しい・下半欠
11	(73.2)	25.3	29.0	2.8	阿 3	—	背面ノミ痕・モルタル固定
12	65.0	17.5	18.8	2.8	阿 1	—	完形
13	65.5	22.6	25.8	2.4	阿 1	—	塔身がゆがむ
14	70.0	20.5	20.5	2.7	不明	—	★種子判別不可・紅簾片岩？
15	67.5	23.0	23.8	2.7	無	—	★完形・背面ノミ痕
16	66.6	21.0	19.0	2.6	無	—	★絹雲母片岩
17	66.0	22.8	23.0	3.0	阿 1	—	★種子の彫りが極めて浅い
18	80.0	25.0	27.5	3.3	阿 3	—	絹雲母片岩
19	72.0	21.0	20.0	3.1	阿 1 ?	—	★頂部鈍角・下部幅逓減・種子不明
20	69.1	22.0	23.2	2.8	阿 1	—	点紋緑泥片岩
21	71.7	23.5	24.6	3.5	阿 1	—	線構造斜位
22	(63.6)	27.8	25.8	2.2	※	—	★頭部欠損・基部ノミ痕
23	(60.1)	23.1	24.7	2.1	阿 3	—	絹雲母片岩・線構造斜位
24	54.3	23.4	24.7	2.0	阿 3	—	
25	56.1	19.0	19.5	2.5	—	—	★基部舌状・点紋緑泥片岩・頂部鈍角
26	57.2	22.8	22.9	2.1	阿 3	—	★絹雲母片岩・線構造斜位・縦割り痕
27	(65.8)	25.2	25.1	3.1	阿 1	—	★上部欠・基部押削痕
28	(47.0)	20.9	21.5	2.8	阿 1	有 (不明)	★縦割り痕・節理有
29	(34.0)	(17.8)	(16.6)	2.9	阿 1	—	★背面ノミ痕有
30	(51.8)	20.2	21.2	2.2	阿 3	—	★脇侍は彫りが浅く識別不可
31	53.3	17.2	18.5	1.5	阿 1	—	絹雲母片岩・線構造斜位・完形
32	61.8	22.2	21.8	2.2	阿 3	—	★絹雲母片岩・線構造縦位・完形・裏面ノミ無
33	67.0	20.1	21.8	2.1	阿 3	—	★絹雲母片岩・線構造縦位・完形・分割痕
34	66.8	23.4	23.1	2.9	阿 1	—	★右側縁弧状
35	69.2	28.4	28.9	3.6	阿 3	—	★点紋緑泥片岩・雲母多・鈍角
36	(56.5)	19.5	20.1	2.1	阿 1	—	★上部ノミ痕有
37	(53.5)	30.9	32.9	3.5	阿 3	—	点紋緑泥片岩・下半欠
以下、未調査							
★：下幅と上幅が 1cm以内の板碑・上幅が下幅よりも幅広の板碑。							

図4　田中供養地の板碑 (1)　※縮尺不同

図5　田中供養地の板碑 (2) ※縮尺不同

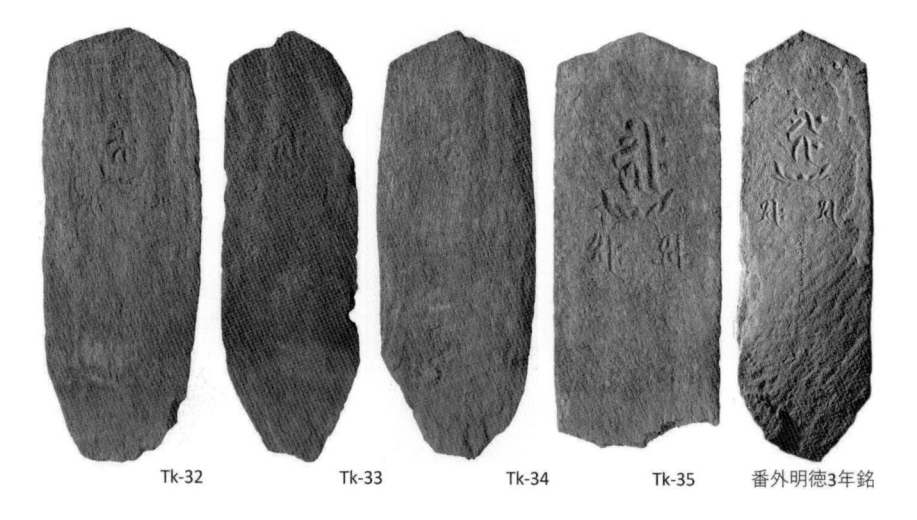

Tk-32　　Tk-33　　Tk-34　　Tk-35　　番外明徳3年銘

図6　田中供養地の板碑 (3) ※縮尺不同

7-1 田中供養地の板碑規格(横幅)

7-2 田中供養地・田端中原遺跡の板碑規格(横幅)

図7　田中供養地・田端中原遺跡の板碑規格

図10　珊瑚寺建武元・二年銘板碑

馬県藤岡市医光寺の延享三年（一三一〇）銘板碑、前橋市珊瑚寺の建武二・三年（一三三四・五）銘板碑（図10）、玉村観照寺の文和二年銘板碑（一三五三）などの優品は、一見して田中供養地の板碑とは異なるが、種子・蓮座のモチーフには共通項があり、田中供養地の板碑はこれらの優品をプロトタイプとしている可能性がある。両者の関係は明確ではないが、おそらく利根川上流域における一四世紀第1四半期の優品に刻まれた種子・蓮座のモチーフが一定の規範となっており、田中供養地の板碑がこれを模倣、簡略化した可能性が指摘でき

図 8　田中供養地板碑の種子 (1)

Tk-20　　　Tk-23　　　Tk-24　　　Tk-28　　　Tk-30

Tk-31　　　Tk-32　　　Tk-34　　　番外 明徳3年銘

図9　田中供養地板碑の種子（2）

るであろう。したがって、田中供養地の板碑にみる種子・蓮座の形式は、模倣タイプの「田中供養地類型」として位置づけておくことにしたい。

図11はこれを前提として田中供養地の種子・蓮座のプロトタイプといえる「田中供養地類型」の分布と、田端中原型の板碑の分布を示したものである。現在の利根川水系を中心とする限られた文献から抽出したものであり、分布を把握しきれているとはいいがたいが、大まかな傾向を把握することは可能であろう。

これによれば、田中供養地類の種子・蓮座を刻む板碑は、前橋市、藤岡市、中之条町など（第11図1〜4）、利根川の上流域に分布しており、田端中原型と認識できるものは、群馬県高崎市、伊勢崎市などの中流域　および千葉県鎌ケ谷市、流山市、松戸市、千葉市、佐倉市、印西市、旧印旛村、旧栗源町、袖ケ浦市などの下流域に広く確認することができる。

このうち下流域に位置する印西市の竜腹寺、旧印旛村の打出第二遺跡では、同型式の板碑が大量に出土していることで知られている。これら板碑群については、阪田正一氏や本間岳人氏による先行研究があり、また近年では立正大学が調査を継続しており、いずれ詳細な報告が公にされるのを期待したい。

なお、すでに公にされている阪田氏の蓮座の分類によれば、田中供養地の蓮座は4類a・bに比定され、阪田氏がこれら

の分布を利根川上流域であると指摘していることは、本稿の結果と整合するものである。

四　利根川水系の板碑生産

1　田端中原型の位置づけ

これまで田端中原型の板碑を検討した結果、同型式の板碑は現在の利根川流域に沿って分布していることが明らかとなった。ただし、現在の利根川の河道は、中世末〜近世初期にかけて度重なる瀬替えによって東遷したものであり、中世当時の利根川は、現在の古利根川の河道を流れて江戸湾に流れ出していた。例えば印西市を流れていたのは渡良瀬川を経由した常陸川であり、現在の銚子に流れ出る河道は直接利根川とは通じていなかった。

したがって、利根川‐常陸川ルートというべき経路を伝って板碑が流通していたことになるが、いずれにしても現在の渡良瀬遊水地付近で短距離ではあっても陸路を介していたことになるであろう。

一方、田端中原型の板碑は形態と石材に特徴を有しているが、田端中原遺跡の調査を担当した鈴木徳雄氏によれば、その石材産地は小山川の上流域の可能性が高いと指摘する。利

根川水系の緑泥片岩の産地としては、神流川流域の群馬県鬼石や雄川上流域で良質な石材が得られると指摘されているが、他に複数の採石場が存在した可能性は高い。

鈴木氏の指摘する小山川上流は、現在では大規模な砂岩の採掘が行われているが、長瀞の「板碑石材採掘遺跡」（県旧跡）の南西約四・五㎞に位置し、地質図においても結晶片岩の産出地であることが確認できる。現状では採石場の候補地を比定できていないが、下流域の田中供養地の板碑の石材の様相から、小山川の上流域の産地から多彩な結晶片岩が切り出されていた可能性は否定できない。

ちなみに、小山町を起点とする入間川の板碑生産と流通においては、石材産地から離れるほど、供給される板碑が小型化するという傾向が指摘できる。田中供養地及び田端中原遺跡出土の板碑の横幅はピークが二三㎝台であったが、この規模の大きさは下里・青山の石材産地から一〇㎞以内に分布する板碑の特徴である。ちなみに田中供養地から小山川上流域の距離は一〇数㎞に位置しており、採石場が至近に存在した可能性を示唆するものといえよう。また、児玉から秩父方面には県道秩父児玉線が通じているが、このルートでは児玉方面だけでなく、秩父方面への流通が容易である点も指摘しておきたい。

なお、利根川流域における田端中原型の分布については、

すでに述べたとおりであるが、流域に間断なく分布する訳ではなく、主に利根川左岸の伊勢崎市周辺及び下流域の流山市付近、さらには陸路を挟んで現在の利根川右岸に認められる。例えば同じ利根川流域でも入間川水系の板碑が供給される武蔵国側の右岸では極めて少なく、例えば熊谷市域では一基が確認されるに過ぎない。板碑の商品としてのブランド力は入間川水系の良品が圧倒的な強さを誇っており、田端中原型はその間隙を縫うように分布しているものと理解され、利根川水系における流通の特徴として指摘できよう。

2　特異な生産と流通

田端中原型の特徴のうち、問題を残しているのが種子・蓮座の彫りが浅いことと、紀年銘を刻んでいないことである。

種子・蓮座については、やや大型のものでは片切彫状を呈するが、前述のとおり小型のものでは浅い箱彫や皿彫りを呈し、中にはながめつすがめつして何らかの種子・蓮座をおぼろげながら確認できるものも存在する。

これは浅く彫ることを意図しているとともに、浅く彫ることに利点があったと考えるのが自然である。板碑には漆を下地に金箔を貼る事例が多いが、金箔でなくとも漆や膠に顔料を混ぜて銘を描くことは可能であろう。この場合、刻銘部分は浅い方が都合よく、ただし、造立後には時間をおかずに風

化によって失われる程度の塗銘であったと考えることが可能である。

おそらく、石工の手を経ないで板碑が完成するという生産上の分業があったのではないだろうか。紀年銘については、そもそもなかったと考えることはできるが、武蔵型板碑では紀年銘は必須であり、田端中原型でも銘を有するものが存在する以上、銘があったという前提で考えるべきであろう。ちなみに、透かして見て「彫ってあるようだ」としか認識できないような事例では、このあたりに種子・蓮座を刻むことをガイド的に明示したものと理解しておきたい。

一四世紀代の板碑は中世前半期と後半期の板碑の過渡的な時期で、法名を刻むことが一般化する一五世紀の前段階にあたり、紀年銘を銘の主体とする時期である。今後も銘があることを前提に検討を進める必要があると考える。

おわりに

近年、急速に解明されてきた入間川水系の板碑生産では、採石場で板碑の外形加工までが行われ（第一次加工）、板碑形の未成品が下流域へ流通し、流域に点在する石工によって種子・蓮座、銘文等の彫刻が行われて板碑が完成する（第二次加工）という「地域間分業」の様相が明らかになってきた。

一方、小稿で検討してきた田中供養地の板碑群では、その特徴を有する田端中原型の板碑は、造立地に供給された際にはすでに種子・蓮座の彫刻が施されており、その後、造立時に銘を描いていた可能性を指摘した。いわば、石工の手を経ずに板碑が完成するという「地域間分業」のあり方が想定され、しかも、その流通範囲が極めて広域であることが大きな特徴である。

ただし、視点を変えると田中供養地の特色でもあるやや粗悪で雑多な石材は、種子・蓮座等を刻まない未成品のまま古利根川を下り、流域ごとに特徴的な種子・蓮座を刻むという入間川水系に似た分業も行われていた可能性がある。また、利根川水系の茨城県猿島郡や栃木県思川流域では地域的な種子・蓮座形式の板碑が分布するが、これらは比較的良質な緑泥片岩を用いている。利根川水系では河川の異なる複数の採石場を擁していた可能性が高く、これらを起点とする板碑の生産と流通の実態は、一律ではなかったと考えるべきであろう。

今後は良質の緑泥片岩を産出する群馬県鬼石町や雄川流域及びやや粗悪な石材を産出する採石場を探索すること、さらには流域における板碑群の特徴を整理し、複数の採石場を起点とする板碑の生産と流通の実態を明らかにしていくことが課題である。

図11　田端中原型(着色部)・田中供養地類型(● 1-4)の分布
1: 中之条市（1380）2: 吉岡町（1346）3: 前橋市（1334・5）4: 千代田町（1319）

註

1　千々和實　一九七二「ロ、秩父山麓の未完成板碑群—板碑工作と中世商品的供給源の一考察」『武蔵国板碑集録三—西北部—』雄山閣。

2　磯野治司　一九九五「中世の石造遺物」『秩父合角ダム水没地域総合調査報告書下巻人文編』合角ダム水没地域総合調査報告書。

3　磯野治司　二〇一六「武蔵・緑泥片岩の石丁場」（『石造文化財』8　石造文化財調査研究所）。

4　鈴木徳雄　二〇一〇『田端中原遺跡　板碑を伴う中世火葬墓群の調査』（本庄市遺跡調査会）。

5　磯野治司　二〇一二「板碑の廃棄と儀礼性」（『考古学論究』第一四号　立正大学考古学会）。

6　報告書ではS9を「文応」または「文永」と指摘するが、ここでは「文保」と判断し、S53の永正三年は保留とする。

7　埼玉県歴史資料館　一九八一　『埼玉県板石塔婆調査報告書』（埼玉県教育委員会）。

8　註2前掲書。

9　磯野治司・伊藤宏之　二〇〇七「小川町割谷採集の板碑未成品」『埼玉考古』第四二号　埼玉考古学会）。

10　入間川水系の武蔵型板碑では、a類が高価品、b類が

11　廉価品という区別がなされ、一四世紀第3四半期以降はほぼ造立されない。

12　阪田正一　二〇一一「下総龍腹寺の板碑群」（『北総地域の水辺と台地—生活空間の歴史的変容—』地方紙研究協議会編）、本間岳人　二〇一〇「印西の中世石塔をさぐる」（『印西の歴史』第一二号）。

13　利根川水系の板碑の生産と流通及び中世における河川の復原については、倉田恵津子氏の「板碑の生産と流通」に関する一連の論考が参考となる。

14　註4前掲書。

15　磯野治司　二〇一四「割谷採掘遺跡群の操業時期について」『下里・青山石材採掘遺跡群　割谷採掘遺跡』小川町教育委員会。

一七世紀前半の笏谷石製宝篋印塔及び石廟について

―佐渡大安寺大久保長安逆修塔を起点にして―

水澤 幸一

はじめに

笏谷石製の石竈について、三井紀生は一五世紀後半から一六世紀初の発祥とするが、最古の紀年銘は弘治二年（一五五六）である。また、その発展形である石廟も一六世紀後半からみられるようになってくるようである（三井二〇一五）。

そして笏谷石製品が越前国外に移出されるようになっていくのは、一乗谷朝倉氏が天正元年（一五七三）に滅亡した後のことである（赤澤二〇二二）。

本稿では、佐渡市大安寺に所在する大久保長安逆修塔及び石廟点に、一七世紀前半を中心とした笏谷石製宝篋印塔及び石廟について考えていきたい。

一 大久保長安逆修塔（第1図）

大久保長安は、いうまでもなく江戸初期の佐渡代官であり、その生存中は徳川家康にわたって経営した佐渡代官であり、その生存中は徳川家康も手を出せなかった大物である。

佐渡大安寺に遺る大久保長安逆修塔は、没する二年前にあたる慶長一六年（一六一一）に造立されたことが確実な笏谷石製宝篋印塔である。風雨で基礎の下方がかなり風化してきている。

宝篋印塔を覆う石廟については、仏像を内面に陽刻する笏谷石製の奥壁以外はほぼ後補であり（小田二〇二二）、宝篋印塔の相輪が破損したために低いものに作り直されていることから、当初はもっと高さのあるものであったと考えられる。

笏谷石製の宝篋印塔や五輪塔の供養塔には、没年が記され

図1　佐渡市大久保長安逆修塔及び石廟（小田 2022）

　ることがままあるが、囊祖等の場合、後年に造立されたもの
にも没年が刻まれることがある。したがって、刻まれた年号
と石塔型式が数十年ずれることは普通にあり得る。特別な場
合の藩主等を除く妻子や家臣については、没後あまり時間を
おかずに建立されたものと思われるが、どれくらいのタイム
ラグがあるのかは不明瞭である。石廟を伴うものは、宝篋印
塔単体よりも時間がかかったことは当然である。四十九日あ
るいは百か日、一周忌等に間に合わせたものであろうか。そ
の意味で本逆修塔は、定点となりうる資料として非常に重要
である。ただし、実測図はなく、見取り図と塔身・基礎の拓
本があるのみである。

　まず、相輪であるが、連弁を刻んだ伏鉢と請花は遺存して
いるが、その上の九輪部分が欠損したために請花の上を宝珠
形に再加工している。

　笠は、上七段、下二段で、隅飾りは小振りである。

　塔身は、月輪内にキリークを刻み、下方に連台を刻む。連台
は請花七弁、反花七弁である。月輪周囲に一七小弁を巡らせ
る越前式装飾を施している。

　基礎は、上に竪格子、下方に格狭間＋格子目の越前紋様一
対を刻み、その向かって右側に「大久保石見守殿□」、中央に「法
廣院殿一的朝覚」、左側に「干時慶長拾六亥□」、上に「逆修」
の銘が入る。ここから、本塔が大久保石見守（長安）によっ

て生前に建てられた逆修塔であることがわかる。

現状一一二㎝であるが、元々は四尺五寸程度の宝篋印塔で
あったと考えられる。

二　宝篋印塔と石廟形式の関係

金沢野田山前田家墓地の笏谷石製石廟について芝田悟
は、壁面装飾によりA・B・C類に分類している（芝田
二〇〇八）。

A類　扉左右に蓮葉花（中川夫妻・村井長次）。

B―1類　扉蓮葉花線刻、扉左右及び後壁内に二躯の仏像
（幸・風・奥村栄明）。

B―2類　B―1類に同じも蓮葉花浮彫（前田利貞）。

C類　壁面に二五菩薩を巡らすもの（千代）。

芝田は、没年からにA→B→C順に推移するとした。

出越茂和は、主に石廟構造から野田山の石廟をA・B・C類
に分類している（出越二〇一五）。

A類　妻入りの照屋根で壁に柱を陽刻せず、平面的な作り
のもの。　慶長期（利家・村井長次）。

B類　妻入りの切妻屋根で壁外面に柱を陽刻し、正面壁空
間に蓮華や仏像を加飾するもの。元和期（幸・風）。

C類　妻入りの切妻屋根で柱を別材にするもの。寛永期（千
代）。

結果的に、両者の分類はほぼ一致している。これらは、野
田山墓地においては、正しい造立順であるが、笏谷石製石廟
全体での検討を以下に行う。

笏谷石製石廟については、最も豪奢なものとして四面に仏
像を概ね二〇躯以上浮き彫りにするもので（右記両氏C類）、
現存するものとして、高野山に造立された松平（結城）秀康
関係の二基、高岡市瑞龍寺の前田利長廟、右記の野田山千
代廟の計四基がある。加えて、残された絵図により、野田山
の前田利長夫妻の二基も同仕様であったことがわかる。ま
た、この手の大型石廟は、出越も引用しているように元亀三
年（一五七二）造立の坂井市滝谷寺開山堂にすでに認められ、
内面に十三仏を陽刻している。

高野山の二基は、慶長九年（一六〇四）と同一二年、瑞龍
寺・野田山の前田利長廟は、慶長一九年（一六一四）以降の
造立、信長の娘で利長の正室であった永（玉泉院）廟は元和
九年（一六二三）以降の造立、千代廟は寛永一八年（一六四一
以降となる。

野田山の利長夫妻の廟について出越は、「利長を特別視し
た利常が後に大型化した可能性もある」として、寛永期造立
としたC類に分類している（出越二〇一五）。

ただ、野田山の利長石廟については、正面扉が両親の利家・

まつと同じく格子状に描かれているのに対し、妻の永石廟は像を刻む扉石として描かれており（第2図）、格子扉は慶長〜元和初期頃の一六一五年頃までの所産と考えられよう。そうすると、七尾長齢寺の同工の利家・利長宝篋印塔二基を収める石廟も、扉上半に格子目が入れられていることから、利長の野田山石廟と同じく没後間を置かずに利常によって造立されたものと考えられるであろう。格子目扉は、一六二〇年以降には下らないものと思われる。[3]

このC類の造立にあたっては、相当な財力を必要とするということは確実である。現状では、越前松平家と加賀前田家のみがそれを成しえたということになる。

藩主及び正室以外の野田山墓地の石廟についてみると、一六〇三年もしくは一六一四年の中川夫妻石廟は扉脇に二体のみの菩薩像を陽刻しているが、一六一六年の幸石廟が扉脇二体＋奥壁内面二体の計四体、一六二〇年の前田利貞石廟・同年奥村栄明石廟、一六二三年の風石廟も同じく四体ずつとなり、元和には内面奥壁に像容が一対陽刻されるようになる（芝田二〇〇八、一一八頁[4]―第2表）。滋賀県高島市の幡岳寺石廟も奥壁に二体の仏像を刻んでおり、元和と推定されている（三井二〇一五）。ただし、最初にみた慶長一六年（一六一一）銘の大久保長安石廟にも奥壁に二体の像容が認められることから、その頃からすでにこの様式が成立していたことがわか

利家石廟

まつ石廟

永石廟

利長石廟

1/60

図2　野田山墓所前田利家・まつ・利長・永石廟図（S＝1：60　金沢市 2008）

る。そうすると右の扉脇に二躰のみ菩
薩像を陽刻している中川夫妻石廟は、
最初から夫婦墓として計画され、簫没
後まもなく造立されたものと考えられ
る。したがって、奥壁に像容が一対陽
刻されるようになるのは、おそらく慶
長一〇年以降となろう。

次いで、瑞龍寺の五基の石廟につい
てみていく。

五基の内、前田利長石廟を除く四石
廟は、外面に装飾をほとんど持たない
シンプルなものである。この四石廟に
関して京田良志は、『越中國高岡山瑞
龍記』（寛政一一年〈一七九九〉富田
景周著）に「癸丑春（慶長一八）、立
國祖織田右府其令督其世子信忠君之廟
城側、護溝二一香利、号法圓寺、以廣
山和尚為開祖（慶長一九年没）」とある
から、利長（慶長一九年没）と利家を
除く三基は、相前後して造立されたと
しつつも、利家石廟についてのみは、
宝篋印塔が「際立って古様」であるこ

（北面）　　　　　（南面）

（西面）　　　　　（東面）

図3　瑞龍寺前田利長廟（S＝1：50　高岡市教育委員会 2008）

とから、利長の移動とともに金沢から富山、そして高岡へ運んでこられたと考えた（京田一九七九、四三三頁）。

三井紀生は、高徳院（利家）廟の先行造立説（京田説）もあるが、宝篋印塔の類似性も鑑み、利長石廟以外の四石廟は同時の造立で時期は慶長一八年（一六一三）としておきたい、とする（三井二〇一五、八二頁）。

この約二百年後の文献の記述が正しいものとすると、慶長一八年に利長によって四基の石廟が造立され、翌年の利長の死没後にその石廟が利常によって建てられたということとなろう。四廟がシンプルなのは、死期を悟った利長が死の前年に大至急造立させたことによるものと考えることができよう（石廟内の宝篋印塔については、次章で検討する）。

利長三十三回忌の正保三年（一六四六）に合わせて利長隠居地の越中高岡に整備された石貼り墓所（高岡市教委二〇〇八）は、栗山雅夫がいうように、その整備以前に初期利長墓が存在していた可能性が高い（栗山二〇〇八）。その根拠としては、墓所の発掘調査で笏谷石の破片が出土したことから、「慶長～正保に存在した初期利長墓に利長石廟が存在し」ていたとするものである（同一三〇～一三三頁）。瑞龍寺境内の現利長石廟（第3図）の前には、花岡岩製石燈籠が二基存立しており、利長没直後の慶長十九年銘が認められ、利長の子によって建てられたことが判明している（京田一九七九）。これらの石燈籠等は、石廟前にあつらえられたものと考えられよう。

したがって、瑞龍寺利長石廟は、利長没後に時間を空けずに造立され、三十三回忌の墓所整備に合わせて瑞龍寺に修築の上、移築されたと考えておきたい。

芝田・出越C類の豪壮な石廟のうち唯一時期が下ることが明らかな千代廟（没年一六四一）については、正面の上部の飛天、扉上下の蓮華～蔓、側壁の浮彫十六像等、瑞龍寺の利長廟との類似性が指摘できる（第4図）。ただし、利長廟は高野山松平家と同じく後壁外側に阿弥陀十八像を浮き彫りするが、千代石廟は奥壁内面に二躰を配するところが前田家野田山墓所の元和期以降の伝統に即したものとなろうか。

利常は、寛永一六年（一六三九）に隠居し、次男利次に富山藩を立てさせている。そして正保二年（一六四五）には藩主光高の急死に伴い三歳の孫綱紀の後見となっている。

利常隠居の間に亡くなった千代は、前田利家・まつの末子で、利常の腹違いの姉にあたる。利常より一四歳年長であるが、まつ腹の子としては最も歳が近い。利常の意向で、家督を譲られた千代の同腹の兄利長の瑞龍寺廟（もしくは野田山廟）を模して建てられたものと考えておきたい。したがって、芝田C類・出越C類は、寛永期ではなく一六世紀第１四半期に集中的に造立された一群ということができ、千代廟は唯一

図4　野田山墓所千代廟（S＝1：50　金沢市 2008）

の伝統的なモチーフといえよう。

周辺に採用されており、前田家墓所

体は慶長末年頃から野田山の石廟扉

図像と共通しているが、蓮華・葉自

同時期の冨田家石廟にあしらわれた

のレリーフは、石材が異なるものの

ちなみに利長石貼り墓の蓮華・葉

期までの石廟群とは異なる。

刻しており、陽刻像がない点で元和

及び廟内面に彩色した蓮花・葉を彫

廟（一六四〇・四五年）は、扉表面

沢慈雲寺に所在する二基の冨田家石

なお、千代石廟とほぼ同時期の金

の例外ということができる。

三　一七世紀前半の笂谷石製宝篋印塔の様相

（一）　瑞龍寺石廟内の宝篋印塔

まず、前章で検討した瑞龍寺石廟内の宝篋印塔について、「瑞龍寺石廟宝篋印塔調査資料」（第5図、第1表、高岡市教委二〇一四、向井二〇二二）から検討していく。

瑞龍寺石廟内の五基の宝篋印塔は、向かって左の石廟から①信忠塔、②信長塔、③信長室塔、④利家塔、⑤利長塔である。

総高は、②が二〇九㎝、④が二〇四㎝、⑤が一七九㎝、③が一二九㎝となり、信長塔が一番大きく約七尺、次いで嫡子の信忠と利家父利家塔が同じ大きさで六尺八寸、次いで利長塔が六尺、信長室塔が四尺三寸となる。大きさは、主君―嫡子・家臣（父）―藩主（子）―主君室の順となり、身分を表している。

相輪は、九輪部の線刻がないのは共通しているが、伏鉢は各個異なっている。①は複弁四単位、②と④は単弁六単位で類似し、③も単弁六単位、⑤は複弁六単位となる。

笠の隅飾り突起は、①と④が類似し、②は低くつぶれた突起である。

塔身の蓮台は、②と④が類似し、①は請花九弁、返花七弁

と最多である。⑤は請花が縦に揃い、他と異なる。基礎の上下の竪連子は、③④は共に線刻である。①②は上V字状、下線刻。ただし、②の上部はV字彫り残しがある。⑤は上下共に、山形になりきらず台形状の彫り残しがある。⑤以外の作行は、他に例をみないものである。

基壇は、①②③が間三弁、④が間六弁、⑤が間四弁となり、④のみ複弁仕上げである。①②は、後石にあたる裏面と側面の後半に蓮弁を刻まない。③④は、側面に蓮弁を刻むが裏面の石材自体が存在しない。⑤は側面に蓮弁を刻み、裏面のみ蓮弁を刻まない。

これらを通覧すると、⑤の利長塔は非常に丁寧な仕上げで、これは石廟装飾と合わせて別格の存在であることが明らかである。前章で考察したように時期も一年余り下る。

対して、小型の③を除く三基については、パーツごとの共通性が存在するにもかかわらず、塔全体では同工とはいいがたい仕上がりになっている。これは、複数の工人が塔の同部位を複数製作した後に組み合わせたことによるものと思われる。

また、通常はV字に刻まれる基礎の連子部分について、浅い線刻や彫り残しが認められることからは、突貫製作であったことがうかがえる。特に下段の手抜きが著しく、基礎や基

1 上越市林泉寺 1590　2 金沢市野田山 1603　3 弘前市革秀寺 1607　4 金沢市野田山 1613　7 高岡市瑞龍寺

5 高岡市瑞龍寺 1582　6 高岡市瑞龍寺 1582　8 高岡市瑞龍寺 1599　9 高岡市瑞龍寺 1614

11 金沢市野田山 1614　12 金沢市野田山 1614　13 金沢市野田山 1615　14 金沢市野田山 1616　15 金沢市野田山 1619

図5　笏谷石製宝篋印塔図集成1（S＝1：20　図典拠：表2）

図6　笏谷石製宝篋印塔図集成2（S＝1：20　図典拠：表2）

表1　瑞龍寺石廟内宝篋印塔観察表（高岡市教委二〇一四を改編）

項目		①織田信忠	②織田信長	③信長室	④前田利家	⑤前田利長
総高		二〇四㎝（六尺七寸）	二〇九㎝（六尺九寸）	一二九㎝（四尺三寸）	二〇四㎝（六尺七寸）	一七九㎝（五尺九寸）
相輪	宝珠		扁平	扁平	扁平	扁平
	請花	素弁8間弁	素弁9間弁	素弁8間弁	素弁7／8間弁 背面省略	素弁6／8間弁 背面省略
	九輪	請花8間弁	請花9間弁	請花8間弁	請花6／8間弁 背面省略	請花6／8間弁 背面省略
	請花	無地	無地	無地	無地	無地
	請花	素弁6間弁	素弁8間弁	素弁8間弁	単弁6／8間弁 背面省略	単弁6／8間弁 背面省略
笠	伏鉢	単弁5	単弁9	単弁8	単弁6／8間弁 背面省略	単弁6／8間弁 背面省略
	路盤段数	7段	8段	5段	6段	6段
	段数	2段	2段	2段	2段	2段
	隅飾り	2弧	2弧（扁平）	2弧	2弧	2弧
塔身	月輪	周縁花弁15	周縁花弁18	周縁花弁13	周縁花弁21	周縁花弁16
	軒裏段数	2段	2段	2段	2段	2段
基礎	蓮台	請花9反花7	請花5反花2	請花7反花2	請花5反花2	請花9反花5
	段数	2段	2段	2段	2段	2段
	上格狭間	竪連子V	竪連子V	竪連子S	竪連子S	竪連子V
	下格狭間	格狭間＋連子S	格狭間＋連子S	格狭間＋連子S	格狭間＋連子S	格狭間＋連子V
紀年銘		天正十壬午年	天正十壬午年	天正十壬午年	慶長四巳亥年	慶長十九甲寅年
法名		大雲院殿仙巌洞大居士	総見院殿泰巌浄安大居士	高徳院殿桃霊浄見大居士	高徳院殿桃霊浄見大居士	瑞龍院殿聖山英賢大居士
月日		六月初二日	六月初二日	六月	潤三月初三日	五月廿日
基壇	正面	単弁3＋隅弁	単弁3＋隅弁	単弁3＋隅弁	単弁6＋前隅弁	単弁4＋隅弁
	側面	単弁1.5＋前隅弁	単弁1.5＋前隅弁	単弁3＋隅弁	単弁6＋隅弁	単弁4＋隅弁
	背面	省略	省略	省略	なし	省略
正面幅		八六㎝（二尺八寸）	八七㎝（二尺九寸）	五八㎝（一尺九寸）	八八㎝（二尺九寸）	七三㎝（二尺四寸）
奥行		八六㎝（二尺八寸）	八七㎝（二尺九寸）	五八㎝（一尺九寸）	八八㎝（二尺九寸）	七三㎝（二尺四寸）
		八六㎝二石（二尺八寸）	九一㎝（三尺）	四五㎝（一尺五寸）	七五㎝二石（二尺五寸）	六九㎝二石（二尺三寸）

凡例：単＝覆輪付単弁　素＝素弁　間＝間弁

表2　笏谷石製宝篋印塔一覧

	所在地	供養者	没年		総高 (cm)	備考	図典拠
1	上越市林泉寺	堀秀政	天正18	1590	157	五輪塔	水澤2003
2	金沢市野田山	蕭（瑞雲院）	慶長8	1603	137	石廟：利家次女	金沢市2008
3	弘前市革秀寺	津軽為信	慶長12	1607	104.2	堂内：金彩	弘前大2016
4	金沢市野田山	村井長次（一陽院）	慶長18	1613	110.5	石廟内	金沢市2008
5	高岡市瑞龍寺	織田信忠（大雲院）	天正10	1582	204	石廟①内：慶長18造立ヵ	高岡市2008
6	高岡市瑞龍寺	織田信長（総見院）	天正10	1582	209	石廟②内：慶長18造立ヵ	高岡市2008
7	高岡市瑞龍寺	信長室（正覚院）	不詳		129	石廟③内：慶長18造立ヵ	高岡市2008
8	高岡市瑞龍寺	前田利家（高徳院）	慶長4	1599	204	石廟④内：慶長18造立ヵ	高岡市2008
9	高岡市瑞龍寺	前田利長（瑞龍院）	慶長19	1614	179	石廟⑤内：慶長19造立ヵ	高岡市2008
10	金沢市野田山	前田利長（瑞龍院）	慶長19	1614	205	石廟内：石堂図	金沢市2008
11	金沢市野田山	保智（清妙院）	慶長19	1614	112.5	石廟：五輪塔、利家九女	金沢市2008
12	金沢市野田山	中川光重（瑞祥院）	慶長19	1614	133.5	石廟：蕭夫	金沢市2008
13	金沢市野田山	岡島家女	元和元	1615	115+	赤戸室石製	金沢市2003
14	金沢市野田山	幸（春桂院）	元和2	1616	150	石廟：利家最女	金沢市2008
15	金沢市野田山	岡島一吉	元和5	1619	178	笠：赤戸室石製	金沢市2003
16	金沢市野田山	前田利貞（江月院）	元和6	1620	146	石廟：利家六男	金沢市2008
17	金沢市野田山	奥村栄明（清雲院）	元和6	1620	129	石廟内	金沢市2008
18	金沢市野田山	風（接巌院）	元和9	1623	141.5	石廟：祖母利家妹	金沢市2008
19	金沢市宝円寺	前田利家御髪堂脇	不詳		140+	相輪下部欠	金沢市2008
20	金沢市慈雲寺	冨田重政	寛永2	1625	138.5	石廟内	向井2021
21	金沢市野田山	岡島一元	寛永5	1628	175	笠：赤戸室石製	金沢市2003
22	金沢市野田山	岡島家女	寛永13	1636	120+	笠：赤戸室石製	金沢市2003
23	金沢市慈雲寺	冨田重政次女	寛永17	1640	140.9	石廟内	向井2021
24	金沢市野田山	千代（春香院）	寛永18	1641	211.5	石廟内：利家七女	金沢市2008
25	上越市林泉寺	関翁源無居士	寛永19	1642	227		水澤2003
26	金沢市慈雲寺	冨田重康	寛永20	1643	116.4	石廟内　冨田重政次男	向井2021
27	金沢市慈雲寺	奥村栄政娘	正保2	1645	153.6	石廟内　冨田重政孫娘	向井2021

（二）　一七世紀前半を中心とした笏谷石製宝篋印塔の様相

右の瑞龍寺宝篋印塔、野田山の宝篋印塔群、大久保長安逆修塔、津軽為信供養塔等から十七世紀前半の笏谷石製宝篋印塔の様相を検討する。

第5・6図、第2表は、それらを集成したものである。二七基を集めたが、参考図として五輪塔二基（1・11）、非笏谷石製宝篋印塔一基（13）、絵図一基（10）を含んでおり、笏谷石製宝篋印塔実物資料としては二三基分となる。その他、図は用意できなかったが、越前ほかの紀年銘塔等の実見所見を付加した。以下、部位ごとにみていく。

相輪　野田山の九輪部には、横位の線刻が入らないものがほとんどである。これは、「空風火水地」等の文字を刻むために、あえて入れないものを発注

壇は、廟内に入れればほとんど見えなくなることから、仕上げる前に廟内に納品されたということであろうか。よって、これらの宝篋印塔は、慶長一八年の造立（利長塔のみ慶長一九年）と考えてよいものと思われる。[5]

したものと思われるが、幸塔や富田重政次女塔といった例外もある。ことに後者は、九輪の線刻を入れながらも文字を刻んでいる例である。

なお、瑞龍寺塔五基のように基礎以外に文字を刻まないにもかかわらず、線刻しない例も存在しているが、これは亡き主君等に文字入れがふさわしくなかったことと、既述の突貫製作が関わってこよう。そして、利長塔については、野田山の宝篋印塔図（第6図）に文字が入るにもかかわらず、瑞龍寺塔に入らないのは、他の四基に合わせたということとなろうか。

笠　笠の隅飾り突起は、慶長年間のものは内側のくびれが大きく、その後は目立たなくなる。そして四尺以下の小型品の隅飾り突起には、上段の半分以下の高さ（概ね上三段以下）の小ぶりで低いものがままある（津軽為信塔・長岡長安塔・越前市宝円寺塔等）。ただし、大型製品でも小ぶりのものもある（信長塔・千代塔）。外傾角度は、一七度～三一度とバラバラで、年代指標とはみなしがたい。

塔身　月輪周りに小蓮弁を入れ、下方に蓮台を刻む。蓮台は、請花と返花からなるものが多い。

小蓮弁について、三井紀生は、以下の変化を見出している[7]（三井二〇〇四、一～三期は筆者が便宜的に付した）。

一期（一三世紀末～一六世紀初頭）

小蓮弁五〇～八〇弁で、一〇㎝あたり九～一〇弁を刻み、弁長二に対し幅一ほどの細長い形状を呈する。

二期（一六世紀代）
小蓮弁一九～二一弁で一〇㎝あたり七弁ほどを刻み、弁長一に対しほぼ同幅となる。

三期（一七世紀前半）　小蓮弁一三～一五弁で、一〇㎝あたり四・五～六弁を刻み、弁長一に対し幅平一・五～二と幅平になる。蓮弁が肉厚なものから線刻に変化する。

また、蓮台について三井は、一期には下三分の一を占めていたが、二期に円周から水平方向へ広がり、三期に線刻となり、着色されるものが出てくると指摘している。

二期の事例が二点のみであるのは、かなり心もとないが、一期と三期の中間相を呈するのは容易に想定されるところである。

ただし三井は、瑞龍寺前田利長塔の小蓮弁数一六弁を一四弁に誤認した上、並立している信長塔の一八弁や利家塔の二一弁に言及せず、一七世紀前半代の小弁数を過少に見積もっている。

三期（二期を含めて）の様相は、多分に宝篋印塔が小型化したことによるものである可能性が高い。ただし五尺以上の大型塔については、二〇弁前後のものが多く、右の瑞龍寺例に加え、小浜市常高寺塔では二三弁、野田山千代塔に至って

写真1　瑞龍寺利長塔

写真2　横蓮弁　小浜常高寺

写真3　I類縦長基礎　宝円寺

は三三弁にも及ぶ。

とはいえ、小弁数の減少傾向及び厚肉彫りから線刻になっていくという傾向は、認められるところである。一六世紀前半までの小蓮弁は、二重圏線の中に収まるように刻まれるのに対し、一六世紀後半以降は、小蓮弁の外側が丸みもって刻まれるようになるため、輪郭が花弁状を呈する。

これらは、三井が言及するところの着色⑧と表裏一体の現象であり、顔料を付着させやすくするために線刻化されたということになろう。この着色は、堂内に納められることを前提としたものであることはいうまでもなく、造立者層の意向を反映したものであると考えられる。

蓮台については、一七世紀前半は、浮き彫りではなく、基本的に線彫りとなる。ただし、蓮弁内に線刻して複弁状にするものもある。請花は、五弁もしくは七弁であるが、（一）でみた信忠塔と利長塔（写真1）は、例外的に九弁と最多である。弁をきっちりと縦に揃えるものと、比較的放射状に広がって刻まれるものがあり、石工房差であろうか。返花は、二～七弁となる。

なお、小浜市常高院塔（写真2）や滋賀米原市徳源院塔、島根県松江市安国寺塔といった京極高次関係塔については、蓮座が羽状に横に広がる特異な蓮台を刻んでおり、注目される。

敦賀の西福寺では、通常の蓮台と横型が共にみられ、中

間地域の特徴を示している。

基礎　上下二段一対の紋様を示しているが、下段の格狭間の周囲に上段と同じ連子紋を刻むもの（Ⅰ類）と刻まないもの（Ⅱ類）がある。Ⅰ類は、越前での伝統的な紋様技法であるため、本流といえるが、Ⅱ類は笏谷石工房の差や発注側の指示である可能性もあろう。

実見した限り、Ⅱ類基礎は、金沢市野田山石廟内塔及び慈雲寺の富田家石廟内の宝篋印塔に集中的に採用されている。[9]

笏谷石産地の福井では、積出湊の三国に所在する性海寺に所在する明応八年（一四九九）銘、永禄六年（一五六三）銘、天正一〇年（一五八二）銘の基礎がⅡ類であり（三木二〇〇二）、一五世紀末から一六世紀代かけて、すでにその存在が認められる。その他、上越市林泉寺に所在する寛永一四年（一六三七）銘宝篋印塔もⅡ類に該当する。

Ⅰ類は、金沢では岡島家宝篋印塔三基があり、七尾市長齢寺石廟内の二基・同市龍門寺七基・同市宝幢寺二基・同市本行寺一基、高岡瑞龍寺石廟内の五基、越前市正覚寺塔・宝円寺塔、敦賀市西福寺塔一基、小浜市常高院塔、高島市幡岳寺塔、京都市本万寺蓮乗院塔、佐渡市長岡長安塔[10]、深浦町円覚寺塔、弘前市津軽為信塔、松江市安国寺塔等各地に広がっている。

右に記したように、七尾長齢寺や高岡瑞龍寺といった前田家所縁の寺院においてもⅠ類が認められることは、野田山の石塔納入工房と異なった工房への発注であったと考えられよう。

ちなみに上越市林泉寺墓地に並んで造立されている寛永一四年（一六三七）銘宝篋印塔と寛永一九年銘宝篋印塔では、前者が先に述べたようにⅡ類基礎で相輪無線刻「空風火水地」を刻むのに対し、後者がⅠ類基礎で相輪線を表現している。両塔は夫婦墓と考えられるが、五年の違いで類型が異なる事例である。

現状では、Ⅰ類が主流であることは動かないが、Ⅱ類も特定の地域に集中して認められるということとなろう。

その他、連子・格狭間区画については、正方形に近いものから横長のもの（写真4）が大多数を占めるが、宝円寺塔天正八年（一五八〇）銘塔（写真3）及び性海寺天正十年銘塔については、縦長となっておりこの時期の特徴といえるのかもしれない。

なお、七尾市龍門寺の

写真4　Ⅰ類横長基礎小浜常高寺

寛永十年（一六三三）銘塔や寛永十八年銘塔等六基、同市本行寺の寛永十年銘塔は、下段の格狭間下端が通常の椀高台形ではなく、蕨手状に巻き込まれる如意形となっている。また、通常は下方に配される格狭間が上段になっているものも龍門寺に一基認められ、これについてはすでに三井の指摘がある（三井二〇〇四）。同市宝幢寺には、格狭間脇が蕨手状に巻き込まれながら台も付くスペード形（写真5）の無銘塔があり、これが通常形から如意形への過渡期の製品と思われる。同寺の寛永七年銘塔は、通常の格狭間形であることから、これらは七尾市山の寺院群の寛永一〇年代の宝篋印塔に特徴的な意匠であるといえる。

おわりに

以上、一七世紀前半の笏谷石製石廟と宝篋印塔について考

写真5　宝幢寺基礎

察を重ねてきた。半世紀ほどの時間帯の中での時期差は、中々見出すことができないにもかかわらず、馬耳や蓮台などとは個性が強すぎて変遷を追えなかった。これは、遺品の多く残る越前での地道な調査の必要性を感じたところであるが、とりあえずの第一歩として提出するものとしたい。

なお、敬愛する恩師である坂詰秀一先生が米寿を迎えられるとのことである。拙文を捧げ、ますますのご指導をお願いしたい。

最後になったが、文献取集等にあたっては、金沢市の向井裕知氏より、多大なる援助を受けた。その助力なくしては、本稿は成らなかったことを特記しておく。また、松原典明、北林雅康、田上和彦、中野知幸、阿部来、国京克巳各氏からも種々のご教示を賜った。記してお礼申し上げる。

註

1　逆修石廟としては、高野山の結城秀康母の慶長九年（一六〇四）銘笏谷石製石廟がある。しかしながら、石廟内の宝篋印塔は、和泉砂岩製であり（天岸一九五九）、笏谷石製宝篋印塔の型式を考える上では参考とならない。

2　野田山墓地の千代石廟は、正面（六躰）・左右（各八躰）・奥壁内面（二躰）の計二四躰を浮き彫りにして

いる。裏面の外側には像容はない。また、野田山の前田利長夫妻の石廟は、絵図の側面図に「十六羅漢」と記されており、奥壁は不明であるが、正面像容と合わせて、千代廟と同仕様であった可能性が高い。ただし、利長廟は正面扉が格子目仕様なので十八躰、永石廟は二二躰となり、奥壁内面に二躰が刻まれていればさらに二躰が追加となる。ちなみに高岡瑞龍寺の前田利長石廟では、四面外側に二七躰、高野山松平家の二基はともに同様に二九躰と最多となる。

3 格子目を完全に刳り抜かずに格子を浮き彫りする扉としては、羽咋市妙成寺の浩妙院廟（寛永七〈一六三〇〉年没）・寿福院石廟（同八年没）の例があるが、これは非笏谷石製で、昭和四六年以降に造立されたものであり、供養塔は笠塔婆である（羽咋市一九七五）。

4 第二表の奥村栄明の窓脇壁には像がないことになっているが、一二六頁の第七図の石廟図には不動と地蔵が描かれており、実見したところ像が陽刻されていたため、遺漏と考えられる。

5 京田は、前章で引用したように利家宝篋印塔を他の塔より「際立って古様」とするが、何ら根拠を示していない。また、利長宝篋印塔相輪も「別物と入れ替わっている」とする（京田一九七九、四一九頁）が、とも

6 に承引し難い。
向井二〇二一の集成では、二〇基であったので、数点を追加できたに過ぎないが、縮率を上げて、二頁に仕上げた。なお、岡島家宝篋印塔の三基については、笠が赤戸室石製に替わっており、野外のために破損したものと思われる。

7 三井は一期の事例として一五二三年銘の層塔を引きながら、二期を一五世紀末から一六世紀代としている。変化は漸移的なものであるから、重複はあり得るが、ここでは一六世紀前半のうちに変化が生じたと考えておきたい。

8 三井は、野田山奥村栄明の塔身における黒色塗料の存在を指摘している（三井二〇〇四、三～四頁）が、これは金泥を付着させるための漆と思われ、元々は越前市正覚寺塔や津軽為信塔のように金彩されていたものと考えられよう。

9 最も新しい寛文三年（一六六三）銘の石廟の中に入る朝倉義景宝篋印塔は、Ⅱ類基礎であるが、さらに下方に蓮台を刻む特異なものである。塔には、没年の天正元年銘が刻まれているが、石廟と同時期の所産と考えられる。

10 安国寺塔は、基礎正面に短冊状の窪みを二本つくって

間に銘を刻み、両脇面に通常の二段基礎紋様一対を入れるという特異なものである。このような三面に紋様を刻む基礎は、三国性海寺明応八年（一四九九）銘塔や小浜常高寺寛永一〇年（一六三三）銘塔でもみられ、丁寧な作行ということができよう。

本塔は、京極高次の子忠高が立てたもので、高次没年の慶長十四年（一六〇九）銘が刻まれているが、忠高が松江に移封された寛永一一（一六三四）年以降、忠高が没する同一四年までの三年の間の造立と考えられる。

引用・参考文献

・赤澤徳明二〇一一「笏谷石を中心とした越前・若狭の石造物文化―越前の笏谷石と敦賀の花崗岩・若狭の日引石」『北陸と世界の考古学』日本考古学協会金沢大会資料集。

・天岸正男一九五八・一九五九「紀伊高野山越前家石廟とその墓碑」『同・続』『密教文化』四〇・四一・四二号。

・小田由美子二〇二二「佐渡の笏谷石製品」『中世・近世における石のまちづくり調査研究報告書』福井・勝山日本遺産活用推進協議会。

・垣内光次郎二〇二一「加賀能登の笏谷製品」『中世・近世における石のまちづくり調査研究報告書』奈良文化財研究所・福井・勝山日本遺産活用推進協議会。

・金沢市二〇〇三『野田山墓地』市文化財紀要二〇〇。

・金沢市二〇〇八『野田山・加賀藩主前田家墓所調査報告書』市文化財紀要二五〇。

・京田良志一九七九「高岡山瑞龍寺の草創―寛永以前在銘の石造物にも基づいて―」『日本海地域の歴史と文化』高瀬重雄博士古希記念論文集。

・栗山雅夫二〇〇八「前田利長墓所の形成と変遷」『高岡市前田利長墓所調査報告』高岡市教育委員会。

・芝田悟二〇〇八「野田山墓地の石造物―石廟と廟内の墓石を中心にして―」『野田山・加賀藩主前田家墓所調査報告書』金沢市文化財紀要二五〇。

・高岡市教育委員会二〇〇八『高岡市前田利長墓所調査報告』。

・高岡市教育委員会二〇一四『瑞龍寺石廟宝篋印塔調査資料』。

・出越茂和二〇一五「加賀藩主前田家墓所と加賀八家墓所」『城下町金沢論集』第二冊、石川県・金沢市。

・羽咋市一九七五『羽咋市史　中世・寺社編』。

・弘前大学人文学部文化財論研究室二〇一六『弘前市革秀寺・長勝寺津軽家霊屋内部報告書』。

・三木治之二〇〇二「越前式月輪の石造物・編年の試み（一）―献呈　故増永常雄氏に―」『歴史考古学』第五一号。

- 水澤幸一二〇〇三「石造物」『上越市史叢書8　考古中・近世資料』上越市。

- 水澤幸一二〇二二「北陸の大名墓とその墓制―加賀・越中と越後高田の事例から―」『近世大名の葬制と社会』雄山閣。

- 三井紀生二〇〇四「越前笏谷石の石造物に見る荘厳形式とその変遷について」『若越郷土研究』四八巻二号。

- 三井紀生二〇一五「越前式石廟の形式と地方進出について」『若越郷土研究』六〇巻一号。

- 向井裕知二〇二一「金沢城下町と野田山の石塔・石廟―近世前期を中心として―」『北陸と世界の考古学』日本考古学協会金沢大会資料集。

佐賀藩鍋島家家臣の系譜調査

～平田家の系譜復元～

小林　昭彦

はじめに

佐賀藩直臣として江戸初期から幕末まで継続した平田家の系譜の復元を試みるものである。平田家の墓所は佐賀県佐賀市愛敬町の日蓮宗国相寺に所在したと考えられるが、墓地の整理が進んでおり当家の墓域は現存しない。墓標による被葬者の調査が困難となったため、平田家の親族が手書きで記録した平田家歴代の当主名、当主を含む親族の戒名一覧（以下、「平田家記録」という。）をもとにして、着到帳などの史料の調査、検討を通じて歴代当主の特定を試みた。

一　着到帳の調査

佐賀藩では家臣団分限帳を「着到帳」といい、家臣団や諸組の構成が記されている。最も古いものは寛永五年九月朔日の「惣着到」であり、次いで寛永十九年九月朔日の「御国惣万帳」、明暦二年八月晦日の「泰盛院様御印帳」、弘化二年の「弘化二巳年惣着到」などがある。平田家の当主名を各着到帳などから検索した。

二　歴代当主の調査

歴代当主氏名を特定するために「平田家記録」をもとに藩政史料を調査し、初代から九代までを次のように確認した（表1・2）。

初代　平田治部左衛門

〔史料 一〕『部類着到一　寛永五年・十九年』寛永五年惣着到部類／鍋島生三組　平田治部左衛門

平田家の系譜で最初に確認できた人物である。しかし、「平

田家記録」には治部左衛門の記載がなく別家の可能性が残る。次代以降の年代差から想定した。江戸期では初代にあたると考えた。史料一は平田治部左衛門が寛永五年（一六二八に大組を指揮する大与頭の鍋島生三三組に属していたことを示す。

二代　平田助右衛門

〔史料二〕『部類着到一　寛永五年・十九年』寛永十九年惣着到部類／拾三石　右同組（諸岡彦右衛門組）

　　　　　　　平田助右衛門

〔史料三〕『部類着到二明暦二年・貞享二年』明暦二年着到部類／同（物成）弐拾六石　平田助右衛門　史料二は平田助右衛門が寛永十九年（一六四二）に大組の大与頭諸岡彦右衛門組に属し、石高は十三石と記載されている。史料三では明暦二年（一六五六）に物成二十六石に加増されたことが記載されている。大与頭の記載はない。「平田家記録」には氏名が記載されている。助右衛門はこの二代と五代に付された名前である。

三代　平田庄右衛門

〔史料四〕『部類着到三元禄八年・宝永』宝永分限帳部類／物（物成）弐拾六石　蔵人組　平田庄右衛門

〔史料五〕『部類着到四　宝永六年』吉茂公御代宝永六年着到部類／物成弐拾六石　鍋島志摩組　平田庄右衛門　史料四

は平田庄右衛門が宝永五年（一七〇八）以前に大組の大与頭鍋島蔵人組に属していたことを示す。石高は二十六石と記載されている。史料五には宝永六年（一七〇九）に大与頭鍋島志摩組に属し、石高は物成二十六石と記載されており、家禄が維持されているが、組替を確認できる。なお、「平田家記録」には庄右衛門の名が四名記載されている。着到帳では当該三代・四代・六代の三名が確認できる。三代は初出の「庄右衛門」である。三代庄右衛門は正徳五年（一七一五）に死去。

四代　平田庄右衛門

〔史料六〕『部類着到五　享保十七年』宗茂公御代享保十七年侍着到部類／同（物成）三十六石　右同（岡部宮内組）

　　　　　　　平田庄右衛門

〔史料七〕『部類着到六』年不詳　宗茂公御代惣着到部類／同（物成）三十六石　右同組（鍋島隼人組）平田庄右衛門

〔史料八〕『部類着到七　寛保二年』宗教公御代寛保二年惣着到部類／同（物成）三十六石　右同（岡部宮内組）

　　　　　　　平田庄右衛門　伜　助右衛門

史料六は平田庄右衛門が享保十七年（一七三二）に大組の大与頭岡部宮内組に属していたことを示す。石高は物成三十六石と記載されている。史料七には大与頭鍋島隼人組に属し、石高は物成三十六石と記載されている。史料八には寛

保二年（一七四二）に再び岡部宮内組へ組替、物成三十六石と記されている。伜助右衛門が併記されている。「平田家記録」によると寛延三年（一七五〇）に死去。

五代　平田助右衛門

史料八に父平田庄右衛門とともに併記されていたことから続柄が明らかとなった。当主として所属していた大組や石高などについては該当する史料がなく、不明である。「平田家記録」から推定すると寛政年間初頭（一七九〇）頃に死去。

六代　平田庄右衛門

〔史料九〕『部類着到九明和七年』明和七年組着到／同（物成）三十六石　右同組（鍋島隼人組）／平田庄右衛門

史料九は平田庄右衛門が明和七年（一七七〇）に大組の鍋島隼人組に属していたことを示す。石高は物成三十六石と四代と同じ記載である。三名の庄右衛門のうち、最後の人物となる。また、『屋鋪御帳扣』には会所小路の屋敷が四代から孫の六代へ譲られた経緯などが残る。「平田家記録」によると文政八年（一八二五）に死去。

七代　平田平馬

〔史料一〇〕『部類着到十一文化二年』文化二年惣着到部類2／同（物成）三十六石　右同組（鍋島主税組）

平田平馬

史料一〇は平田平馬が文化二年（一八〇五）に大組の鍋島主税組に属していたことを示す。石高は物成三十六石と前代と同じ記載である。また、『屋鋪御帳扣』の「平田庄右衛門」欄に最終所有者として記されている。「平田家記録」によると嘉永四年（一八五一）に死去。

八代　平田助太夫

〔史料一一〕『弘化二巳年惣着到弘化二年』／物成四十一石　周防組　平田助太夫

〔史料一二〕『早引』安政二年～五年（一八五五～一八五八）／平田助太夫　物成四十一石　四十四歳　会所小路　多久縫殿組→深江六左衛門組・朝一郎　十七歳

史料一一は平田助太夫が弘化二年（一八四五）に大組の鍋島周防組に属していたことを示す。石高は前代の物成三十六石から五石加増され四十一石となっている。史料一二『早引』の記載内容には大きな特徴があり、石高、住居、所属大組、記載者の年齢などが多くの項目・内容で構成されている。しかも記載対象は直士の侍以上で、当主と嫡男に限られている②。史料の内容から、石高に変更なく物成四十一石、所属大組は多久縫殿組から深江六左衛門組へと変更、助太夫と朝一郎（豊蔵の幼名）の年齢と住所が記されている。この時期には多くの組替があったとされている。平田助太夫は一代で大組

表一　歴代当主年表

9	8	7	6	5	4	3	2	1		歴代	
平田豊蔵（朝一郎）	平田助太夫	平田平馬	平田庄右衛門	平田助右衛門（庄右衛門仲門）	平田助右衛門	平田庄右衛門	平田助右衛門	平田治郎左衛門？		藩主・鍋嶋	年代
弘化二年惣着到		十一	九	七	七・六・五	四・三	二・一	一	部類着到番号		
41	36	36	7		36	26	26・13	一	石高		
1855～1858 / 1868	1845 / 1855～1858	1805・1785※1・2	1770・1785※1	1742	1742/1732	1709	1656/1642	1628	記載時点・西暦		
鍋島周防 多久縫殿 深江六左衛門	鍋島主税	鍋島隼人 鍋島伝兵衛	鍋島隼人		岡部宮内 鍋島隼人	鍋島蔵人 鍋島志摩	諸岡彦右衛門	鍋島生三	大組頭	藩祖直茂 1538～1618	1550年

年代（藩主・鍋嶋／年代）欄

- 1550年
- 1592年（文禄元）
- 1600年（慶長5）
- 初代勝茂 1607／部類一 1628・1642
- 1650年（慶安3）
- 2代光茂 1657／部類二 1656
- 3代綱茂 1695／部類三 1695
- 4代吉茂 1707／1700年（元禄13）／部類四 1709
- 5代宗茂 1730／部類五 部類六 1732
- 6代宗教 1738／部類七 1742
- 1750年（寛延3）
- 7代重茂 1760
- 8代治茂 1770／部類九 1770
- 9代斉直 1805／1800年（寛政12）／部類十一 1805
- 10代直正 1830
- 11代直大 1861／1850年（嘉永3）
- 1868年（明治元年）
- 1900

各列年譜（矢印）の記載年

- 1715（正徳5）
- 1750（寛延3）
- 1790（寛政）
- 1825（文政8）
- 1811（文化10）
- 1851（嘉永4年）
- 1878（明治11年）
- 1837（天保8）
- 1890（明治23）

※1　1780年 p98『明和八年佐賀城下屋鋪帳札』鍋島報效会2012
※2　1785年p419宗茂二男寿札に関わる『佐賀県近世史料』第1篇第7巻
※3　没年は平田家記録から推定

図一　平田家略系図

平田本家の系図
－江戸時代の生誕者－

```
①（治部左衛門）
  │
②助右衛門
  │
③庄右衛門 ～一七一五
  │
④庄右衛門 ～一七五〇
  │
⑤助右衛門 ～一七九〇
  │
⑥庄右衛門 ～一八二五
  │
⑦平馬 ～一八五一　一八一一～一八七八
  │──（施原院徳日施大姉？）
  │
⑧助太夫
  │──（等尚院妙操日灰大姉？）
  ├────────────────┐
⑨豊蔵（朝一郎）           貳女トシ
一八三七～一八九〇        （小林重次郎の継妻）
```

表一　当主記載史料一覧

史料番号	史料	元号	年	西暦	姓名	代数	鍋島家文書資料番号
一	『部類着到一 寛永五年・十九年』寛永五年惣着到部類	寛永	五	一六二八	平田治部左衛門	一	鍋三二一-一〇
二	『部類着到一 寛永五年・十九年』寛永十九年惣着到部類	寛永	一九	一六四二	平田助右衛門	二	鍋三二一-一〇
三	『部類着到二 明暦二年・貞享二年』明暦二年着到部類	明暦	二	一六五六	平田助右衛門	二	鍋三二一-一〇
四	『部類着到三元禄八年・宝永』宝永分限帳部類	宝永	五	一七〇八	平田助右衛門	二	鍋三二一-一〇
五	『部類着到四 宝永六年』吉茂公御代 宝永六年着到部類	宝永	六	一七〇九	平田助右衛門	三	鍋三二一-一〇
六	『部類着到五 享保十七年』宗茂公御代享保十七年侍着到部類	享保	一七	一七三二	平田助右衛門	三	鍋三二一-一〇
七	『部類着到六年不詳』宗茂公御代着到部類	—	—	—	平田助右衛門	四	鍋三二一-一〇
八	『部類着到七 寛保二年』宗茂公御代寛保二年惣着到部類	寛保	二	一七四二	平田庄右衛門・助右衛門	四・五	鍋三二一-一〇
九	『部類着到九 明和七年』明和七年組着到	明和	七	一七七〇	平田庄右衛門	六	鍋三二一-一〇
十	『部類着到十一 文化二年』文化二年惣着到部類二	文化	二	一八〇五	平田平馬	七	鍋三二一-一〇
十一	『弘化二巳年着到』	弘化	二	一八四五	平田助太夫	八	鍋三二一-一〇
十二	『早引』	安政	二〜五	一八五五〜五八	平田助太夫	八	鍋三二一-一〇

※史料番号一〜十は、公益財団法人鍋島報效会の許可を受けて図版一に掲載した。

の所属変更が三回あったことになる。さらに、

組任命書

　　　　　　　　　　　　　　　　　無年月日

弥平左衛門組内・平田助太夫組差出、千住大之介宛の記載を『千住家文書』に確認できる。[3]助太夫が大組鍋島弥平左衛門に属し、組頭であったことが示されている。「平田家記録」によると文化一〇年（一八一一）生まれ、明治一一年（一八七八）に死去。幕末から明治初頭の公務記録が残る。

九代　平田豊蔵

史料一二に前代助太夫と併記されている朝一郎が該当すると考えられる。「平田家記録」によると天保八年（一八三七）生まれ、明治二三年（一八九〇）に死去。戊辰戦争に従軍した時の階級や明治維新前後の活動記録が残っている。

三　平田家の足跡

（1）系譜の概要

平田家は元々下総に本拠をおいた千葉氏の家臣として、戦国期に主君とともに小城に移転したと考えられる。（4）戦国期の混乱を経て、鍋島家に仕えるようになったと推測される。江戸初期からの系譜ついては史料によってほぼ把握できたものと考える。[5]大きな特徴の一つは、侍として江戸時代の約二五〇年間を維持した家系の継続性である。初代平田治部左衛門・二代助右衛門・三代庄右衛門・四代庄右衛門・五代助右衛門・六代庄右衛門・七代平馬・八代助太夫・九代豊蔵と江戸時代・明治時代初頭の当主をほぼ特定した。初代平田治部左衛門は佐賀藩に残る着到帳のうち最古とされる寛永五年九月朔日の「惣着到」に記載がある。当該着到帳は知行・切米取家中・侍の四六〇人に記載されており、平田家が当初から侍であったことを示している。着到帳に記載の石高は、初代の記録はないものの、二代は一三石から二六石に加増、三代は二六石が保たれていた。元文二年に四代が加増を受けて三六石となった。六代・七代にも同じ石高を確認でき、五代の石高は確認できないがおそらく三六石が維持されたと思われる。八代は四一石と加増が認められる。知行地は八代の時点で藩内東部に分散していた。具体的には、浜田町五石、神代村一〇石、上三津村などである。（6）しかし、代々石高の加増が見られた安定した中級武士の家系であったことが推定できる。また、四代からの屋敷地が所在した会所小路は「片江七小路」の一つであり、佐賀城に近い城下東部の中・上級武士の居住域であった。

（2）史料からみた公務と知行地・石高

三代庄右衛門は『鹿島藩日記』の宝永四年（一七〇七）四

月の条に二箇所、氏名が記されている。⑦

同十八日

一、長吏宗門出入二付而、高松九郎右衛門迄、平田庄右衛門ゟ之書状此方差遣候、右二付、可致僉儀候間、（高松）九郎右衛門来ル廿日、此方罷越候様二と申遣候、

同廿二日

一、今日於（坂部）舎人宅寄合有之候、人数例之通、高松九郎右衛門ゟ此程申越置候、平田庄右衛門ゟ之取合二付、為相談也、右之分ケハ、長吏宗門筈之出入有之候付而也

四月十八日・廿二日ともに、長吏の寺請証文（宗門筈）の出入に関する連絡や相談・寄合についての記事である。十八日の記事は、高松九郎右衛門のもとに平田庄右衛門よりの書状を当方から差し遣わした。そこで検討すべきため、「高松九郎右衛門が今度の二十日にこちらにやってくるようにと申し伝えた。」とする内容である。二十日の記事は、「今日、坂部舎人の自宅において寄合があった。参加者は通例どおりだった。この寄合は、高松九郎右衛門から先日言ってきたことだった。平田庄右衛門による取り合わせにより、相談するための寄合である。そのわけは、長吏の寺請証文（宗門筈）の出入りがあるためである。」とする内容である。

同十九日

一、宗門筈、明廿日限、鍋嶋伝兵衛於宅相納候様二と、平田庄右衛門ゟ触状差越候付而、今日足軽飛脚二而佐賀差越候、

同（九月）十九日、「寺請証文は、明日二十日までに鍋嶋伝兵衛の自宅において納めるようにという内容の平田庄右衛門からの触書が送られてきたので、今日足軽飛脚を使って佐賀に伝達した。」とする内容である。

四代庄右衛門の記事は、藩財政の決算、知行地の判物、諌早一揆の三件確認できた。まず、決算に関しては「大目安」の末尾に決算者として氏名が並記されている。⑧

享保十二年末十月廿日

伊東次兵衛
平田庄右衛門
御目付
藪内善右衛門
蒲原次右衛門
牟田権左衛門
鍋島弥平左衛門

右帳内相違無御座候、以上

次に藩主から下賜された知行地の調査にかかる文書である。

八　岡部宮内与

岡部宮内組

御判物一枚、福山四郎左衛門

同三枚、　平田庄右衛門

（鍋島宗茂判物）

宗茂様

其方加米、今度、為加増、地方ニ召成、神埼郡神代村之
内、地米拾石、申付候訖、前知合九拾石之事、全
可所務物也、

元文二年閏十一月廿一日

平田庄右衛門

当代藩主宗茂から一〇石加増され知行高九〇石となったこ
とが示されている。他の文献に記載された知行地・石高とも
一致する⑨。なお、明暦二年では物成高では例外なく知行に対
して四ツ成とされている⑩。

諫早一揆は寛延三年に発生した諫早領主家の跡目相続に端
を発した混乱とされている。平田家当主が直接関わった事案
ではないが、間接的な記事から庄右衛門晩年の時点に組頭で
あったことが窺える。

寛延三年日の庚午

（略）

一八月十日、

（略）

一同十六日、

（略）

垣内嘉右衛門・平田庄右衛門

組召連

七代平馬については、藩主宗茂公の二男直良公逝去に関す
る天明五年（一七八五）八月十二日の記事に記載がある⑪。

泰國院様御年譜地取十七

（略）

天明五年　（公　御歳四十一）

（略）

治茂公御年譜地取十七

（略）

主膳様　宗茂公二男　御卒去、御中陰扨又御葬礼一通

直良公

御年寄日記

一　同十二日、　主膳様御逝去付而、於庸殿御事、俊姫様
御心遣被成進、御賄方之義も当分彼御方ニ而整候通、
只今迄相勤候、福嶋藤右衛門・平田平馬・香月清左衛門、
打追之通心遣相勤候様被、仰付置、一躰之義者、俊姫
様附頭坂部与右衛門心遣候通被仰付之

（主膳女）

「御年寄の記述に拠る。同（八月）十二日、主膳様（鍋島直良
がご逝去されたことで、（主膳の娘である）於庸殿のことは

俊姫様（主膳の妹）がお世話差し上げられ、また御賄方のことについても当分の間は俊姫様の方で用意するのを、今まで勤めてきた福嶋藤右衛門・平田平馬・香田清左衛門は、これまで通りお世話役（心遣）を勤めるようにと命じられ、全体については俊姫様の御附頭である坂部与右衛門がお世話するようにと仰せつけられた。」とする内容である。

幕末となるが、八代平田助太夫の記事が散見できる。ひとつは駐日英国公使ラザフォード・オールコック一行の長崎街道の北方付近（現、武雄市）通行に伴う警護に関することである。⑫

　　米倉内蔵允様

　　　写

　　西四月

　　　　　　平田　助太夫
　　　　　　深江助左衛門

　今度英吉利人其街御領内、致通路二付、決而見物等罷出、端筋々塞可被相通候

　　　　　　　　　　　　　　以上

　文久元年（一八六一）六月（旧暦四月）、多久御屋形に所属する担当者の米倉内蔵允に対して、ラザフォード・オールコック一行の通行を厳重に警備するよう請役所から事前に通達された文書である。平田助太夫が請役所の役人だったこと

を示す。

（3）　戊辰戦争

　明治元年五月三日、佐賀藩主鍋島直大が総野鎮撫を命じられ、出兵した。白河口方面派遣の指揮官は多久与兵衛茂族で各隊が編成され、この四番隊指令に九代平田豊蔵の名が記されている。⑬同年一二月に佐賀藩兵は佐賀に帰還している。出征軍幹部に対する行賞の記事に八代助太夫が軍監の階級と共にみられる。⑭

十一月二八日

八丈一段づつ　　同（肥前藩）　軍監平田助太夫

（4）　褒賞の記録

　平田家当主が藩から褒賞を受けたことを『褒賞録』から確認できる。⑮八代助太夫の記録が四件ある。

①一天保十二年丑四月廿五日、御当役御指次志摩殿ゟ

　　　　　　　　　　　　　　　（略）

其方其儀、弓術出精昇達之際相見候付、弓弦五指充被為拝領候

　　　　　　　　　　　　　　杉本秀九郎

　　　　　　　　　　　　　　平田助太夫

②一嘉永四年亥七月十三日、御当役安房殿より

　　　　　　　　　　　　　　　（略）

銀七枚充　　同十七ヶ年　　平田助太夫

　　　　　　同十九ヶ年　　直塚八郎右衛門

　　　　　　　　　（略）

其方共儀、銘々役方堅固精勤、前辺別役勤依頼何れも多年別而骨折候付、目録之通被為拝領候

③一文久元年酉九月廿五日、御当役上総殿ゟ

　　麻御上下一　別役以来二十七ヶ年　平田助太夫

　　　　　　　　（略）

　　銀十五枚

其方共儀、銘々役方堅固精勤御用筋尖二相弁、前辺別役以来何れも数十ヶ年別而致勤労候付、麻御上下一充　幷目録之通被拝領候

④一文久元年酉九月廿七日、御当役上総殿ゟ

　　　　　　　　（略）

　　　銀三枚　　　　　平田助太夫

其方儀、御目附勤役中江戸相詰候砌、溜池御屋敷御普請ニ付而者、諸事立入申談、別而骨折候付、目録之通被為拝領候

①は一八四一年で三〇歳、②は一八五一年で四〇歳、③・④は一八六一年五〇歳の時と一〇年ごとの褒賞記録である。『褒賞録』には手明鑓の記載もある。元御火術方手伝役の小林久太夫は五三歳の明治二年に三八年間精勤したことで銀七枚を拝領している。[16]侍と本来無役の手明鑓との身分・職務内容の差が褒賞の内容に歴然と現れているといえよう。

（5）佐賀の乱とその後

九代豊蔵は明治に入って、佐賀の乱に憂国党幹部として登場する。

佐賀の乱が鎮圧された後、三月七日に鹿児島で島義勇、副島義高と共に捕縛される。[17]その後、明治九年六月一七日の楠公義祭同盟連盟帳に参加者として名前が記載されている。[18]明治一四年一〇月六日の「公会政談演説会」の会主として名前がみられる。[19]

『米倉経夫日記』の明治十四年十月六日条に、

「与賀馬場芝居場ニ於テ公会政談演説会ヲ開ク、会主ハ平田豊蔵ナリ、演説者ハ江藤松次郎、江副靖臣幷ニ余、・・・」の記述されている。

江藤松次郎は江藤新平の次男で後の衆議院議員、江副は明治一七年に佐賀新聞を創刊、自由民権運動の一端に関与したことが想定される。

豊蔵は幕末に肥前藩の四番隊司令として軍幹部の役割を果たし、明治時代初頭には日本が近代国家に向かう揺籃期の政治に深くかかわった足跡を残した。その後、関東に転居し波乱万丈の人生を終える。

おわりに

今回の調査では、目的のひとつであった歴代当主の復元はほぼ達成できたと考える（表一）。しかし墓標の欠落は系譜を物的に証明するうえで残念であった。このため、「平田家記録」から存在が確実な九代豊蔵、八代助太夫、七代平馬を軸に遡上して累代当主を特定する方法をとった。また八代は小林家と姻戚関係をもつことから除籍謄本を援用できた。平田家歴代当主が直臣・侍として勤めた内容を断片的に残された記録から素描し、藩政にかかる事項や幕末の外交事情の一端を具体的に知ることができた。また明治維新、さらに佐賀の乱など激動期に当代が直接かかわった記録と合わせて、近世・近代の社会情勢を一家臣の足跡という視点から確認できたと考える。

註

1　財団法人鍋島報效会《徴古館》二〇一二『明和八年佐賀城下屋鋪御帳扣』九八頁。

2　生馬寛信・串間聖剛・中野正裕　二〇一〇「幕末佐賀藩の手明鑓名簿及び大組編成」——『安政六年　物成』及び『大組頭次第』による——（『佐賀大学文化教育学部研究論文集』第一四集第二号、佐賀大学文化教育学部）。

3　佐賀県立図書館　一九八一『佐賀藩幕末関係文書調査報告書』一六七頁。

4　青潮社　一九九五『北肥戦誌』二一八頁。

5　「佐賀藩の武士身分は、三家・親類・親類同格・連判家老・加判家老・着座・平侍・手明鑓・徒士・足軽などという序列が本藩を中心にできあがっていた。平侍から足軽までは、主に着座を大組頭とする組（与）に編成される」（註二五頁）。

6　藤野保編　一九八二「第三一表 三根郡の蔵入地と配分地」『続佐賀藩の総合研究』（吉川弘文館）。「知行地」（角川書店一九八七『角川日本地名大辞典』による）。

7　祐徳稲荷神社（宮司・鍋島朝純）『鹿島藩日記』第三巻―四五五・四五八・五八四頁。

8　藤野保編　一九八七『続佐賀藩の総合研究』（吉川弘文館）、二三二頁。

9　註6と同じ。

10　註8、五三七頁。

11　佐賀県立図書館　『佐賀県近世史料』第一編第七巻、四一八～四一九頁。

12 北方町 一九八六二『北方町史』中巻、三八・二三九頁。

13 佐賀藩戊辰戦史刊行会 一九七六『佐賀藩戊辰戦史』、一九四頁。

14 註13、二七一頁。

15 公益法人鍋島報效会 二〇二〇『佐賀藩 褒賞録第一集―十代直正・十一代直大の時代』一〇三・一九七・二八三・二八五頁。

16 註15、三三四頁。

17 佐賀県警察史編さん委員会 一九七五『佐賀県警察史』上巻、二九五頁。

18 楠公義祭同盟結成百五十年記念顕彰碑建立期成会 二〇〇三『楠公義祭同盟』、一二七頁。

19 佐賀市史編さん委員会 一九七八『佐賀市史』第三巻、三九七頁。

20 小林昭彦 二〇二一「佐賀藩鍋島家直臣の墓と家系復元」（『墓からみた近世社会』雄山閣）。

謝　辞

本稿で利用した文書（図版一・二）については公益財団法人鍋島報效会に資料利用の許可を頂きました。また本稿の作成にあたり、公益財団法人鍋島報效会事務局長富田紘次氏には鍋島家文庫の利用に関して格別の便宜を頂くとともに史料の判読や解釈について全面的な指導を賜りました。また、史料の現代語訳を頂きました（9・10頁『鹿島藩日記』、12頁「治茂公御譜地取十七」）。同徴古館主任学芸員池田三紗氏にも資料の利用に関してご配慮頂きました。記して謝意を表したいと思います。なお、本稿の作成にあたり、平田一族の平田義孝氏が「平田家記録」や関係資料を整理し、検討の基本資料を作成した。氏と協議の上で一連の作業を進めたことを明記したい。

図版一　歴代当主記載の部類着到

部類着到・治部左衛門

部類着到・助右衛門

部類着到二・助右衛門

部類着到三・庄右衛門

部類着到四・庄右衛門

部類着到五・庄右衛門

部類着到六・庄右衛門

部類着到七・庄右衛門／忰助右衛門

部類着到九・庄右衛門

部類着到十一・平馬

大阪府内における近世庚申塔の様相

三好義三

はじめに

大坂は江戸時代には、三都のひとつで、江戸、京に次ぐ大都市であった。江戸やその周辺では、江戸時代を通じて庚申信仰が隆盛し、信仰者が造立した庚申塔が多数存在している。このため、庚申信仰や庚申塔に関する研究が早くから行われ、雑誌『庚申』誌上などにおいて、多くの論考が発表されている。一方、大坂においても四天王寺を中心に信仰が広められ、大坂市中だけでなく、大阪府内各地には昭和三〇年代頃までは、庚申講が多数存在し、相応の信仰者が存在していたとされており、民俗学の立場から、庚申講や行事などについて、府内自治体史などにおいて調査報告がなされている。

しかしながら、庚申塔については、江戸のような多数の造立（存在）が確認されておらず、これまでに知られている資料は、

一〇〇基にも満たない程度であることから、庚申塔に関する論考や報告も江戸に比して限定的なものとなっている。

そこで、本稿では府内に所在する庚申塔に関する既往の論考をもとに、あらためて分布や造立状況など、基本的な様相を振り返ってみることとする。

一　大阪府における庚申塔研究

大阪府内に所在する庚申塔を取り上げた最初の論考は、一九三六年に『考古学』誌上に発表された三輪善之助、藤澤一夫のものと思われる。

三輪は、大阪市四天王寺庚申堂に所在する庚申塔を取り上げて、形態や法量、石材などについて触れている。そして、これらの庚申塔に「武州江戸」や「下総」、「岩城」といった銘を有するものがあり、これらの地域の人が造立に関わった

ことから、「其形式や年代に於いても、関東のものと類似している」と論じ、「関西には関東程に庚申待供養塔が多くない」とし、大阪の庚申塔の状況や特徴を簡潔に述べている。また、藤澤は室町時代と江戸時代初期の庚申塔が見つかったとして、三基の資料を報告している。このうちの二基は、四天王寺庚申堂の永正一一年銘の板碑（図1—1）と堺市大福院の天文一一年銘の板碑（図1—2）で、共に緑泥片岩製で関東からの搬入品と記している。府内における庚申塔の初現資料である。なお、前者は、現在所在が不明とのことで、③同誌に掲載された拓本は貴重な図となっている。戦後は、一九六〇年に大越勝秋が当時における泉南地域の

庚申信仰の分布や状況についても触れている。④この後一九六八年から七一年にかけて、奥村隆彦が自身の行った調査成果を『庚申』誌上で発表し、さらに一九七二年に府内に所在する正保期以前の資料を集約した。⑤これにより、府内における庚申塔の所在、概要が知られることとなった。次いで、翌年の一九七三年には「拾遺」として、前年の成果を補完する論考を著している。⑥そして、二〇一〇年に『十三仏信仰と大阪の庚申信仰』⑦を著し、慶安期以降の資料についても取り上げて集約した。

このように、府内における庚申塔の研究は奥村隆彦によって牽引されてきた。次項では、主にこの奥村が二〇一〇年に集約した論考、資料データを基にして、あらためて府内の庚申塔の様相を概観することとする。

1　大阪市　四天王寺　永正11年銘　板碑
2　堺市　大福院　天文17年銘　板碑
3　大阪市　泉小柄町無縁墓地　寛永6年　青光五輪塔

図1　「大阪の庚申塔資料」（藤澤1936より）

二　大阪府内の庚申塔の諸相

奥村の成果などをもとに、現認できた数例の資料について追記して、府内の庚申塔の一覧を作成した（表1）。以下では、造立数の推移や造立されている地域、造立者（施主）などの状況に触れてみたい。なお、奥村の論考に屋上屋を架す部分が多々あることをあらかじめ断っておきたい。また、以下では「正保期以前」、「慶安期以降」との表現があるが、これは

奥村が徹底して調査を行ったとする正保期とそれ以降（慶安期以降）の二時期を示すものである。ただし、本稿では正保文一七年（一五四八）が改元された慶安元年（一六四八）銘の資料も正保期以前として扱うこととした。

（1）　分布

奥村は、府内のうちでも泉州地域に多く造立されていると指摘している。これを可視化すると同時に、時期的な変遷を追うための分布図を作成してみた。

図2は正保期以前の資料の分布、図3は慶安期以降の分布を示したものである。奥村の指摘とおりに、いずれの時期にも南部の泉州地域における造立が顕著である。時期別にみると、正保期以前では、現在の大阪市以北には所在していないが、慶安期以降では、四天王寺庚申堂の一群をはじめ、北部の三島や豊能地域（北摂地域）においても造立されるようになっていることが看取できる。

庚申塔の分布をみる限りでは、府内の庚申信仰は堺から泉州全域に拡がり、さらに一七世紀後半以降に北摂地域に拡がったと推察できる。

（2）　造立年代

①　造立数の推移

図4は、一〇年単位で造立数の推移を示すグラフである。上述したように、No.1と2の永正一一年（一五一四）銘、天文一七年（一五四八）銘の板碑については、関東地域からの搬入品とされており、独自の庚申塔が製作、造立されるようになったのは、一六世紀末の天正期以降とされている。グラフをみると、府内独自の庚申塔の造立が始まった天正から慶長期に集中期があり（第一波）、寛永から慶安期の一七二〇〜四〇年代（第二波）、寛文から貞享期の一六七〇〜八〇年代（第三波）といった造立のピークが見られる。

とりわけ、第三波では、寛文一〇年（一六七〇）から延宝五年（一六七七）までの八年間で、十基の造立されており、造立の集中が見られる。また、この第三波の直前は、約二〇年の空白期間がある。このことから、第三波の発生には、何らかの要因（画期）があったと示唆される。

②　造立年、造立日

庚申年である永禄三年（一五六〇）、元和六年（一六二〇）、延宝八年（一六八〇）、元文五年（一七四〇）、寛政一二年（一八〇〇）、安政七年（万延元年・一八六〇）の造立は一基も確認されていない。

しかし、寛永六年（一六二九）と寛文一二年（一六七二）年にそれぞれ四基ずつの造立が確認されており、庚申塔の造立に関する何らかの契機や特別な事象の存在が想定される。

表1　大阪府内庚申塔所在一覧

資料No.	市町村	所在地	形態※1	材質	紀年銘	西暦	月日	庚申日※4	青面金剛	三猿	二鶏	施主名称	備考
1	大阪市	天王寺区 四天王寺	板碑	緑泥片岩	永正11	1514	9月3日					連名	現在不明
2	堺市	堺区 綾之町 大福院	板碑	緑泥片岩	天文17	1548	8月15日					連名	
3	堺市	中区 辻之 豊西寺	板碑	砂岩	天正5	1577	11月7日	○				結衆＋連名	
4	堺市	中区 辻之 豊西氏邸	板碑	砂岩	天正5	1577	11月13日					結衆	
5	堺市	中区 辻之 豊西寺	板碑	砂岩	天正5頃 ※3	1577						連名	下部欠損
6	貝塚市	地蔵堂 正福寺	板碑	砂岩	天正7	1579	9月					講衆＋連名	
7	貝塚市	木積 木積共同墓地	宝篋印塔	砂岩	天正16	1588	1月11日					衆中＋連名	
8	泉南市	金熊寺 金熊寺墓地	板碑	砂岩	天正19	1591	12月28日	○					現在不明
9	泉南市	金熊寺 金熊寺墓地	板碑	砂岩	天正19	1591	12月28日	○				結衆	
10	泉南市	信達市場 長慶寺	板碑	砂岩	文禄2	1593	二月吉祥日					邑	
11	熊取町	大久保 大久保墓地	板碑	砂岩	文禄5	1596	なし		文字			結衆＋連名	上部欠損
12	熊取町	小垣内 小垣内墓地	宝篋印塔	砂岩	慶長3	1598	10月15日						
13	堺市	南区 鉢ヶ峯 上神谷墓地	板碑	砂岩	慶長9	1604	10月日					連名	
14	堺市	南区 鉢ヶ峯 上神谷墓地	板碑	砂岩	慶長9	1604	12月25日					連名	
15	泉佐野市	長滝 西ノ番	五面石仏	花崗岩	慶長13	1608	8月□□					講衆＋連名	
16	和泉市	父鬼 観音寺	板碑	砂岩	慶長20	1615	10月17日	○				連名	
17	阪南市	箱作 箱作墓地	板碑	砂岩	寛永3	1626	12月22日					連名	
18	和泉市	父鬼 観音寺	板碑	砂岩	寛永3	1626	8月13日					連名	
19	和泉市	父鬼 乳滝不動	板碑	砂岩	寛永6	1629	6月16日					連名	
20	大阪市	天王寺区 東小橋町無縁墓地	板碑（背光五輪）	砂岩	寛永6	1629	8月8日	○				連名	現在不明
21	河内長野市	滝畑 滝畑墓地	板碑	砂岩	寛永6	1629	8月8日	○				連名	
22	阪南市	和泉鳥取 庚申堂	板碑	砂岩	寛永6	1629	12月9日	○				連名	
23	泉南市	信達市場 長慶寺	板碑	砂岩	寛永14	1637						同行	
24	東大阪市	峠	板碑	花崗岩	正保2	1645	閏5月9日	○				連名	
25	東大阪市	豊浦町 慈光寺	板碑	花崗岩	正保2	1645	11月吉日	△				連名	
26	和泉市	父鬼 乳滝不動	板碑	砂岩	正保5	1648	3月23日					連名	
27	河内長野市	滝畑 滝畑墓地	板碑	砂岩	慶安1	1648	6月27日	○				結衆中	
28	阪南市	和泉鳥取 庚申堂	自然石板碑型	砂岩	慶安1	1648	12月吉日	△				連名	
29	箕面市	新稲	自然石板碑型	花崗岩	寛文7	1667	閏2月吉日		文字			建立主	
30	大阪市	天王寺区 四天王寺庚申堂	笠付角柱	花崗岩	寛文10	1670	3月3日	○		○		願主＋連名	笠欠、※2
31	河内長野市	河合寺 河合寺共同墓地			寛文10	1670	11月6日	○				結衆	
32	大阪市	天王寺区 四天王寺庚申堂	笠付角柱	花崗岩	寛文11	1671	12月10日	○				連名	※2
33	阪南市	鳥取中 潮音寺	舟形光背型	砂岩	寛文12	1672	6月17日		文字	○	○	連名	
34	阪南市	和泉鳥取 庚申堂	自然石板碑型	砂岩	寛文12	1672	12月19日	○				連名	
35	熊取町	小垣内 小垣内墓地	板碑	砂岩	寛文12	1672	12月19日						下部剥落
36	大阪市	天王寺区 四天王寺庚申堂	笠付角柱	花崗岩	寛文12	1672	12月庚申日			○		連名	※2
37	大阪市	天王寺区 四天王寺庚申堂	自然石板碑型	花崗岩	寛文13	1673	卯月吉日			○		連名	※2
38		榎町			延宝3	1675							
39	泉佐野市	上大木 蓮華寺跡	自然石板碑型	砂岩	延宝5	1677	二月吉祥日	△				連名	
40	大阪市	天王寺区 四天王寺庚申堂	舟形光背型	花崗岩	天和3	1683	3月吉日	△		○	○	願主	※2
41	泉佐野市	中大木 毘沙門堂	板碑	砂岩	天和3	1683	6月20日	○				連名	
42	泉佐野市	久ノ木 総福寺	宝篋印塔	砂岩	天和3	1683	霜月二十三日					惣講中	
43	泉佐野市	下大木 下大木墓地	自然石板碑型	花崗岩	天和3	1683	冬					結衆＋連名	

資料No.	市町村	所在地	形態※1	材質	紀年銘	西暦	月日	庚申日※4	青面金剛	三猿	二鶏	施主名称	備考
44	大阪市	天王寺区 四天王寺庚申堂	自然石板碑型	緑泥片岩	天和4	1684	2月24日	○	文字	○	○	願主+連名	一鶏※2
45	和泉市	父鬼 観音寺	板碑	砂岩	貞享1	1684	10月28日	○				連名	
46	熊取町	大久保 法禅寺	舟形	砂岩	貞享3	1686			像				
47	大阪市	天王寺区 四天王寺庚申堂	笠付角柱	花崗岩	元禄3	1690	12月吉日	△	○			連名	笠欠※2
48	大阪市	天王寺区 四天王寺庚申堂	笠付角柱	花崗岩	元禄5	1692	3月11日	○	○	○	○	連名	※2
49	大阪市	天王寺区 四天王寺庚申堂	笠付角柱	花崗岩	元禄5	1692	6月23日	○				連名	笠欠※2
50	大阪市	天王寺区 四天王寺庚申堂	角柱	花崗岩	元禄7	1694	9月吉日					連名	※2
51	大阪市	天王寺区 四天王寺庚申堂	板碑型	花崗岩	元禄13	1700	11月日		○			連名	※2
52	能勢町	栗栖	自然石板碑型	花崗岩	元禄15	1702	4月9日	○	文字			講中+連名	
53	箕面市	下止々呂美 薬師寺	板碑	花崗岩	元禄16	1703	1月14日	○	文字			講中	
54	泉佐野市	中大木 中大木墓地	自然石板碑型	砂岩	宝永5	1708	12月18日	○					
55	大阪市	天王寺区 四天王寺庚申堂	位牌型	花崗岩	宝永6	1709	4月吉日	△	像			連名	※2
56	池田市	尊鉢 釈迦院	板碑	花崗岩	正徳1	1711	7月23日		文字				
57	阪南市	和泉鳥取 庚申堂	駒型	砂岩	正徳1	1711	3月吉日		像	○	○		
58	箕面市	粟生外院 願生寺墓地	自然石板碑型	安山岩	享保1	1716	7月吉祥日	△	文字				
59	豊能町	川尻殿方	自然石板碑型	花崗岩	享保7	1722	10月8日	○	文字			施主+連名	
60	豊中市	桜町 地蔵院	自然石板碑型	花崗岩	享保7	1722	11月吉日		文字				
61	柏原市	高井田 高井寺	舟形光背型	砂岩	享保17	1732	7月4日		像			願主	
62	岬町	小島 本願寺	舟形光背	砂岩	寛保3	1743	12月□日		像			なし	
63	阪南市	鳥取中 潮音寺	自然石板碑型	砂岩	宝暦4	1754	2月16日		像				
64	箕面市	粟生外院 帝釈寺	自然石板碑型	安山岩	宝暦5	1755	冬庚申日	○	文字				
65	大阪市	天王寺区 四天王寺庚申堂	板碑型	砂岩	宝暦6	1756	吉日		像			連名	現在不明
66	泉佐野市	土丸 極楽寺	角柱	砂岩	安永4	1775	閏12月17日	○	文字				
67	貝塚市	蕎原 常福寺	方柱形	砂岩	安永4	1775	閏12月17日	○	像				
68	大阪市	天王寺区 四天王寺庚申堂	方柱形	花崗岩	天明3	1783	9月吉日			○			百度石※2
69	阪南市	下出 大願寺	火炎光背型	砂岩	文政6	1823	初夏吉日	△	像				
70	高槻市	原 八阪神社	自然石板碑型	砂岩	天保3	1832	12月日					講中	
71	岸和田市	内畑町西堂 大日寺蓮華院	自然石板碑型	砂岩	弘化3	1846	12月		文字				
72	熊取町	七山	石柱型		弘化3	1846			文字				
73	岸和田市	稲谷	石祠型	砂岩	明治11	1878	9月		像				
74	大阪市	天王寺区 四天王寺庚申堂	自然石碑	安山岩	明治42	1909	6月27日					発起者	※2
75	大阪市	天王寺区 四天王寺庚申堂	宝篋印塔	花崗岩	大正11	1922							※2
76	大阪市	天王寺区 四天王寺庚申堂		花崗岩	大正12	1923	12月						※2
77	大阪市	天王寺区 四天王寺庚申堂	(転法輪石)	花崗岩	昭和7	1932	12月吉祥日						※2
78	大阪市	天王寺区 四天王寺庚申堂		花崗岩	昭和8	1933	10月吉日						※2
79	大阪市	天王寺区 四天王寺庚申堂		緑泥片岩	昭和8	1933	—			○			※2
80	大阪市	天王寺区 四天王寺庚申堂		花崗岩	昭和15	1940	5月						※2
81	大阪市	天王寺区 四天王寺庚申堂	角柱	花崗岩	平成2	1990	2月吉日		文字				
82	茨木市	清水 朝日橋	自然石板碑型	花崗岩	—				文字				
83	交野市	星田 星田神社	自然石板碑型	砂岩	—								
84	大東市	中垣内 鳳字寺	笠付方柱	花崗岩	—					○	○		
85	阪南市	下出 大願寺	舟形光背型	砂岩	—				像				
86	岸和田市	流木 極楽寺	駒型	砂岩	—								
87	河南町	持尾 磐船神社	角柱	花崗岩			1月14日						
88	貝塚市	地蔵堂 正福寺	舟形光背型	砂岩	—				像	○			

資料No.	市町村	所在地	形態※1	材質	紀年銘	西暦	月日	庚申日※4	青面金剛	三猿	二鶏	施主名称	備考
89	貝塚市	橋本 安楽寺墓地		砂岩	—								
90	和泉市	大庭 鑁登池	舟形光背型	砂岩	—				像	○	○		
91	泉南市	六尾	自然石板碑型	砂岩	—								
92	貝塚市	畠中 長楽寺	笠付		—				像				
93	熊取町	成合	宝篋印塔		—				像				

※1　奥村2010の記載を原則とするが、現認できた資料などで、一部追記や変更している。

※2　大阪市指定文化財。

※3　紀年銘が確認できないが、奥村は天正5年頃としており、本表もそれに従った。

※4　庚申日の「○」は庚申の日。「△」は「吉日」等で、当月に庚申日があるもの。

図2　大阪府内庚申塔分布図　正保期以前　　　　　図3　大阪府内庚申塔分布図　慶安期以降

図2・3凡例　★：緑泥片岩、●：砂岩、◆：花崗岩、▲：安山岩

（本図は市町村単位の分布に主点をおいた概略図であり、庚申塔の正確な位置を示すものではない。国土地理院の白地図を加工して作成）

図4　大阪府内所在庚申塔の造立数の推移（10年毎、1571〜1800年）

一方、造立日についてみると、「庚申日」との銘がある資料が二基（No.36・64）あるほか、上記の藤澤が指摘した大阪市東小橋墓地所在の寛永六年（一六二九）資料（図1―3、No.20）をはじめ、同年の阪南市和泉鳥取庚申堂（No.22）など、二三基が「アタリ日」と呼ばれる庚申の日の造立である。二基は、前述した四天王寺と堺市大福院の一六世紀前半の板碑で、共に関東から搬入されたものと想定されている。

日付が明確な資料は四四基であることから、五七％の庚申塔がアタリ日に造立されている。さらに、「○月吉日」「○月吉祥日」との記載で、「○月」に庚申の日がある場合もアタリ日である可能性が高いとされており、これを加えると、五三基中の三四基（約六四％）がアタリ日に造立されていることとなる。

なお、同じ年月日を有する資料は、天正一九年（一五九一）一二月二八日、寛永六年（一六二九）八月八日、寛文一二年（一六七二）一二月十九日、安永四（一七七五）閏一二月一七日の四組あり、これらはいずれも庚申の日に当たっている。

江戸やその周辺地域においては、庚申塔の造立が庚申日に行われている例が五割以上とのことであるが、府内においても六割程度の造立が庚申日となっている。また、江戸では「吉日」などとの記載が主流となるのは、一八世紀前半以降との

ことであるが、府内では一七世紀後半以降に増加するようで、若干の差が見られた。

（3）使用石材の様相

江戸時代以前の資料に採用されている石材は、緑泥片岩、安山岩、花崗岩、砂岩である（表2）。このうち緑泥片岩の二基は、前述した四天王寺と堺市大福院の一六世紀前半の板碑で、共に関東から搬入されたものと想定されている。砂岩が最も多い四〇基、次いで花崗岩が二二基、緑泥片岩三基、安山岩二基である。正保期と慶安期以降の二時期に分けて、状況を確認してみたい。正保期以前に限ると、二八基中砂岩二三基、花崗岩三基、緑泥片岩二基という状況である。慶安期以降では、砂岩が一八基、花崗岩が一九基で、花崗岩の採用が急増している。

地域別にみると（図2・3）、泉州地域では正保期以前も慶安期以降もほとんどが砂岩製である。一方、慶安期以降にのみ造立が見られる北摂地域では、花崗岩が採用されている。泉州地域は、和泉砂岩の産地であり、北摂地域は、花崗岩の産地である六甲山に近接していることから、庚申信仰

表2　大阪府内所在庚申塔の使用石材状況

	正保期以前 (〜1648)		慶安以降 (1649〜1868)		合計	
砂岩	23 基	82%	18 基	45%	41 基	60%
花崗岩	3 基	11%	19 基	48%	22 基	32%
安山岩	0 基	0%	2 基	5%	2 基	3%
緑泥片岩	2 基	7%	1 基	3%	3 基	4%
計	28 基	100%	40 基	100%	68 基	100%

の拡がりが花崗岩製資料の占める割合を高くしたのではないかと考えられる。

（4）主尊など

①主尊

主尊については、阿弥陀三尊、阿弥陀如来、地蔵菩薩などが見られるが、ここでは江戸時代の庚申塔の特徴のひとつである青面金剛について、簡単に様相を見てみたい。

「青面金剛」が主尊となるのは、東京都内では概ね一七世紀第3四半期以降のようである。[11]府内の状況を整理してみると、文字として刻まれている資料は一五基、像が彫られている資料が一四基である。最古の資料は、熊取町大久保墓地所在の文禄五年（一五九六）銘（図5）のもので、奥村によれば、この資料は全国的にも最も古い資料のうちのひとつではないかとのことである。この資料以外は、いずれも一七世紀

図5　熊取町　大久保墓地
　　　文禄5年銘

図6　四天王寺庚申堂
　　　寛文10年銘

図7　阪南市潮音寺
　　　寛文12年銘　三猿二鶏

後半以降のものであり、都内の傾向と同じ様相である。なお、青面金剛が主尊となったのは、四天王寺の努力によるものとされている。[12]

②三猿

一覧表記載の約九〇基の資料のうち、三猿が刻まれる資料は一九基ある。室町から江戸時代の紀年銘を有する資料は七〇基あり、そのうち三猿が刻まれる資料は一五基である。年代としては、四天王寺所在の寛文一〇年（一六七〇）銘（図6）が最も古く、天明三年（一七八三）の同じ四天王寺所在資料が最新で、その期間は約一〇〇年である。

分布をみると、一九基のうち四天王寺所在資料が一二基、大東市が一基、残る六基は和泉市以南の泉州地域に所在している一方、北摂地域に所在する資料には確認されていない。

このように、三猿を刻むという行為は、寛文期以降に四天王寺から泉州地方へのみ拡散しているようで、なぜか府内北

部地域には見られない。

③二鶏

二鶏が刻まれる資料は、七基のみである。全てが三猿とセットで、四天王寺所在三基、阪南市二基、和泉市と大東市所在がそれぞれ一基ずつである。

造立期間は、寛文一二年（一六七二）銘の阪南市潮音寺に所在する資料（図7・8）が最新資料で、その期間は約四〇年となっており、その普及は三猿以上に限定的であったと言えよう。

④施主

石神が江戸の資料で分析を行った⑬「施主名称」について、府内の資料に当てはめて様相を確認する。ただし、資料数が江戸の一一二五基に対して、本稿での資料はわずか五四基、約五％なので、単純に比較するには問題もあるかもしれないことを付記しておく。

石神の分類に基づき、表3のとおり、「その他」を含め十種に分類してみた。

「講」や「結衆」などの集団を意味する名称が刻まれない個人名のみの資料が最も多く、半数以上の三三基であった。この個人名のみの資料は、江戸においても三八％を占め、最も多数となっている。次いで、「結衆」、「講中」と続く。「結衆」は十三％の七基あったが、江戸では四％である。

石神が指摘しているように「結衆」は中世的な様相があるとのことであり、対象資料が近世主体である江戸と中世資料が三分の一を占める大阪府内との差によるものと想定される。「結衆」や「講」といった集団名称は、庚申塔の造立が始まる一六世紀第4四半期から見られ、明確化された集団の形成と造立とが関係しているものと想定される。

なお、江戸で一・八％の造立がある「道行」と刻まれた資料は府内では確認されていない。

三　庚申塔造立の画期と四天王寺における庚申信仰の動向

以上、大阪府内の庚申塔について、分布や年代など、その様相を概観してみた。ここでは、造立数の推移の項で触れた第三波の発生の要因（画期）について、考えてみることとする。

表3　大阪府内及び江戸所在庚申塔の施主名称の種類別状況

施主名称	造立数（基）	率（%）	江戸比率（%）
連名	31	57	38
結衆／結衆＋連名	7	13	4
願主／願主＋連名	4	7	5.7
講中／講中＋連名	3	6	26
講衆／講衆＋連名	2	4	0.8
施主／施主＋連名	1	2	10
同行／同行＋連名	1	2	7.3
惣村講中	1	2	0.5
道行／道行＋連名	0	0	1.8
その他	4	7	6
計	54	100	100

降に、この寛文頃の前後の様相を整理してみると、この時期以た。この寛文頃から貞享頃とし造立数の推移で触れた「第三波」は寛文頃から貞享頃とし

・青面金剛が本尊として着し、有像の資料も出現する。

・浮き彫りの三猿、二鶏が刻まれる。

・泉州や河内地域だけでなく、府北部の北摂地域においても造立される。

・砂岩主体であった使用石材は花崗岩が多くなり、一部では安山岩が採用されている。

このように、第三波を機として、造立数が増加しているだけでなく、分布の拡大や石材の多様化などの遷移が看取できる。この遷移については、四天王寺における庚申信仰の動向が関係しているのではないかと推察した。

各地域で庚申を勧請して、庚申堂を建設するには四天王寺の許可を得る必要があったとされており、府内の庚申信仰に関する民俗調査においても、多くの地域で同寺の庚申堂との関係が存在していたことが報告されている。

そのひとつに、阪南市和泉鳥取庚申堂の例がある。この堂には、延宝七年（一六七九）の同寺からの赦免状が残されている。[15]この堂は、来迎寺という寺院で、元禄年間の寺社帳には慶長一〇年（一六〇五）の開基とある。境内には、寛永六年（一六二九）銘の資料（No.22）などが所在することから、

四天王寺の許可が下りた延宝七年以前、少なくとも一七世紀前半頃には庚申信仰が存在していたと推察される。

また、四天王寺庚申堂では、中世から現代まで、約二〇基の庚申塔が知られている。このうち中世のものは、関東からの搬入品とされる「永正十一年」銘の板碑一基のみで、これ以外は江戸時代以降の造立である。江戸時代の最古の資料は、「寛文十年（一六七〇）」銘のもので、「武州江戸住人」「願主」との銘文があることから、上述の三輪が記しているように、この江戸の人により造立されたものである。さらに、四天王寺ではこの寛文一〇年以降、一三年まで四年連続して造立がなされており、信仰が一気に高まった可能性が示唆される。

つまり、四天王寺では、寛文一〇年（一六七〇）を境に庚申信仰が高揚し、それまで府内の各地域で独自に行われていた信仰にも何らかの影響を与え、同寺が勧請に関与し、堂塔の建設に際しては赦免状を与えるという体制が整えられたのではないかと思われる。なお、この高揚には江戸住人の働きかけがあった可能性も想定される。

四 尖頭舟形の庚申塔

前項では、府内庚申塔の画期について、四天王寺の動向や江戸住人の関与などについて、私見を述べた。府内の庚申塔

で、現認や既往の論考の図版などで、形態を確認できた資料のうち、この江戸との関係について、庚申塔の形態からも伺うことができる資料—江戸やその周辺で普及している形態の資料を二基確認したので、参考として紹介しておきたい。

この形態は、尖頭舟形を呈し、正面上部に逆U字形の彫り窪めを有しており、石神が庚申塔の形態分類でB—1a類としているもので、墓標では「尖頭舟形墓標[17]」、「尖頂舟形墓石[18]」と呼称されている。尖頭舟形の江戸における庚申塔の初見は元和二年（一六一六）で、現在の都心部では一七世紀後半頃に隆盛し、一八世紀初頭まで造立が見られる。墓標では元和年間の有紀年銘資料が最古とされ、一七世紀前半から一八世紀前半にかけて造立されている。その分布は関東地方を中心に、信州や東北南部、東海地方に及んでいるほか、大阪府内でも泉州地方を中心に散見されている。この泉州所在の尖頭舟形墓標は古いタイプから新しいタイプまで確認されていること、石材が和泉砂岩産と思われることから、江戸や関東地方から製品（ハード）が搬入されたのではなく、形態（情報・ソフト）の移動、すなわち石工の移動が継続的に行われていたことを考古学的に証する事象となっている。

（1）　阪南市潮音寺所在寛文一二年銘　（No.33・図8）

潮音寺は、阪南市鳥取中に所在する浄土宗寺院で、境内の本堂脇には二基の庚申塔が所在し、このうちの一基が本資料である。

石材は砂岩で、産出する頭部は斜辺が外側に膨らみ、丸味を帯びている。尖頭舟形墓標では、この斜辺が丸味を帯びている形態は、静岡県沼津市などで確認されている。法量は、総高九九cm、最下部の幅四四cm、同厚さが三一cmである。彫り窪めは三段で、正面中央には、

「・・・」寛文十二天／「・・・」／（ウーン）南無青面金剛大士／「・・・」

との銘文が見られる。

また、上部左右には日輪、月輪が、下部には浮彫の三猿と二鶏が刻まれている。上述したように、下部には二鶏が刻まれた府内

図8　阪南市　潮音寺　寛文12年銘

最古の資料である。

（2）　熊取町小垣内墓地所在

寛文一二年（一六七二）銘（No.35・図9）

図9　熊取町　小垣内墓地　寛文12年銘

小垣内墓地は、熊取町のほぼ中央部に位置し、近世期の小垣内村の共同墓地である。

資料は、墓地内の無縁墓群中に所在しているが、以前は同墓地に隣接している曹洞宗寺院の正法寺に所在した可能性がある。総高七五㎝、幅三三㎝を測る。砂岩製で、下部の表面は剥落している。正面の彫り窪めは一段で、

「□文十二年／□□庚申供養□□二世（以下欠）／［…］

十四／十二月十九□」

との銘文があり、最下部には連弁が陰刻されている。前述の阪南市庚申堂資料と同じ年の造立である。

江戸や関東地方において、本資料と同じ形状の彫り窪めを有する江戸や関東地方の尖頭舟形墓標は、概ね一七世紀後半から一八世紀前半にかけて造立されており、この時期の流行型式が泉州地域にもたらされたものと思われる。[24]

上述したように、この銘文に見える「寛文十二年十二月十九日」は庚申の日に当たり、同年の最後の庚申日である「終庚申」の日に合わせて造立されたようである。本資料と同年月日の銘を有する庚申塔が二基ある。一基は、阪南市庚申堂の資料（No.34）で、もう一基は四天王寺庚申堂の資料（No.36）である。同年同日に三基の資料が造立されていることについては、留意する必要があろう。

おわりに

以上、たいへん雑駁になってしまったが、大阪府内の庚申塔について、既往の調査データからその様相を再確認した。そのうえで、時代的な画期について、簡単な提起を行った。繰り返しになるが、府内においては、確認されている資料数が少ないことから、庚申塔に関する研究や調査についての研

究は、数える程に留まっている。

今回、奥村の成果を基に、府内のうち南部の泉州地域において現地調査を試みたが、現認できたのは数例に留まった。既に整理された資料も多々あると思われる。

しかし、一方、大阪市では二〇一二年に天王寺区の四天王寺庚申堂に所在する庚申塔二〇基を一群として同市の文化財に指定し、その歴史的な重要性に意義付けを行い、保存や普及啓発事業を行っている。一群とはいえ、近代期の石造物が文化財に指定されていることは、貴重な事例と言える。指定に尽力された大阪市の取り組みに敬意を表したい。また、余計なことではあるが、泉州地域では、庚申塔が比較的まとまって存在しており、江戸時代の民間信仰を知る貴重な資料であることから、市町の枠を超えた広域で「泉州地域の庚申塔群」として文化財に指定して保存活用を図るような施策を講じられたいと願う。

註

1　石神裕之が庚申塔の型式学的分析で扱った現在の東京区部に存在する資料は、約一六〇〇基である（石神裕之『近世庚申塔の考古学』二〇一三年）。

2　三輪善之助「大阪天王寺の庚申塔」『考古学』第四号　一九三六年、藤澤一夫「大阪の庚申塔」『庚申塔資料』『考

古学』第七巻第四号　一九三六年。

3　大阪市教育委員会より情報提供を受ける。

4　大越勝秋「和泉南部の庚申信仰～庚申講及び堂塔の分布～」『日本民俗会報』第十四号　一九六〇年。

5　奥村隆彦「大阪の庚申」『沢田四郎作博士記念文集』一九七二年。

6　奥村隆彦「大阪の庚申拾遺」『近畿民俗』五八号　一九七三年。

7　奥村隆彦『十三仏信仰と大阪の庚申信仰』二〇一〇年

8　窪徳忠『新訂庚申信仰の研究』一九九六年。

9　年や日の干支については、国立天文台「日本の暦日データベース」、「三正綜覧」などより確認した。

10　嘉津山清「庚申の当たり日について～暦から見た庚申塔造立のお日柄～」『歴史考古学』第五〇号　二〇〇一年。

11　石神裕之『近世庚申塔の考古学』二〇一三年。

12　註7に同じ。

13　石神裕之「近世庚申塔にみる施主名称の史的変遷」『日本宗教文化研究』第七号　二〇〇〇年。

14　小花波平六「庚申のまつり方の地方別様相」『庚申信仰』（民衆宗教史叢書第十七巻）一九八八年。

15　東鳥取村役場『東鳥取村誌』一九五八年。

16 石神裕之「近世庚申塔にみる流行型式の普及〜江戸周辺における物質文化交流の復元への試み〜」『歴史地理学』第四四巻 第四号 二〇〇二年。

17 坂詰秀一「中山法華経寺の墓塔・墓標」『中山法華経寺誌』 一九八一年。

18 池上悟『近世墓石論攷』二〇二一年ほか。

19 註11ほか。

20 註18に同じ。

21 註18に同じ。

22 三好義三「泉州地域の「関東系板碑形墓標」『墓からみた近世社会』二〇二一年。

23 沼津市教育委員会『上香貫霊山寺の近世墓 (沼津市史編さん調査報告書 第十四集)』二〇〇二年。

24 磯野治司「武蔵国における近世墓標の出現と系譜」『考古学論究』十八号 立正大学考古学会二〇一六年。

【その他の参考文献】

・天岸正男・奥村隆彦『大阪金石志〜石造美術』一九七三年。

・窪徳忠『庚申信仰の研究 (下)』一九八〇年。

・東鳥取村役場『東鳥取村誌』一九五八年。

《謝辞――先生への感謝》

小生は、立正大学で考古学専攻生として、約三〇人の同級生と共に、坂詰先生のご教授、ご指導を受けた。小生は、「近世墓標」をテーマに卒業論文に取り組んだが、当時、専攻生の多くは、縄文、弥生、古墳時代をテーマに選んでおり、近世を対象にしたのは、小生のほかに一人のみであった。その一人がテーマとしていたのが江戸の庚申塔であった。小生たちは「少数派」であったため、二人で度々意見交換をして卒論に取り組んだ。坂詰先生からは、小生たち二人に、「近世墓標も庚申塔もどこにでも存在し、誰でもが扱うことのできる資料であるけれども、これらを調査研究することは、地域の歴史や信仰などを考えるうえで、たいへん重要なので、しっかりと取り組んでください。」とのご教示を受け、たいへん励みになったのを記憶している。さらに、小生は「近世墓標をテーマにした研究をライフワークにしてください。」とのお言葉をいただいた。今から、約四〇年前のことである。その後も、先生には研究に対する様々な機会を頂戴し、この度も米寿のお祝いの貴重な紙面に拙文を寄稿させていただくことができた。僭越ではあるが、本稿を以て、この間の先生のご指導に感謝を表すとともに、今後のご活躍を祈念することとしたい。

堀川学派の墓碑について（一）

―伊藤仁斎・東涯・梅宇、緒方宗哲―

吉田博嗣

はじめに

伊藤仁斎（一六二七～一七〇五）は江戸時代前期に活躍した古学派を代表する儒者で京都堀川に私塾「古義堂」を主宰した人物である。その学問は「古義学」と呼ばれるほか、開塾した場所にちなんで「堀川学」などと表される。また、古義堂出身者やその学統にあることを「堀川学派」とも称する。仁斎の墓を含む伊藤家の墓所は京都嵯峨野に所在する通称「二尊院」にある。現在は天台宗に属する当寺院の正式名称は「小倉山二尊教院華臺寺」であり、二尊院と称するのは「釈迦如来」と「阿弥陀如来」を祀ってあることが理由である。二尊院の創建は承和年間のこととされ、嵯峨天皇の勅願寺として慈覚大師による開基と伝わる。明治維新までは鷹司家や二条家、「黒戸四ヶ院」の一つでもあった二尊院境内には、鷹司家や二条家、

三条家などの公家のほか、京都を代表する豪商・角倉了以の一族の墓などがある。

筆者は近年、旧豊後国（大分県）出身の先哲墓所を中心に調査を行ってきた。「豊後の三賢」と呼ばれる一人で哲学者の三浦梅園（一七八九没）や天文学者として著名な麻田剛立（一七九九没）などの調査において、墓碑に見られる篆額や墓碑文などの配置構成等は、伊藤仁斎及び古義堂の歴代堂主や堀川学派の儒者・儒医らが儒教儀礼の影響を受けて造立した墓碑の特徴と類似することに着目した[1]。梅園が師事した綾部綱斎や藤田敬所は古義堂出身の儒者であり、また綱斎は剛立の実父であるなど、堀川学派は学統でつながる同系譜かとなったことから、それらの墓碑は堀川学派との関係性が明らかとなったことから、それらの墓碑は堀川学派との関係性が明らかとなったことを示した。その後、大分県内に所在する類似の墓碑について調査を行い、現在まとめの作業を行っている。

本稿においては仁斎の墓碑が初例と考えられる特徴的な墓碑について「堀川式墓碑」と仮称して稿を進める。

現在も仁斎やその長子である東涯の主な門人を中心に調査を実施しており、全国一〇都府県（岩手県・東京都・三重県・福井県・京都府・大阪府・和歌山県・広島県・福岡県・大分県）において五〇基を超える堀川式墓碑を実査した。

その事例のほとんどが古義堂出身や堀川学派に関係する人物であるが、中には前者との関係性が不明な事例も数基含まれており今後の検討課題である。

以下、堀川式墓碑とはどのような特徴を有し、いかなる人物によって継承されてきたのか伊藤家を中心に報告していきたい。

一　二尊院の伊藤家墓所と堀川式墓碑

伊藤家は仁斎の祖父の時代に堺から京都に転住した上層町衆の家柄で、仁斎の父は長勝（号は了室）、母は里村氏の出身で那倍と称した。里村家は連歌師の名家であり、那倍の母が角倉了以の一族だったことが縁となって、後に二尊院が伊藤家の菩提寺になったとされている。(2)

伊藤家墓所は二尊院境内の北端、西側斜面に東面して形成される。墓所中央の一段高い場所に仁斎の父母の墓がある。その右手には仁斎、左手には古義堂二代堂主・東涯の墓が石垣や石欄で囲われた墓として独立した区画を設けている（写真1）。

現在の墓所は仁斎の母の墓を造立したことに始まり、現代まで伊藤家に由縁する三五基の墓が継続して造られている。南北に連なる墓群の中央には仁斎の父母や東涯の妻・加藤氏、夭折した子らの墓があり、中央から北側には仁斎やその妻で緒方氏、後妻の瀬崎氏のほか、仁斎の第三子・介亭など仁斎家に近い人物が葬られる。また、中央から南側には東涯やその嗣子の東所夫妻とその子息らの墓がある（図1）。

その内、仁斎と東涯の墓は石垣と石欄で囲まれる墓所として際立っているが、正面手前に据えた墓碑の形式や規模、その背面に「墳」が形成されるなど両者の墓の構造や規格など

写真1　伊藤家墓所（二尊院）　手前は伊藤東涯墓

図1　伊藤家・尾形（緒方）家略系図

は概ね同じ構想のもとで造営されたと考えられる（3）（図2）。また、墓碑の形状が尖頭型圭首（せんとうがたけいしゅ）を採用している点や碑身の石材が砂岩であることなどが共通する。

堀川式墓碑については、墓碑正面の上部に篆額を設えて篆書体で墓銘を刻み（5）、篆額直下の右から碑文を刻むなど、「篆額」と「墓碑文」の配置構成は碑文の長短にその特徴を見ることができる。なお、墓碑文の展開は碑文の長短によりその特徴により墓碑正面のみで完結するものや四面全てに及ぶものまである。

以上の特徴を持つ墓碑は二尊院内において古義堂の堂主五名、仁斎の妻二名、東涯の妻、仁斎第三子の計九基が現存する。これらの墓碑の大きさ（高さ）を比較すると、仁斎と東涯は一二三㎝（四尺程度）で、三代堂主の東所は一一九㎝とほぼ同規模であるほかは八七〜九八㎝とその規模は小さくなる。

墓碑の遺存状況は、二尊院の例に限らず堀川式墓碑の石材は砂岩であることが多いため、亀裂や表面の劣化が進行し碑文の解読が困難なものもある。

近世儒者の墓における「墓碑文」の採用については、儒教儀礼の研究のために多くの儒者が参考にした『家礼』の影響であるとされており、堀川学派だけに限ったことではない。幕府儒官の林家などでも多用されているが、同じ朱子学系の崎門派は墓碑に履歴を刻まないことが特徴であるとされている。（6）

また、仁斎や東涯の墓碑の背面にある「墳」の造成については、『礼記』（らいき）檀弓篇（だんきゅうへん）に伝わる「馬鬣封」（ばりょうほう）（7）という孔子が構想した墳形のひとつであると考えられている。詳しくは仁斎の項で後述する。

二 伊藤仁斎・東涯・梅宇、緒方宗哲の墓碑

①伊藤仁斎（寛永四〈一六二七〉〜宝永二〈一七〇五〉年）

仁斎の墓碑は尖頭型圭首を呈しており、肩部から頭頂部にかけてのラインは直線的ではなく、むくり屋根の形状に似てわずかに湾曲するさまは鵜飼石斎（うかいせきさい）や中村惕齋（なかむらてきさい）の墓碑に近い感がある。（8）（図2上）また頭頂部には稜が入るが明瞭ではない。

墓碑の正面上部には一段刳りくぼめた篆額が作り出されており、右から縦に2字ずつ篆書体で「古学先生伊藤君碣」と題して陰刻される。さらに、篆額の直下に右から履歴が刻まれ、墓碑の右面（正面向かって左側）へと展開して完結する。（9）

右面の末尾には、

宝永三年丙戌三月十二日當小祥日　北村可昌謹譔

孝子長胤　建

と刻まれ、墓碑は仁斎死去の翌年に造立されたと考えられる。

撰者の北村可昌（号は篤所）は仁斎の門人で、可昌の墓（金戒光明寺）もまた堀川式墓碑である。また建立者は長胤とあり、東涯によって造立されたことが判る。

墓碑の背面にある「墳」は墳土の多くが流失し、原状は三〇～四〇㎝程度の高まりが確認できるのみである。「先府君古学先生行状」には「葬于小倉山二尊院先塋之側、墳高四尺、以擬馬鬣云」と記され、本来は墓碑と同じ四尺の高さとなる「馬鬣封」の形状を呈した「墳」があったと考えられる。そのほか、墓碑と墳の周囲に自然石が一面に敷き詰められている点も特徴的である。

形状　尖頭型圭首

碑身　高さ一二三×幅（闊）四五・五×奥行二二・五㎝

台石　一段目は方趺で二段積　一段目の高さ二二㎝

石材　碑身は砂岩、台石は花崗岩

墳　僅かに残存

所在　二尊院（京都市）

②**伊藤東涯**（寛文一〇〈一六七〇〉～元文元〈一七三六〉年）

東涯の墓碑は尖頭型圭首を呈しており、肩部から頭頂部にかけてのラインは仁斎の例と似るが、頭頂部の稜は仁斎のそれより明瞭である（図2下）。

墓碑の正面上部には仁斎と同様に一段彫りくぼめた篆額が作り出されており、右から篆書体で墓銘「紹述先生碣銘」と題して陰刻される。また篆額の直下に右から履歴が刻まれ、墓碑の右面、碑陰へと展開する。

碑陰の末尾には、

元文二年歳次丁巳夏六月望日

子善韶建

と刻まれ、墓碑は東涯死去の翌年に造立されたと考えられる。

墓碑文の撰者は内大臣の藤原常雅、篆題は権中納言の藤原俊将、書者は右中将の藤原隆英である（『紹述先生文集』）。建立者の善韶は東涯の第三子で古義堂三代堂主の東所である。「墳」については遺存状態も含めて仁斎の状況と殆ど変わりない。

形状　尖頭型圭首

碑身　高さ一二三×幅（闊）四六×奥行二一㎝

台石　一段目は方趺で二段積　一段目の高さ二二㎝

石材　碑身は砂岩、台石は花崗岩

墳　僅かに残存

所在　二尊院（京都市）

図2　伊藤仁斎墓（上）・伊藤東涯墓（下）墓所図（平面図は松原 2012 より転載）

写真2　伊藤仁斎墓〔右〕・伊藤東涯墓〔左〕

なお、仁斎や東涯の墓については、これまでも松原典明や吾妻重二により詳述されている。[12]

③　伊藤梅宇（天和三〈一六八三〉～延享二〈一七四五〉年）

梅宇は仁斎の第二子で福山藩儒として仕え、その子息は代々藩儒を務めた。現在、梅宇の墓碑は定福寺にあるが（写真3）、墓地内整理のため台石は無く、造立した当初の様子は分からない。題額には彫りくぼみは無く、区画線もない（写真4）。墓銘は隷書体で「梅宇先生伊藤君碣銘」と題する。『近代先哲碑文集』第一三集には「梅宇先生伊藤君碣銘」として載る。撰者は古義堂出身の奥田士亨である。墓碑文は正面から右面に刻まれ、碑文は全体的に細字で彫りも浅い。

二尊院の堀川式墓碑は全て砂岩であったが梅宇の墓碑は花崗岩を採用する。伊藤家の中では仁斎の第五子で和歌山藩儒の伊藤蘭嵎の墓碑も花崗岩である（和歌山市法蓮寺）。

形状　尖頭型圭首
碑身　高さ九五・五×幅（闊）四七×奥行二一・五㎝
台石　現存しない
石材　碑身は花崗岩
墳　　不詳
所在　定福寺（広島県福山市）

【墓銘「梅宇先生碣銘」】

古学先生之仲子曰梅宇先生余師東涯先生之次（碑表）
也師嘗為小子言仲弟宦于備之福山州之士大夫
多嚮学焉享保己亥韓使来聘有成書記者寄書乞
遺言贈以童子問輩下長老亦屢称先生与韓国李
学士唱酬累幅詞鋒不銍事在正徳年間云余久欽
高義風帆百里時修書耳壬戌余為校書入京先生
帰省北堂在都連楊余一月矣先生為人魁梧健談
寛厚接人文淵韓欧詩原李杜常愛陸務観集講習
不倦経史自娯鑽研考訂老而弥篤命其斎曰相違
窩其所蓄蓋可知也延享乙丑十月廿八日卒于福
山距生貞享甲子壽六十三弟皆遠在侯国令嗣
輝祖以状索銘於余按状先生瀬崎氏出也姓伊藤
長英諱重蔵字康献私謚也初釈褐于防之徳山亡
幾退居于洛享保戌宦于福山著文集十巻志林
二巻談叢七巻配佐野氏六男一女長輝祖□襲箕（碑右）
裘次長鵬次長富余夭女尚幼葬城西無量山定福
寺銘曰
継志述事　不隊家聲　博約之教　善誘後生
斯伐貞珉　永播徳名　　奥田士亨　謹撰

撰者の奥田士亨（号は三角）は東涯門下である。士亨は仁

写真3　伊藤梅宇墓（定福寺境内）

写真4　伊藤梅宇墓（定福寺）

斎の妻瀬崎氏や仁斎第五子の蘭嵎の墓碑文も撰しているが、自らの故郷・伊勢松阪の地では土亭を始めとする一族の墓に「堀川式墓碑」が採用されている。詳細は別の機会に報告したい。

④ **緒方宗哲**（正保二〈一六四五〉～享保七〈一七二二〉年）

宗哲（号は黙堂）は仁斎の妻、嘉那の兄で仁斎らに師事し、土佐藩儒として仕えた。尾形本家の従兄弟の兄には尾形光琳や乾山の兄弟がいる。本家の菩提寺は興善院とされるが、緒方家は宗哲の墓碑文から妙顕寺であったことが判る。後世、本家の尾形家・緒方家ともに妙顕寺塔頭の泉妙院が菩提寺となっている（写真5）。宗哲の墓碑の形状は円頭型圭首を呈し、伊藤家墓所の事例とは異なるが北村篤所を始めとする堀川学派の墓碑にも多用されている。

篆額は沈線で区画され、右から縦に二字ずつ篆書体で「謙光先生墓銘」と題する（写真6）。また篆額直下の正面右から右面、碑陰へと履歴が刻まれる。墓碑文は『紹述先生文集』巻之十四に「謙光先生碣銘」として収載され、撰文は伊藤長胤（東涯）、建立者は嗣子の維集である。碑身は砂岩で劣化しやすいため、保存のための含浸処理を過去に行っている。

本稿で宗哲の墓碑を取り上げた理由は、仁斎や東涯墓にも痕跡が見られる「墳（馬鬣封）」の存在が宗哲の墓にも想定さ

写真6　緒方宗哲墓（泉妙院）

写真5　尾形家及び緒方家先祖代々墓
（左より宗哲、緒方家、尾形家本家、尾形光琳・乾山墓）

れたからである。墓碑文には「鬣封三尺」と記され、仁斎の「墳高四尺」より小規模である。伊藤家墓所以外で堀川式墓碑と「墳」の組合せが現存する事例は確認されていないが、宗哲墓のように造成後に失われた事例は東涯門下の綾部絅斎（あやべけいさい）（杵築藩儒）墓でも後の資料により「墳（馬鬣封）」の存在を示す事例は増墓碑文や資料により「墳（馬鬣封）」の存在を示す事例は増えると考えられる。

所在　泉妙院（京都市）

墳　　現在なし

石材　碑身は砂岩、台石は花岡岩

台石　一段目は方趺で二段積　一段目の高さ一九・五cm

碑身　高さ九一・五×幅（闊）三六・五×奥行二〇cm

形状　円頭型圭首

【墓銘】「謙光先生墓銘」

先生諱維文字宗哲姓緒方氏出自佐伯
世家于京曽祖考道柏祖考宗柏考宗中
府君諱惟直字八左衛門妣妙中孺人中
村氏有五子先生其長也以正保二年乙
酉八月三日生幼而天賦頴邁人称英器
及長従活所老圃坦庵諸老遊兼学于先　（碑表）

子詞翰並妙才学超倫遂為土佐候所聘
掌文詞学講読事毎候在国間年赴任歴事
三主出入四十余年春待弥□俸秩有加　（碑右）
娶秦氏子男四人女一人皆夭季子維集
享保七年壬寅七月八日病卒于家享年
七十八葬于妙顕寺先塋之側先生平素
謙和不与物忤与人交克有終始誉以木　（碑陰）
鐘自号取其不鳴也既歿也維集請私易
名諸友議曰謙光先生遂託予銘墓遂□
夙従師友　就其規程　壮仕雄藩
宦業有成　謙而益光　木鐘曷鳴
鬣封三尺　爰託其名
享保八年癸卯七月日伊藤長胤謹撰
　　　　　　　　　　孝子維集　建

三　結語にかえて

伊藤仁斎や東涯の墓所造営や馬鬣封とされる墳の造成、また仁斎の墓碑を始めとする堀川式墓碑の規格や墓碑文を刻むなどの実践行為は、『礼記』や『家礼』など儒教儀礼の影響を受けたことが明らかである。しかしながら、墓碑の正面に篆額と墓碑文を組合せた理由は未だ分からず、同様な組合

せを持つ事例として林永喜（一六三八没）の墓碑があるも
の、堀川式墓碑との接点は見当たらない。そうだとすれば考
案したのは仁斎か東涯となるのであるが今後の課題とした
い。

古義堂の歴代堂主から始まったと考えられる堀川式墓碑は
古義堂出身の儒者や儒医によって全国に広がり、仁斎の墓碑
造立から一五〇年以上の間、形式的には大きな変化もなく各
地で造立されている。今後の近世墓研究や近世における儒教・
儒学の受容と儒教葬祭儀礼の実践を考える上でも注目に値す
る事例と考える。

〈付記〉

本稿を作成するにあたっては、羽生田実隆氏、小野惠大氏、
二尊院・泉妙院・定福寺の各寺院の関係者の皆様にご協力を
賜りました。この場をお借りして御礼申し上げます。

末筆となりましたが、坂詰秀一先生の米寿を謹んでお祝い
申し上げます。これまでの学恩に感謝申し上げ、先生の益々
のご健康とご活躍をご祈念申し上げます。

註

1　拙稿の二〇二一、二〇二二を参照。上記論考では綾部
家墓所の所在を「十王墓地」としてきたが「旧正寛寺
墓地」と訂正する。

2　吾妻二〇二二　九頁。

3　松原二〇一二　二六九─二七〇頁、二九六─二九八頁。

4　吾妻二〇二〇　八─一三頁、一三頁には「尖頭型」「円
頭型」の墓碑を例示する。従来の墓標における「駒
形」

5　「櫛形（位牌形）」に相当する。
篆額は篆書体で墓銘を刻む区画のことを指すが、時代
が下がると区画の彫り窪みや区画線さえも無いことが
ある。その場合、墓銘は篆書体で刻むだけとなり、一
部、隷書体の例もある。

6　吾妻二〇二一　一二─一三頁

7　吾妻二〇二二　一〇頁、同二〇二二　一─二、一一─
一二頁。

8　吾妻二〇二二　一〇頁。

9　吾妻二〇二二　一〇頁、同二〇二三　一一─一二頁。

10　吾妻二〇二二　一〇頁、同二〇二三　一一─一二頁。

11　松原二〇一二　二六四─二六六頁。

12　『古学先生文集』には「古学先生伊藤君碣銘」が載る。

13　『紹述先生文集』には「紹述先生伊藤君碣銘」が載る。

前掲（3）と同じ、吾妻二〇二二　九─一二頁。
泉妙院住職のご教示によるもの。

14　吉田二〇二二　一六頁、吾妻二〇二〇　一九—二〇頁、松原二〇一一　二八三—二八五頁。

引用・参考文献
・吾妻重二　二〇一〇「日本における『家礼』の受容—林鵞峰『泣血余滴』、『祭奠私儀』を中心に—」『東アジア文化交渉研究』第三号　関西大学文化交渉学教育研究拠点　二三頁。
・吾妻重二　二〇一七「日本近世における儒教葬祭儀礼—儒者たちの挑戦」『宗教と儀礼の東アジアを交錯する儒教・仏教・道教』勉誠出版、一二九—一三〇頁。
・吾妻重二　二〇一八「荻生祖徠および伊藤東涯・東峯と儒教葬祭儀礼」『東アジア文化交渉研究』一一　関西大学大学院東アジア文化研究科。
・吾妻重二　二〇二〇「日本における『家礼』式儒墓について—東アジア文化交渉の視点から（一）—」『関西大学東西学術研究所紀要』第五三輯　関西大学東西学術研究所。
・吾妻重二　二〇二一「日本における『家礼』式儒墓について—東アジア文化交渉の視点から（二）—」『同右』第五四輯　同右。
・吾妻重二　二〇二二「日本における『家礼』式儒墓について—東アジア文化交渉の視点から（三）—」同右　第五五輯　同右。
・吾妻重二　二〇二三「馬鬣封について—儒式墓の一例」『東アジアの思想・芸術と文化交渉』関西大学東西学術研究所研究叢書第一三号）関西大学東西学術研究所。
・加藤仁平　一九四〇『伊藤仁斎の学問と教育—古義堂即ち堀川塾の教育史的研究—』目黒書店。
・亀山聿三　一九六八『近代先哲碑文集』（第一三集）夢硯堂。
・松原典明　二〇一二『近世大名葬制の考古学的研究』雄山閣。
・吉田博嗣　二〇二一「豊後の三浦梅園と葬制」『墓からみた近世社会』雄山閣。
・吉田博嗣　二〇二二「麻田剛立墓と綾部家の葬制」『郵政考古紀要』第七六号（通巻八五冊）大阪・郵政考古学会。
『古学先生文集』巻首（古義堂蔵）奎文館　享保二年（一七一七）。
『紹述先生文集』碣銘（古義堂蔵）文泉堂　宝暦八～一一年（一七五八～六一）。

岡藩で見られる儒教式墓の年代観

～新資料による再検討～

豊田　徹士

はじめに

豊後国岡領は、九州は大分県の南西部、内陸に位置し、大野川の源流を含む中山間地域にあって、現在は大分県竹田市と豊後大野市の二つの行政界にまたがる領域である。

藩主は中川家、居城は現在竹田市にある岡城で、播州三木を所領としていた中川秀成が豊臣秀吉の命により文禄三年（一五九四）に移封されたことに始まり、石高はおよそ七万石の中規模藩であった。

いわゆる豊臣恩顧の外様大名であるが熊本細川家、鹿児島島津家、佐賀鍋島家などとともに、入国後領地替えに遭っておらず、本国に江戸期を通じて営まれた墓所を有しており近世大名墓研究の好適地となっている。

この岡領には、藩主中川家の墓所が三箇所確認されている。

一つは、城下に近い「碧雲寺」境内にある「岡藩主中川家墓所」であり、初代中川秀成（一五七〇～一六一二）が没したことを契機として整備される墓所には、二代久盛（一五九四～一六五三）、四代久恒（一六四一～一六九五）、五代久通（一六六三～一七一〇）、六代久忠（一六九七～一七四二）、七代久慶（一七〇八～一七四三）、九代久持（一七七六～一七九八）、十一代久教（一八〇〇～一八四〇）と八人の藩主が安んじられており、いずれの墓塔も宝塔もしくは五輪塔形式で設えられた仏式である。

この「おたまや」と通称される墓所には、二代久盛（一五九四～一六五三）、四代久恒（一六四一～一六九五）、五代久通（一六六三～一七一〇）、六代久忠（一六九七～

ここに納められていない藩主のうち、十代久貴（一七八七～一八二四）と十二代久昭（一八二〇～一八八九）の墓は江戸にあったが、近年改葬され境内地内に置かれている。

また、この碧雲寺に墓を作らなかった三代久清（一六一五

〜一六八一）と八代久貞（一七二四〜一七九〇）は、それぞれ本人の意思により菩提寺とは別の場所に墓所を築き埋葬された。

その意思とは、三代久清にあっては、儒法をもって「儒葬」されることであり、八代久貞は、敬愛して止まない「三代久清のような墓所に埋葬されたい」というものであった。

三代久清の墓所は、藩域の北に横たわるくじゅう連山の一角、大船山の中腹にあり、八代久貞の墓所は、藩域の南端、祖母山系から派生した山塊に属す小富士山の山腹にある。

この三代久清、八代久貞の墓塔形式は「全て石製にして、前面に墓碑を置き、その後背に墳＝馬鬣封を置く」という形式で、当地では儒式もしくは儒教式と呼ばれてきた経緯がある[1]。

これらが、儒式、儒教式と呼ばれる由縁は、岡藩で最初にこの墓塔形式を採り入れた三代藩主久清が儒教に傾倒し儒葬されたことにあるが、近年になってこの形式が、林鵞峰が記した『泣血余滴』に現れる「墓の在り方」とも合致していることがわかって、中川久清が儒教の礼を用いて作らせた形式であることがはっきりしてきた[2]。

この墓塔形式は、岡藩において三代久清の時代である十七世紀末に出現してから、いったん作られない時期を経たのち、明治、大正、八代久貞の時代である十八世紀末に再び出現し、昭和、平成と二十世紀末にまで作られ続けるという現象を見せている。

筆者は、この長い存続時期を一期、二期、三期と区分して整理した。

第一期は、寛文九年（一六九九）から享保十五年（一七三〇）までで、定義を三代久清の意思によって儒教式墓が誕生し、三代久清の血族を中心として展開し外周施設までしっかり造作された時期とした。

第二期は、寛政二年（一七九〇）から安政二年（一八五五）までで、定義を八代藩主久貞の意思により儒教式墓が復古され、藩主に近い藩吏により儒教式墓が好んで採用され、一族墓地にも儒教式が現れる時期とした。

第三期については、明治五年（一八七二）から現代までで、定義を馬鬣封が形骸化し、藩吏の枠を越えて農村有力階級までが営むに及んだ時期とした。

筆者は、この三期では儒教式の墓塔形式であるにもかかわらず、墓碑に戒名を刻むものがあったり、神職がこの墓塔形式を採用することがあったりするなど、本来の思想を逸脱した「儒教式」の墓塔が出現したことに着目し、岡藩領域で儒教式墓が一つの墓塔形式として受容されていたことを示した[3]。

ただしこの時期区分については、まだ新資料が発見されている最中であるため、検討の余地があって、一から三の区分

のうち一期の定義を破る事例も発見されている。その事例とは、血族を破る事例として展開された時期の延宝八年（一六八〇）を没年とする藩吏、小河彌右衛門一時の墓塔であるが、確かに没年で考えた墓塔は一期に属すものであるが、岡藩儒教式墓の創始者とも言うべき中川久清より先んじて儒教式の墓塔を作ることに非常なる違和感をもって見ている。

今回新資料として紹介する墓塔も、没年だけでいうと一期に分けられるものであるが、同様の違和感を持つものとして紹介したい。

一　中川助之進三達の墓塔

被葬者である中川助之進三達は、本姓を戸伏、祖先を摂州戸伏村から出た戸伏宗慶とし、元亀三年（一五七二）から中川家太祖清秀に仕えて、中川を名乗ることの許された一族の家督継承者である。

代々老職にあり、四代家督九郎兵衛三種から諱に「三(みつ)」をつけることが多い。

また、他の他姓中川家との関係も深く、九郎兵衛三種は田近中川家、いわゆる平右衛門家と呼ばれる筆頭家老家からの養子であった。

助之進三達は明和三年（一七六六）十一代備後三邦の逝去によって十二代家督となったが、この助之進三達の実父は九代の家督継承者であった主計光伴であり、十代又右衛門正矩は大叔父、先代備後三邦は義兄弟にあたる。(5)

先代備後三邦が逝去した翌年に家督を得た後、すぐに老職となるがこの頃藩政は大火や飢饉に見舞われた大変な時期であり、時の藩主は八代中川久貞であった。

この中川久貞は、先にも述べたが中川久清を敬愛し儒教を復古したその人であり、彼が儒教式の墓を作らせたことが契機となり第二期以降の拡大へと繋がった岡藩の儒教式墓を語る上で欠かせない人物である。

助之進三達の墓は、岡城の南西、友見谷(ゆうけんだに)にある。北に開口した友見谷の東側斜面に平地を造り出し、そこに他家と並び合った状態で戸伏中川家の墓所がある。

墓所は全体的に手狭で墓塔がひしめき合っている状態であるが、三達の墓は、戸伏中川家墓域の最奥に位置し、非溶結凝灰岩の崖を一部掘削して入り込むような形で作られている（図1、写真1）。

前面には、一段基壇の上に小石碑を置き、その背後に一石造りの馬鬣封を置く。

墓碑高は八六㎝、馬鬣封高は六八㎝を計り、墓碑高に対して馬鬣封高が低く作られている（写真2）。

また、傍らには基礎石から抜け倒れた状態で墓誌があった（写真3）。

　一部が大きく欠損しており全てを網羅できないが、内容は以下のとおり判読できる。

戸伏三達字徳達初稱但見□□□
□人族出自藤氏世食邑于□□□
代
先公之勃興于摂陽也来仕参□□
大夫而賜中川氏爵禄相継□□□
也是為主計君諱光伴光伴君□□
田近正矩君奉其祀続其職無幾正矩君卒令
古田氏之男光邦君為嗣養君光邦君卒終
嗣焉君為□□質直好義與聞國政寛猛並□
最有時誉在公之暇学文藝□嗜武技且耽書
善艸天明乙巳正月二十八日以病卒享年四
十八葬于城西光塋之側配武藤氏生三男一
女伯氏之家次尚幼在子女適古田氏寡事
己颯爽竣子旋君使憲録其事於碑陰銘日
所謂故國豈謂喬木赫々宗臣　世々亨福
神之所字　永在斯谷　埜尻邦憲謹誌
孝子　戸伏三周建焉

写真1_助之進三達全景

写真3_墓誌発見状況

写真2_助之進三達近影

この友見谷の墓所は、世譜によれば戸伏中川家代々の墓所と認めることができ、三代目家督である中川加賀が寛永十二年（一六三五）に葬られたのが始めであった。

以来、三達までに九名が家督を継いでいるが、六代と十一代が、大阪、江戸にあるだけで三達を入れた八名がこの友見谷を墓所としている。

そして、この三達より後の代から、雨乞別業山と呼ばれる場所へと墓所が移っている。

その理由を知る資料は存在しないが、最後の埋葬者となった三達の墓が、崖際に寄り、加えてその崖を彫り込むようにして造作されていることから、手狭になったことが理由であると察することができる。

またこの友見谷の墓所では、三達以外の儒教式墓を確認することができず、存在の可能性を期待した雨乞別業山については、すでに墓終いをされた後で確認はできなかった。

この助之進三達の没年は、天明五年乙巳（一七八五）正月二十八日であり、先にも述べたとおり筆者が第二期として区分した時期より前であった。しかも藩主中川久貞の没年より七年早いことから、小河一時の例と同様の違和感を得る。

さらに言うと、小河彌右衛門一時、中川助之進三達両者の墓塔は、一期で見られる独立した墓所に設けられたものではなく、一族墓地の中で一基だけが儒教式という、二期、一九

図1　中川三達墓

世紀になってから見られる特徴と同じである。

加えて、崖を敢えて穿ち建てられている点から、どうして

もそこに建てなければならなかった意思の存在を推量させ、

これにもまた違和感を感じるところだ。

この違和感を、どのように捉えたら良いのか。

考えられるのは、没後に暫くして改葬、造塔された可能性

である。

両者の塋域における有り様は、どうみても二期以降に見ら

れる特徴を有しており、独立した墓所を有す一期の有り様と

は隔世の感がある。

また、藩主の墓所造営に先んじて儒教式墓を採用したこと

も納得がいかない。

これまでも述べてきたが、岡藩における儒教式墓の展開は、

藩主を中心としたものであり、藩主が率先して儒教式を採用

したことで拡がっていったことはこの地域の特徴であり事実

である。

このことは、第三期において農村有力者達が儒教式の墓を

採用した場合と同様で、藩主との関わり、藩主への追慕の念

が採用のきっかけとなっていることからも藩主の造塔以前に

儒教式の墓を建てたことを事実、と捉えることは難しい。

さらに、崖を穿って建てている点については、「後に足さ

れた」という疑念に繋がる。

ただし、小河一時については、家譜に藩主久清の命で馬蠲

封を置き、さらに四公子が会葬に訪れたとの記述もあること

から、断定には慎重にならざるを得ないが、中川助之進三達

の墓の出現により、小河彌右衛門一時の墓も没後一定時間を

経た後に造塔されたと見るのが妥当だとの考えが深くなっ

た。

まとめ

以上のような類例とそれに対する所見を踏まえて時期区分

を見直すと表1のようになる。

第一期

第一期は、寛文九年（一六六九）から享保一五年（一七三〇）

までで、定義を三代久清の意思によって岡藩の儒教式墓が誕

生し、三代久清の血族姻族を中心として展開され独立した塋

域に建てられた時期。

第二期

第二期については、寛政二年（一七九〇）から明治五年

（一八七二）までとし、定義を八代藩主久貞の意思により儒

教式墓が復古され、藩主に近い藩吏から儒教式墓を好んで採

用し、一族墓地にも儒教式が出現する時期。

第三期

そして第三期は、明治二五年（一八九二）から現代までで定義として、家礼に囚われない形骸化した儒教式墓が生まれ、一つの墓塔形式として成立して、藩吏の枠を越え農村有力階級までが営むに及んだ時期とした。

また、時期区分から溢れる類例の小河一時の儒教式墓は、幕末から明治五年までの間に建てられた可能性が高いとし、中川助之進三達の儒教式墓についても、息子の中川織部三周により藩主久貞の没後に建てられた、とすることで矛盾が解消できると結論づけたい。

以上、雑駁ではあるが、新資料である中川助之進三達の儒教式墓とその存在の時期区分の変更を述べてきたが、造塔時期を没年だけに頼ると、その時期の社会的な構造やその変化の結果に馴染まないことがあることが良くわかった。

ただそうすることで、文献資料がなければ正しい造塔時期が永遠にわからないという問題が生じることも否めず、今後も順調に増えている類例を丁寧に観察して、これらの問題に取り組んでいきたいと考えている。

なお、類例が増えていると述べたが、それは第二期に属す類例ばかりである。これには、天明四年（一七八四）に御匕医（おさじい）として招聘された儒学者、唐橋世斉が著した「墳墓ノ制」が影響しているとも言え、墳墓の制にある馬鬣封についての明確な記述が、この時期の急激な増加を下支えした可能性もある。(7)

そして第二期での爆発的な増加は、後の第三期で見られる儒教式墓の形骸化の温床となり、格式にこだわる旧岡藩領独特の雰囲気の種にもなった。

表1　岡藩儒教式墓一覧

時期	埋葬者	属性	没年	
			和暦	西暦
第一期	中川井津墓	藩主三女	寛文9年	1669
	稲生六子墓	藩主側室	寛文10年	1670
	中川久矩墓	藩主六男	延宝3年	1675
	中川久清墓	三代藩主	天和元年	1681
	中川久豊墓	公族老職	宝永3年	1706
	中川久虎墓	公族老職	享保15年	1730
第二期	中川久貞墓	八代藩主	寛政2年	1790
	中川久落飾碑	藩主正室	寛政4年	1792
	井上並古墓	一代老職	寛政10年	1798
	唐橋世済墓	御匕医	寛政12年	1800
	中川三達	老職	天明5年	1785
	二宮安健	御匕医	文化3年	1806
	中川久照	公族老職	文化8年	1811
	二宮安興	安信子	文政10年	1827
	井上並増墓	一代老職	天保2年	1832
	二宮安信	御匕医	天保7年	1836
	中川睦翁墓	不明	弘化2年	1845
	角田九華	藩校教師	安政2年	1855
	小河一時墓	小姓頭	延宝8年	1680
	小河一順	近習物頭	明治5年	1872
第三期	加藤種磨	在方神主	明治25年	1892
	加藤長慶	在方神主	明治31年	1900
	田近陽一郎	国学者	明治34年	1901
	小河一順妻瑠琪	小河一敏長女	明治41年	1908
	田近久爾子	陽一郎妻	大正2年	1913
	衛藤道考	在方医師	大正2年	1913
	田近岩彦	南画家	大正11年	1922
	田近マツえ	岩彦妻	昭和6年	1931
	M家墓所	大庄屋家	明治～平成	

岡藩の儒教式墓は、文献史学、考古学においても貴重な資料であるが、現代にも通じる地域の「気質」を物語る社会的にも貴重な文化財である、これからも大切にしていかなければならない。

最後に、本稿を記すにあたり、調査にご協力をいただいた竹田市教育委員会工藤心平氏に深く感謝いたします。

また、平素よりご指導、ご教示賜りました坂詰秀一先生、松原典明氏をはじめ諸先学の皆様に感謝いたします。

註

1 拙著「岡藩中川家の思想と実践—儒教受容とその展開」(『近世大名墓の考古学—東アジア文化圏における思想と祭祀—』勉誠出版 二〇二〇・

2 吾妻重二「日本における『家礼』の受容—林鵞峰『泣血余滴』、『祭奠私儀』を中心に—」『東アジア文化交渉研究第三号』二〇一〇。

3 註2に同じ。

4 拙著「岡藩円福寺の儒教式墓」(『近世大名墓の視点
　1　墓からみた近世社会』二〇二一　雄山閣。

5 『諸士系譜S14戸伏氏』竹田市歴史資料館蔵。

6 雨乞別業山の踏査は、竹田市教育委員会工藤心平氏によるもの。

7 拙著「唐橋世斉著『墳墓之制』について」(『石造文化財』11号　二〇一九　石造文化財研究所。

品川富士に残る丸嘉講武州田無組関連の石造物

中野光将

はじめに

富士山は、古来より神々が宿る霊山として信仰の対象とされ扱われてきた。近世初期になり、長谷川角行が富士山の仙元大日神（仙元大菩薩）を信仰することにより天下泰平・無病息災が得られるとして富士山への信仰を庶民に広め富士講が誕生した。

この富士講が庶民の間で急速に広まったのは、角行の教えを受け継いだ食行身禄（一六七一〜一七三三）によるものが大きい。この身禄によって再び富士信仰が拡大し、そのため、身禄は中興の祖とも呼ばれている。

身禄が亡くなった後、身禄の娘やその弟子達が様々な講を組織し、さらに、その講の弟子達によって枝講が新設し、近世後期には数多くの富士講が認められ「江戸八百八講」と称

される程、爆発的な隆盛をみせた。

明治時代以降においても、富士講は神仏分離の影響を受けながらも引き続き富士講は数多く存続していた。さらには、富士信仰関係の場所などにおいて講碑などの石造物の造立が近世期よりも多い場所があることから活発な活動が行われていたことがうかがえる。

しかし、戦前から前後にかけて生活様式の変化により、富士講は徐々に数が減り、現在でも活動している講社は数少なくなっている。

これまで富士講に関しては、近世を中心に文献史学に数多く蓄積が残されており、一つ講社を中心にしたものから、富士講同士が集合した連合体に着目したものなど多種多様な先行研究が残されている。[1]

一方、考古学的な研究でも、野村幸希氏による富士塚の類型化あるいは地域ごとの講碑の銘文の検討[2]、山梨県富士吉田

市による富士山まで含んだ市内全域を網羅した石造物調査(3)、静岡県富士宮市の人穴遺跡内の石造物報告(4)、さらには、時枝務氏による山岳信仰の中での富士講に関する石造物の分析など、富士信仰に関連する石造物を中心とした研究が行われている(5)。

近年、それらに加え、富士講による富士塚築造以前の富士塚の様相を考古学的に明らかにする研究も行われている(6)。

筆者は、過去に講碑から富士講の信仰形態を知るため、先行研究を踏襲し、北多摩地域に存在した富士講の一つである丸嘉講武州田無組（以下、丸嘉講田無組）の石造物を取り上げた。

その分布は、北多摩地域を主体としており、特に近代に造立されたものが多い事指摘した。そして、碑文の中に認められる講社を分析し、丸嘉講田無組の近代以降の講社数やその隆盛を明らかにした(7)。

実は、北多摩地域以外である東京都品川区に所在する品川富士にも丸嘉講田無組の講社名が記された石造物が存在している(8)。この石造物は、既に以前より知られていたが、前回の集成では、北多摩地域における丸嘉講田無組の実態を主眼に置いていたため、分析の対象としていなかった。

しかし、この石造物は、碑文の内容から近代以降の造立であり、かつ丸嘉講同士の関連性を知る数少ない石造物である

ことが確認された。

これまで、文献資料や各自治体の民俗調査によって祭事などが明らかになっている(9)。しかし、その一方で、富士講同士の関連性や石造物など、富士講にはまだ不明な点があるのも実情である。

そこで、本稿では近代に造立された品川富士に認められる丸嘉講田無組の名が記されている石造物から、近代の丸嘉講の様相の一端を明らかにしたいと思う。

一　丸嘉講、その石造物と所在

丸嘉講田無組を含めた丸嘉講は、江戸赤坂（現、東京都港区）の菊行道寿を講祖としている。

現在知られている丸嘉講の講社は、江戸市中や江戸近郊、北多摩地域で信仰されていたことが確認されている。

代表的な丸嘉講として都内では櫻田久保町（港区）、山城河岸（中央区）、四谷・鮫ヶ橋（新宿区）、小石川・巣鴨（文京区）、小豆沢・蓮沼（板橋区）、品川（品川区）、駒込（文京区・北区）があげられる。そして、北多摩地域においては、丸嘉講田無組が存在している(10)。

特に丸嘉講田無組に関する文献や富士塚、あるいは石造物が各自治体に残されている(11)。

それらを鑑みると、丸嘉講田無組は、一村単位で丸嘉講をもち、それらを統合して集団で運営をしていたことが知られている。最盛期には丸嘉講田無組は、練馬区から調布市までの広範囲にわたり存在しており、約三〇講で運営されていた。

しかし、数多くの講社が存在していた丸嘉講であるが、その中で現在でも活動しているのは、東京都清瀬市の中里講社、東久留米市の下里講社・落合講社の三つのみである。

丸嘉講の富士塚に関しては、東京都品川区の品川富士、同武蔵野市杵築富士、同清瀬市の中里・下里富士、そして埼玉県所沢市の安松神社の富士塚である。（図1）東京都内・多

図1　中里の富士塚（東京都清瀬市）

摩地域に多く存在していたものの、この講は、富士塚の造立に関しては、積極的に行っていなかったことが想定される。

また、講碑を含めた石造物に関しては、管見の限りでは総計六六基が確認されている。丸嘉講田無組の石造物に関しては、既に集成を行っているが、それ以外の石造物には関しても各自治体によって集成が行われている。[12]

それらを踏まえると、石造物の種類は、講碑が五十五基と圧倒的に多く、以下灯籠五基、狛犬二基、玉垣一基、水盤一基、鳥居一基と続いている（図2～4）。また、造立年代も、近世は少なく、明治・大正時代が圧倒的に多い。

この傾向は、富士吉田市における富士講の石造物の造立傾向とも同じであることから丸嘉講もこれらに準じたものといえる。

そして、各丸嘉講内における造立数を確認していくと巣鴨丸嘉講・品川丸嘉講、そして丸嘉講田無組が大半を占めている。品川丸嘉講・丸嘉講田無組に関しては、富士吉田市の御師邸および講社の存在した地域や富士講に石造物を造立している。

しかし、巣鴨丸嘉講の造立場所は大きく異なり音羽富士・駒込富士などの近隣地域の他の講社が築造とされる富士塚に造立している。

つまり、丸嘉講の石造物の造立形態は、自分の講社に関与

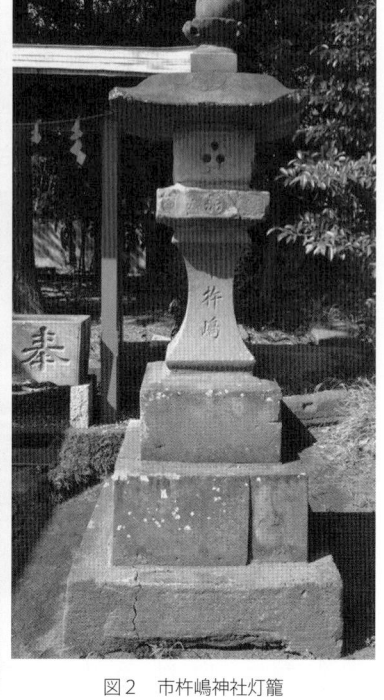

図3　御師上文司家講碑（丸嘉講田無組・山梨県）

図4　品川富士塚講碑（品川丸嘉講・東京都品川区）

図2　市杵嶋神社灯籠
（丸嘉講田無組・東京都小金井市）

二　品川富士に残る

丸嘉講田無組の石造物

品川富士は、東京都品川区北品川三丁目に所在する品川神社の参道の左側に所在する高さ約十五ｍの溶岩を用いた富士塚である⑬（図5）

この富士塚の登山口は、品川神社の参道中央部分に存在している。その登山口を入り、外周を巡る道の途中に頂上へ登る登山道があり、その途中には合目石が存在している。

また、山複には富士講に関する講碑を含んだ石造

する場所に造立する事例と、そうでない場所に造立する事例に分けることができると、前者は一般的な富士講の造立事例といえる。後者の場合も丸嘉講以外にも事例が認められる。様々な講社が1つの富士塚の築造するため、あるいは修繕に関与した可能性が想定されるが、現状では明確な結論は出ておらず今後の検討課題である。

次に、実際に品川富士に残されている丸嘉講田無組の名が記されている石造物の概要を記していくこととする。

物が数多く残されている。それらよりこの富士塚は、明治二年（一八六九）に品川丸嘉講によって築造されたことが明らかになっている。また、明治五年（一八七二）・四五年（一九一二）には、それぞれ再建あるいは修築がおこなわれたことも明らかになっている。その中に丸嘉講田無組の名が認められる石造物が二基存在している。[14]

①講碑[15]　（嘉道行—図6・7）

全長一四五㎝を測る不整形を呈す講碑である。この講碑は、当時活動していた丸嘉講によって明治一一年（一八七八）一月造立された講碑である。講碑の正面上段に「嘉同行」、中段に「巣鴨／駒込／豊島／武州田無組／品川／外✿❖」、下段には品川丸嘉講の講員が記されている。この当時活動していた丸嘉講の五講社が中心となって造立したものと推測される。また✿や江戸川区周辺に講社が存在していた割菱講の✿❖が刻まれている。

✿は、断定はできないものの扶桑教（当時は扶桑教会）との関連が想起されるものであり、当時の品川丸嘉講あるいは品川富士に、扶桑教が影響を与えていた可能性が考えられる。

扶桑教は、元々富士講が母体となった教派神道の一派である。

実際に品川丸嘉講の明治時代の先達である大原多久美重徳が明治十三年に作成配布した都内の富士塚を遥拝するための地図に役職として教導職試補と記している[16]ことや、同じく先達である榎本六兵衛は扶桑協会から「神道一等扶桑協会保護扱証」の道中鑑札が交付されていることから、その関連性が想起される。[17]

ただし、この講碑と同年代の講碑は他になく、かつ造立目的が記されておらず、現時点では造立目的は不明である。

②講碑[18]　（元十三講—図8・9）

全長一四三㎝を測る不整形を呈す講碑である。この講碑は品川丸嘉講を含んだ二二講社によって明治二一年（一八八九）

図5　品川富士塚（東京都品川区）

六月に造立された講碑である。正面上段に「元十三講」、中段に「明治弐拾壱年六月吉日」、そして中段から下段にかけて丸嘉講やそれ以外の富士講である山真、丸参、えぼし岩、元とはいえ近代における江戸十三講との関連性が指摘されるのである。

ここまで品川富士に残る武州田無組に関する石造物の概要を記してきたが、当時活動していた丸嘉講が品川富士の何らかの造営あるいは修繕などのために、協力していたことを知ることができる。他の富士塚でもこのような石造物を確認することができ、富士講の石造物のあり方の一つといえる。ただし、一つの石造物に多くの講社が記されている事例は少なく、その部分に特殊性が備わっているといえる。

一方、江戸十三講に関する②の講碑は、「元」が付いているが、品川富士の造営などに江戸十三講との関連性が想起される。それに加えて、天保十三年以降の江戸十三講の様相を知ることができる側面をもつ。そこで、石造物に記された講社と「十三講組合印名前控帳」（図10〜13）に見える講社を比較していくことにする。

その結果、石造物には、永田・本一・丸白・丸内・開元・丸花の代わりに山真講やえぼし岩講が記されており、天保十三年当時の十三講と様相が異なっている。さらに各講社の場所を比較して見ると、丸参講では瀧ノ川・十条、丸池講

丸嘉講、月三、丸谷の講紋と各講社の地名が記されている。

丸池、山護、月三、丸谷の講紋と各講社の地名が記されている。

丸嘉講田無組は他の丸嘉講である久保町・巣鴨・豊嶋・駒込・品川と一緒に記されている。

碑文にある「元十三講」は、同じ地域で活動するいくつかの異なる富士講の講集団の一つである江戸十三講と想定される。この十三講は天保十三年（一八四二）に作成された「百八講紋曼荼羅」によれば丸参・永田・本一・丸藤・丸嘉・丸谷・月三・丸白・丸内・山護・開元・丸池・丸花が該当しており、実際は十五講が参加していたと言われている。

従来から十三講は親睦団体あるいは、身録派の弟子や娘たちが創設した系統の講の集合として認識されていた。

しかし、近年文京区立文京ふるさと歴史館が所蔵している「十三講組合印名前控帳」の分析から、十三講は、身録派の富士講の連合体である「十三講印組合」・「富士登山十三講組合」と自称しており、その中で年番惣代・年番・世話人などが置かれていたことが明らかになっている。特に、年番惣代は十三講を代表し、他集団と交渉していたことも明らかになった。このことから天保十三年段階では近隣地域の親睦団体ではなく富士講の連

絡機関あるいは組織であった可能性が指摘されている。[21]

この講碑には、造立目的が記されておらず不明であるが、元とはいえ近代における江戸十三講との関連性が指摘される。

の講碑は、地域を越えて丸嘉講が品川富士の何らかの造営あるいは修繕などのために、協力していたことを知ることができる。他の富士塚でもこのような石造物を確認することができ、富士講の石造物のあり方の一つといえる。ただし、一つの石造物に多くの講社が記されている事例は少なく、その部分に特殊性が備わっているといえる。

るが、品川富士の造営などに江戸十三講との関連性が想起される。それに加えて、天保十三年以降の江戸十三講の様相を知ることができる側面をもつ。そこで、石造物に記された講社と「十三講組合印名前控帳」（図10〜13）に見える講社を比較していくことにする。

図7　講碑（嘉道行）実測図
（「巣鴨の富士講巣鴨丸嘉講のこと」より転載）

図6　講碑（嘉）道行）

図9　講碑（元十三講）実測図
（「巣鴨の富士講巣鴨丸嘉講のこと」より転載）

図8　講碑（元十三講）
（『品川の富士講と山開き行事』より転載）

飛鳥山下　伊藤伊兵衛
武州木曽呂　織右衛門
千住　甚五郎
掃部宿　十右衛門
本郷丸山　定七
四ツ谷　卯之助

板橋下宿　永田長四郎
平尾宿　兼吉
上宿　長五郎
下宿　市之丞
仲台村　市五郎
板橋宿　常右衛門
同所

滝山町　市五郎
麻布桜田町　小吉
品川　六兵衛
浜川　半五郎

小石川　孫兵衛
牛込寺町　栄吉
赤坂　卯兵衛
同所　鉄五郎
巣鴨　音五郎

図10　十三講組合印名前控帳①
（「文京区指定文化財新指定「富士講関係資料」をめぐって」より転載）

赤坂表伝馬町　近江屋嘉右衛門
久保町　善兵衛
巣鴨　金五郎
山城川岸　松五郎
小石川　吉蔵
駒込　新平
品川　与助
神田　由五郎
四ツ谷　清蔵

市ケ谷合羽坂　鉄五郎
牛込原町　新吉
サメカバシ　長右衛門
谷町　清蔵
原町　宗八
四ツ谷　喜三郎

白山四ツ辻

図11　十三講組合印名前控帳②
（「文京区指定文化財新指定「富士講関係資料」をめぐって」より転載）

上

鉄炮洲　庄治郎
椎名町　五郎右衛門
落合　勝五郎
同所　長右衛門
池袋　清治郎
和田杉木　万五郎
内藤新宿　義兵衛
同所仲町　卯八
同下町　新吉
四ツ新宿　政五郎
天瀧寺前　弥兵衛
新屋鋪　又吉
中野村　弥惣八
日暮下田畑　富五郎
下田畑　孫七
同所　治兵衛
三河嶋　伝吉
麹町平川町□　長兵衛

図12　十三講組合印名前控帳③
（「文京区指定文化財新指定「富士講関係資料」をめぐって」より転載）

音羽町壱丁目　万治郎
東青柳町　元右衛門
同所　清吉
同所　寅吉
幡ケ谷村　勇八
湯嶋　六□五郎
箱崎町　松五郎
本郷六丁目　孫右衛門
同所　孫兵衛
春木町　重蔵

図13　十三講組合印名前控帳④
（「文京区指定文化財新指定「富士講関係資料」をめぐって」より転載）

では外神田・内神田・堅川、丸嘉講では駒込・田無町が天保十三年の「十三講組合印名前控帳」には記載されていない。惣講や元講のように既に講社が存在していないあるいは統合された講社も存在している。さらに新宿区に所在する稲荷鬼王神社に残されている富士塚（第十四）[23]にある昭和五年（一九三〇）に築造された元十三講碑や大正四年（一九一五）に製作された元十三交名注文控帳[24]などの十三講に関する資料と比較して見てみる。

それら資料に認められる講社を比較しても、記載された講社に違いがあり、その内、丸嘉講田無組は品川富士のみに記載されている。

この背景は、各講社の消長により、十三講の構成が異なっていたの一つの要因であるが、丸嘉講田無組のような江戸市中より離れた講社も参加していることから、やはり十三講が近隣地域の親睦団体ではなく富士講の連絡機関として活動していた可能性も想定される。しかし、これらの背景を明確にするには今後の資料増加とさらなる検討が必要である

以上、品川富士にある丸嘉講田無組の名がある二つの石造物を概観してきた。近代における江戸十三講に関連する石造物は、資料が少ないため、近代の富士講の実態を知るうえで有用な資料であるといえる。

実は、丸嘉講田無組には品川富士の十三講の講碑以外に

も、十三講との関連性の一端を知ることができる古文書が残されている。それは、丸嘉講田無組の大先達であった秋本家に残されている富士講関係文書である。この資料は品川富士の石造物を補う資料であり、かつ近代の江戸十三講を知ることができる資料といえる。そこで、次にそれらの資料から天保十三年以降の十三講の動きを知る資料として提示し、丸嘉講田無組の講碑のまとめとしたい。

三　丸嘉講田無組に残る十三講に関する資料

秋本家は、北多摩郡関前村（現、武蔵野市）に所在し、江戸後期〜明治時代にかけて武州田無組の大先達を輩出した家柄である。武州田無組の大先達であったことから丸嘉講の成立や講の運営、あるいは富士登拝に関する資料など様々な富士講に関する文書が数多く残されている。特に近代以降の富士講関係文書も数多く所蔵されており、その中に数は少ないが十三講に関する文書が残されている[25]。

既に、この秋元家文書は武蔵野市によって翻刻が行われており今回は、それを用いることとする[26]。秋本家文書に見える十三講の記述は二つある。

一つ目は「天保十三年六月二十一日登山度数控帳」である。この文書は天保十三年（一八四二）から明治三〇年（一八九七）

までの長期間に及ぶ、富士登拝の記録が残されたものである。最終的には明治三〇年の記述で終了していることから明治三〇年には完成していたといえる。この文書の最後の部分に十三講の一覧が記載されている。

この資料内の十三講は、天保一三年（一八四二）の「十三講組合印名前控帳」と比較して丸嘉講を除いてほとんどが一講社程度であり、〈護が〈薩、〈白が〈自、〈花が〈咲のように実際の講印と異なる記述が認められる。また、「十三講組合印名前控帳」には存在していない山真講が記載されている。そして一部の講社は空白であることから既に存在していない講社を記載している可能性がある。

図14　稲荷鬼王神社富士塚に残る元十三講碑
（『新宿区の民俗（３）新宿地区編』より転載）

ここに記されている丸嘉講の先達は、品川の先達が榎本六兵衛、巣鴨町の先達が田崎金五郎、そして丸嘉講田無組の先達が秋本安五郎[27]となっている。この秋元安五郎は江戸末期あるいは明治時代後半の先達であり、それ以外の先達も概ね秋本安五郎が先達であった時期に該当している。さらにこの十三講の記載は、品川富士の十三講の石造物内の記載に近いことから、この十三講は当然ながら天保十三年よりも新しく、どちらかといえば明治時代に該当するのではないかと考えられる。

この資料の十三講社内の講社の少なさや講印の記述が異なる部分があり、十三講の内容を全て把握しているか難しい部分もあるが、この資料を見る限り新しい時代においても十三講の枠組みが存在していた可能性を知ることができる。

そして、その中で当時活動していた講社が世話人などの役職を兼ねていたことが想像できる。

もう一つは、「品川富士山十三講印奉納帳」である。この文書は、先述した江戸十三講の石造物が造立された翌年である明治二二年八月に品川富士へ十三講印が書かれた書物を奉納した際に丸嘉講田無組が支払った費用が記されたものである。

この文書から明治二二年（一八八九）段階でもやはり元とはいえ十三講として品川富士へ何らかの協力を行っていた事

「天保十三年六月二十一日登山度数控帳」

〈前略〉

十三講控

（嘉）外神田備前町　先達　定方徳次郎
（三）椎名町なかい　三平忠兵衛
　　　　　　　　宇田川幸四郎

（嘉）品川　榎本　六兵衛
（内）新宿　平林五郎兵衛

（嘉）巣鴨町　田崎金五郎
（薩）音羽町　石屋友次郎

（嘉）巣鴨村　石井茂七
　　　本郷町六丁目

（嘉）駒込町
（自）小石川　（アキママ）

（嘉）矢島新兵衛　永田　下板橋
（咲）（アキママ）

（嘉）田無組関前村　秋本安五郎
（抜）上板橋（アキママ）

（参）瀧ノ川
　　　田口惣兵衛

（岩）四ツ谷新町　小金井屋金五郎
（谷）本町　大久保源七

（池）外神田　鈴木太郎吉
（谷）代々木　鈴木与四郎

（真）四ツ谷　瀧次郎

〈以下略〉

が理解でき、先ほどの資料と同様に明治時代に入っても十三講という組織が存在し、活動していたことと意味している。

以上、秋本家に残る資料から簡単に近代の十三講について見てみたが、丸嘉講田無組は、「十三講組合印名前控帳」が完成する以前の享保一八年（一七三三）年に成立しているが、「十三講組合印名前控帳」には記されていない。

「品川富士山十三講印奉納帳」

（表紙）
明治廿二年八月
品川富士山十三講印　奉納
丸嘉講社　　　　品川富士山
　　　　　　　　十三講

二而
印名之書奉納
廿二年八月七日
□金壱円拾三銭四厘
是ハ嘉六講二而大旅□本納
一金壱円五十六銭弐厘
たし壱本だして　入費
是ハ年番より　入費
二口　〆金弐円ト六十九銭□厘
（以下略）

しかし、明治二二年造立の品川富士の石造物、翌年の書物の奉納には名が記されており、少なからず何処かの時期において十三講に関連する講社であった可能性が考えられる。つまり、特定の時期から十三講の構成やその中の講社にも変動があったことが伺い知ることができ、近代においてもそ

の役割が残っていた可能性が考えられる。そして、丸嘉講では品川富士で見ることができその影響は明治二十年代まであったことが想定される。

おわりに

品川富士に認められる丸嘉講田無組の名が記されている石造物から、近代以降の丸嘉講や江戸十三講の様相の一部を明らかにしたが、ただし、石造物の概要に終始している部分もあり、明確な近代以降の実態は提示できていない。

しかし、その中でも石造物などから当時活動していた丸嘉講は、品川富士を介在し、それぞれが協力していた可能性が認められた。この傾向は、他の富士塚でもこのような石造物を確認することができ、富士講の協力関係のあり方の一つといえる。

また、一方で十三講に関する石造物や秋本家文書からと、少なからず、丸嘉講の一部では、近代以降の同一講社内での協力とは別に十三講という組織が富士塚などの富士講に関連する運営などに何かしらの影響を与えた可能性が認められた。そしてそれが近代における十三講のあり方を知る一つの事例として考えることができる。このことは、富士講の消長の問題や今後の資料増加などで認識の変化がある可能性がある

ものの、十三講内の講社が流動的であったことや、遠方の講社の名があることから近隣地域の親睦団体ではなく、連絡機関あるいは組織だったことを裏付ける事例になったのではないかと考える。

これを踏まえて、近代以降の十三講のあり方や近代の富士講を文献資料や富士塚などで認められる石造物から再整理する必要があるといえる。

今回の僅かな事例紹介ではあるが、これらが今後の近代以降の富士講の一助となれば幸いである。

末尾になりますが、本稿執筆にいたる過程で、多大なるご教示・ご協力をいただきました。ここに深謝の意を表します

（敬称略）

幾島審　伊藤宏之　伊藤暢直

最後になりましたが、この度、坂詰秀一先生が米寿を迎えられますことを心よりお慶び申し上げます。坂詰先生の学恩に深く感謝申し上げますとともに、今後の益々のご健勝を心よりご祈念申し上げます。

註

1　代表的なものとして、井野辺茂雄『富士の信仰』昭和四八年　名著出版、岩科小一郎『富士講の歴史』昭和五八年　名著出版、坂本要・岸本良・高達奈緒美著『富士信仰と富士講　平野栄次著作集Ⅰ』平成一六年岩田書院、澤登寛聡「富士講の社会的結合と講連合」『法政大学国際日本学研究所研究報告』5　平成一六年などがある。

2　野村幸希『歴史時代「塚」研究序説』平成四年　瓲全舎、「房総富士塚考」『立正大学人文科学研究所年報』平成五年　立正大学人文科学研究所、「近世富士塚碑銘考」『考古学の諸相』平成八年　立正大学文学部考古学研究所、「北埼玉・春日部市における富士塚の類型」『立正大学文学部論叢』一一三　平成一三年　立正大学文学部。

3　富士吉田市史編さん室『上吉田の石造物』富士吉田市史資料叢書一一　平成三年。

4　富士宮市教育委員会『史跡富士山人穴富士講遺跡調査報告書』平成二九年。

5　時枝務著『山岳宗教遺跡の研究』岩田書院　平成二八年。

6　坂田敏行「富士信仰の一形態に関する試論―埼玉県域における富士塚以外の富士塚について―」『地域考古』第2号　地域考古学研究会　平成二九年、「富士塚研究再考―考古学からみた富士塚について―」『日日是好日』平成三一年　北野博司先生還暦記念事業実行委員会。

7　中野光将「丸嘉講武州田無組の石造物」『石造文化財』

12　令和二年　石造文化財調査研究所。

8　品川区教育委員会『品川の富士講と山開き行事』平成一四年。

9　各自治体の民俗調査報告書などにその内容が記されている。主なものとして新宿歴史博物館『新宿区の民俗（3）新宿地区編』平成五年、東京都北区教育委員会生涯教育部社会教育課『田端富士三峰講調査報告書』平成七年、清瀬市郷土博物館『清瀬の民俗行事と民俗芸能』平成二六年、江戸川区教育委員会『江戸川区の富士講と富士塚』平成三〇年などがある。

10　註4参照。

11　丸嘉講田無組に関連する代表的な先行研究として、松岡六郎『武蔵野市の民間信仰』昭和四七年、『武蔵野市の民間信仰（二）』昭和四九年　武蔵野市教育委員会、新谷尚紀「丸嘉講田無組の展開とその史料」『富士講と富士塚―東京・埼玉・千葉・神奈川―』昭和五四年

12　（財）日本常民文化研究所、平野栄次「清瀬富士の「火の花祭り」」・「武蔵野の富士講」坂本要 岸本良一 達奈緒美著『富士信仰と富士講 平田栄次著作集I』会。
平成一六年 岩田書院、清瀬市郷土博物館『清瀬の富士講』 平成三〇年などがある。

13　註4・7参照、岩科小一郎「豊島区の富士講と富士塚」『生活と文化』豊島区立郷土資料館紀要第一号 昭和六〇年、田崎不二夫「巣鴨の富士講 巣鴨丸嘉講のこと」『聞き書き帖「谷端川」』昭和六〇年 巣鴨のむかしを語り合う会、「見学記『富士山麓の丸嘉講の旧蹟』新興宗教—文京の富士講—」平成七年。

14　註8参照。

15　註8参照。

16　武蔵野市史編さん委員会『武蔵野市史 続資料編九』諸家文書1 平成一四年。

17　註8参照。

18　註8参照。

19　東京都北区教育委員会生涯教育部社会教育課『田端富士三峰講調査報告書』平成七年。

20　岩科小一郎『富士講の歴史』昭和五八年 名著出版、

21　平野栄次「山護講について」『特別展図録 江戸の新興宗教—文京の富士講—』平成七年 文京区教育委員会。

22　亀川泰照「富士講の「組合」についての覚え書—「十三講組合印名前控帳」の分析を通じて」平成二〇年 社寺史料研究会。
西海賢二「文京区指定文化財新指定「富士講関係資料」をめぐって」『文京区文化財年報』平成一七年（二〇〇五）年度 文京区教育委員会。

23　新宿歴史博物館『新宿区の民俗（3）新宿地区編』平成五年内に紹介されている。表面の剥離が激しいが講印として丸参・月三・丸谷・丸内・山真が記されている。ただし、それら講印の下には元講社・総講社などが記されており具体的な地名は認められない。

24　『特別展図録 江戸の新興宗教—文京の富士講—』平成七年 文京区教育委員会内に掲載されている。山護講が属した十三講の一覧大正四年に製作された、である。丸参・月三・丸谷・丸内・山真・丸嘉と山護が記されている。ここでは、同一講社も個別に表示しており、それを合わせて十三講としている。天保十三年の十三講組合印名前控帳とは数の数え方が異なる。

25　註16参照。

註16参照。

26 27
田崎不二夫「巣鴨の富士講 巣鴨丸嘉講のこと」『聞き書き帖 「谷端川」』昭和六〇年、註8・16参照。

【引用・参考文献】

・小俣小五郎『あゆみ丸嘉講 中里講社』昭和六一年。

・東京都北区教育委員会生涯教育部社会教育課 『十条富士講調査報告書』平成三年。

・川合泰代「富士講からみた聖地富士山の風景─東京二三区の富士塚の歴史的変容を通じて─」『地理学評論』74A─6 平成十三年。

・文京区教育委員会「Ⅴ 史料紹介富士講関係資料（文京区指定有形民俗文化財）文京区文化財年報』平成一九（二〇〇七）年度 文京区教育委員会。

経塚に埋納される経典

山川公見子

はじめに

わが国において、仏教の経典を主体として埋納した遺跡、及びその遺構を「経塚」と呼んでいる。あくまで、仏教の経典を地下に埋納したものと捉えている。しかし、仏教の経典の存在が多岐に渡り、墓からも経典が出土した場合などでも経塚と呼ばれたりする。よって、その名称に混乱が生じている。昨今、経典を「埋納」したという言い回しで新聞等報道されたりしているが、それだけで経典が主体として埋納されたものであるかは分かりづらいものもある。経塚の構成要素は、清浄な状態で書写された経典やそれを納めた経筒が主体となり、それに付随して副埋納品と呼ばれる遺物が存在する時もある。例えば、青白磁器の合子や小壺、刀や小刀など

及びその遺構を清浄書写する一つの方法である如法作善をして作られた写経を清浄書写する一つの方法である如法作善をして作られた

さて、経塚の研究の主流となると、経筒の形状や副埋納品、された遺物の形状を検証することで、経筒の出土状態や遺構の状態である。また、他の方法としては、遺跡および遺構としての個別の経塚の報告がある。新たに発見された経塚はもちろん報告されなければならないが、発見時が日本で考古学という学問分野が成立する以前や、いわゆる発掘調査でなく工事などの最中に偶然発見された場合など聞き取りなどの調査が基本となる資料となり報告が組み立てられなされる。そのようにして経塚の報告例は増えてきた。

よって、発見例や報告例の増加に伴い遺物ごとの分析という方法も行われてきたのである。

しかしながら、その結果としては経筒や副埋納品の形状の編年や出土状態など、それぞれの遺跡や遺構、遺物としての

の刃物、銭貨、櫛や数珠、鏡など身の周りにあったものなどである。

個性が主張され過ぎてしまっている。結局、経塚は、どこが基軸となるのかは形あるものからは分かりにくい構造となっている。

そう言いながらも、経塚が何らかを現していることは、肌感覚で皆が感じているところである。よって、今まであまり考古学では触れられていないというか、触れたくない経典を考えるきっかけを考えてみたい。経塚を構成するものの中心である埋納された経典の研究はあまり進んでいないといえよう。考古学からのアプローチに仏教学の研究結果を融合しなければならないかと思う。

経塚研究内での経典の扱われ方

経塚研究は、これまで昭和二年（一九二七）に石田茂作先生が著された『経塚』①の中で示された内容が以後の研究によってもほとんど書き換えられてはいない。新資料として発見されたものが大体の場合、石田先生の『経塚』の中で完結している。三宅敏之先生もなにか経塚でわからないことがあると言われていた。石田先生の著作されたものを確認すると言われていた。石田先生のものに、大概示されていると、おっしゃっていたし、おおむね形あるものにはそうであった。では、三宅先生の経塚とはどんなものだったか言うと、石田先生の経塚を丁寧に踏襲している。ただの丁寧さだけでなく、より経塚の研究を発展させるべく努力されていた授業。多くの強塚研究者の論文を読み込み、銘文も丁寧に読み込まれる授業をされていた。

当時は、その意味することがあまりよくわからなかったと言える。つまり、遺物、遺構、遺跡として考古学からのモノとしての経塚研究の整理が必要であったのだと思う。おそらく、三宅先生は石田先生が考えられた経塚研究の次の段階に気付かれていたと思う。ただ、私がそれをその当時理解できなかっただけであろう。今回は論文とは言えないが、今後、私がどのような方向で経塚の研究が展開すればいいか思っていることを述べてみたい。そのヒントを与えてくれる文献は、『新版仏教考古学』第六巻 経典・経塚を挙げ②ておく。この本の特徴は「経典」と「経塚」が共存するところである。以前、坂詰先生とお話しできる機会があった。おそらく、大学の考古学実習の授業の一環で東京の上野周辺の散策だった時だと思う。新版仏教考古学講座の中で、「経塚」と「墳墓」のセットを坂詰先生が提案された時、石田先生が「経典」と「経塚」を組み合わせてられたと。経塚と墳墓は、主体が違うがよく似た構造であるから、坂詰先生の提案も違和感のあるものではない。私の記憶違いなら、ごめんなさい。坂詰先生の提案があまり示されないまま、石田茂作の意図があまり示されないまま、この本が出来上がったような感じはある。筆者紹介をみたら、石田茂作、さ

らに、経典の部分を担当された兜木正亨、田中塊堂の両氏も制限を受けてしまう前に鬼籍に入られている。この本が色々な制限を受けてしまっていることは否めない。しかしながら、この本が形になる前に鬼籍に入られている。この本が色々な

三郎、三宅敏之が著した経塚の部分を読んでしまう。それは、経塚が考古学の一分野として確立し、ものと普通に考古学の研究をしている者がこの本を読む場合、保坂

して対応してしまっているからである。私自身、「経典」の部分は読み飛ばしてしまっていた。本来、経塚の主体は経典であるから、それを考古学の立場からどのように捉えるかと考えなければいけないであろう。経塚と経典をどのように結びついているかと示さなければならない。

石田茂作は、総説で非常に簡単に仏教の歴史を述べられている。釈尊滅後の仏教徒たちが必要性から文献を残そうとし、それが仏教経典となる。仏教経典がパーリ語、サンスクリット語に翻訳され、大乗小乗仏教にわかれ、さらに多くの文献が作られ、整理され、漢訳されて中国に渡り、日本にくる。その後、中国での翻訳事業により、大量の漢訳経典が出来上がる。六朝時代のものが旧訳経、唐代のものが新訳経と称される。石田先生は、写経、版経、貝葉経、経塚を列挙されている。釈迦の言葉が、無形のものから有形のものに変わったことにより経典が存在する。仏教経典が目で見てわかる形である。その恩恵の一部があったから仏教が日本にるようになった。

もたらされたことは理解しておかないといけない。日本においても、経典の数を増やしていく形として、写経、版経がある。次の章である「経典」で、兜木正亨と田中塊堂が述べられている。兜木により、経典の成立が順序立てて述べられている。モノとしての部分も含めてである。そして、日本における写経の様相を田中が、版経を兜木が述べている。

今日までの経塚の研究が基礎研究となっているが、次の研究方法を考えなければならない。今までのそれぞれの博物館等が工夫を凝らし多くの経塚の資料を展示してきた。また、多くの研究者が奈良県金峰山の藤原道長や師通の埋経や、滋賀県比叡山横川の円仁の法華経や上東門院彰子の写経などを取扱う。この本の中では、この部分を保坂三郎が取り扱い、その他の経塚関連の遺跡や遺構、さらに、経塚の分布や年表も三宅敏之によりとり挙げられている。オーソドックスといえばそれまでになるが、経塚の研究方法として、個別の資料を経塚全体を資料として取り上げるためには致し方ない方法であるが、三宅敏之が石田茂作の行った経塚論を踏襲したことも色濃く伺える。

さて、今回中心に取り上げようと思うのは、兜木正亨と田中塊堂の言葉の中で経塚に必要な部分である。兜木は、経塚と呼ばれる埋経が行われた時代の人々が、その立場ごとに精一杯の埋経を行ったととらえている。特論「信

仰と経典」のところにある「血書、金銀字経」の中で[3]「ぜい
たくな遊びごととみるのは筋ちがいであろう。財力のあるも
のがそれを惜しみなく、これに注入したまでのことである。」
と述べている。

この本の中で、複数の経典の形を挙げられているが、まず、
写経と版経の違いを考えなければならない。写経は、個人的
に写すことに力を入れたものであり、版経は木版印刷と考え
ると写経より簡単に経典を増やすことができることは布教の
役割は教本として、あるいは保存の役割が出てくるのかもし
れないと変容していることを示唆している。また、兜木正亨
は、この本の「版経」の中で以下のように述べている。

「日本の版経は、中国の版経と字体を異にする写経体の版
経としての特徴をもつ。このことは中国、朝鮮の版経と判然
と相違する特色である。わが国の古版経は字体からいっても
写経に代る実用経として用いられた。この事業は営利を目的
としたものではなく、衆生利益のための普及することを願っ
てしたものであった。一一世紀ごろには、写経することの代
用として、多量に書写して供養することに多大の功徳を期待
しすることが当初の目的であったのが、写経のように校正
をしなくても、正確な板木を作っておいてそれを刷れば出来
上がるという便利さと経費の軽減から、供養のための版経で
あったものが次第に実用経として使われるようになった。遺

品から見てもこのことはいえる。現在唐招提寺その他に伝わ
る「擦り経」とよばれる版経は、用紙は薄紙を用い、用墨も
薄墨である。板木が磨損して文字の難読なところもあっても、
それは問題でなかったらしく、ただ形式的に擦り写すことが
目的であったと見受けられるところがある。実用経となると
それでは通らないから、紙も実用に適しいものを用い、墨も
濃い墨を使うようになり、板面の文字も正確に刷られて、良
質の鳥の子紙に漆黒な文字が刷られるようになるのが鎌倉時
代からである。この種の版経は巻子に仕立てられている。わ
が国の版経が巻子であることが大陸の版本が当時折帖を主と
するのに比べて第二の特徴である。わが国の版経は、中国本
の模本ではないことは、法華経などの場合、南宋時代以降の
入蔵本とも、単行本とも調巻が七巻本と八巻本のちがいあり、
本文の系統からも相違する。このことは外形ばかりでなく、
それぞれに本文のちがう経本を原本としていることを示して
いる。同じ法華経でありながら、しかも法華経でももっ
とも普及したお経であるにもかかわらず、わが国の版経法華経
と本文全同のお経が当時以前の中国版には見あたらない。こ
れもわが国版経の特色のひとつであろうが、このことはわが
国法華版経は写経の一本を原本としているのであって、中国
の版経を用いたのではないことを証するものである。」[4]
版経も写経も経典を増やすということは、同じであるが写

経と版経は異なるものといっている。兜木が版経の中で、こう述べているのを補強するのが田中塊堂の「写経」の項目である。日本の写経を目的によって三様に分けている。

一は、仏典として教学の資に供するもので、蔵経として書写されたものとしている。学問としての仏典が研究された時代には、寺院建立による経典の需要を充たすのが目であって、これらは多く国家の力によって造顕された。二つ目は、出家、在家の別なく、三宝に帰依する者が浄財を集めて造顕するもので、これを知識経といっている。三つめは、有力者の個人発願によって経生を雇って造顕するものである。このように三様に分けて考えることにより、より冷静に経典をみている。

さらに、田中は天平経と藤原経と言い分けている。「天平経」は奈良朝における全盛時代で、唐制の模倣であり、藤原経はその模倣から脱皮した平安調の純日本的な写経であるといい、天平時代における写経の設置は、日本写経史上特記すべきもので、たとえ、唐の模倣であっても、これが日本写経の基礎となったと書く。それにたいし、藤原経の部分では、「藤原経」というのは、平安朝も中期より末期にかけてのいわゆる和様体写経を指していったのである。天平経の組織的な写経に対して、平安時代後半の写経は個人的であると指摘している。個人信仰に基く写経には束縛がなく、自由であると。

そしてこれが天台・真言の新仏教の主旨にも沿うものであったという。写経所の組織に関して平成時代遷都とともに崩壊し、写経生は四散したが、経所の余風はまだ命脈を保っていたというのが平安朝初期の姿という。田中は、この期間を日本写経の転換期とすべきであると言っている。

では、写経の書法に新基軸を何にしたのかとすれば、慈覚大師円仁の始めた如法経であったといっている。円仁は延暦寺の台密を確立し、常行堂を興して念仏三昧を行じ、後に横川に屏居し、ここで四種三昧という天台の禅定法を行じつつ傍ら法華経八巻を書写し、法師品の所説に従って、十種の供養をした。これを如法経といっているのである。田中は、如法経の書写法の特徴としては、願主自らが書写するので、写字即仏音という仏教本然の姿に還って自己をそのまま具現したものであったという。これが次第に洛中の貴族に信奉され、文字を持つ縉紳の間には易解易入の法華経として迎えられてたという。そして、平安時代を写経が荘厳化していく理由についても述べている。すべての文化が和様に傾きつつあって、写経もまた当然当時の和様体になっていく。典雅温潤な書体はまた、それにふさわしい料紙を要求していく。よって、写経を荘厳にすると言っている。そうすることによって、その身もまた極楽浄土の世界に生まれてくるということによりするこ信じたという。すなわち荘厳経は、欣求浄土の思想を写経に

よって、満足させようとしたのであると言うのである。さらに、円仁の法系である源信の著『往生要集』は、常行堂を中心として流れる弥陀思想を体系つげたもので、厭離穢土・欣求浄土を開示しさ、荘厳経からさらに進んで供養経の種々相を顕現するに至ったとしている。[8]

そうすると、石田が高野山の永久二年（一一一四）銘の経筒の埋納に属するもので、「経巻を経筒に納めて埋納するは天台宗の伝統に属する」のに対し、「真言宗では異例のことに属する。」[9]と考えすぎとなる。考古学の性格上、何かに分類しないといけないと研究者たちが脅迫されている部分もあると思うし、石田茂作の遊び心の一言で、以後の研究への課題提示だけかもしない。

高野山奥之院の御廟内の調査報告の総説で述べているのは、

まとめ

ざっくりと一冊の本をベースに見てきたが、一見、すべて完結している様に見せながらもまだまだ考えなければならない課題を忍ばせている。いじわるなことにその課題を指摘しない子、気づきにくくしているとも言える。それだけ、経塚研究がモノの研究だけでは収まらないのであろうことを予見しているのだろう。

ここまで、経塚を見てきたが、まず、経塚に使われる経典が、個人が書いた写経であることは大事な点となる。単純に日本に仏教が入ってきて、経典の数を増やすという役割が写経にはあった。写経生は命懸けであったかもしれないが、その役割が次第に木版印刷という版経に変わられていったと言える。そもそもが供養のためであったとしても、次第に版経が実用品としても使われるようになったといえる。

また、仏教が文字のわかるものに浸透して信仰されていくことを鑑みると、写経が個人的な行動に傾いていくことは容易に想像できる。そう考えると経塚がそれぞれ、個人的な規模であろうとは言える。一族の場合もあろうが、国家規模にはならない。

では、どういうふうに経塚に使われる写経されたかという、おそらく、如法経であろう。如法経と経塚の関係に関しては、『新版仏教考古学』[10]の中で兜木が丁寧にかいつまんで述べている。そして、多くの論文も発表されている。

しかしながら経塚は、経典だけでも、遺構、遺物だけでも成り立たない。その両者が構成要素と言える。

また、経塚と特質によりが地下構造で完結する場合が多い。つまり、経典を地下にパッキングするということに力点が置かれた遺跡・遺構である。そのほかの仏教遺跡、例えば寺院

跡などは、礎石など地下の構造からその上部、いわゆる地上の構造を考える。過去から存在する寺院が、どのように宗派変遷していったかは、地下構造から知られることは皆無に等しい。その寺院の歴史が語り継がれていたことでわかることも多い。石塔も構成される石材の計測をすることに力点が置かれ、地下構造まではなかなか発掘された状況でないとに分かりにくい。考古学の構造上、地下からわかるものが地上に還元するというふうにいとらえられているのであろう。

しかし、経塚は地下で完結する。上部に塔を設たと記録されていても、その有無は別の問題となる。鞍馬寺経塚のように石塔が残されていてもそれは地下の経典に付属するものである。五十六億7千万年後の弥勒菩薩が地上に現れるまで、そのままの状態でいることを目的としてなされた作善であることを目的としていたことを重点に考えるなければならない。

現代の仏教の信仰の実態や、発掘された時点での仏教の扱われ方に引きづられることなく、経塚が造営された時点の仏教の捉え方がパッキングされ、大した変化なしに保存されていたことに集中して研究が進まなくてはならないだろう。

それぞれの経塚が造営されたそれぞれ、意図の変化を見ることが、経塚が造営されたそれぞれの時点の仏教の信仰の捉え方の変化を表しているものと思える。

ただし、経塚からだけ見ていても実際の地上の仏教の信仰

の細やかな変化はわからない。最後にこれからの経塚研究への希望として考えられることは、日本の仏教の信仰が浸透する中で、浄土的、禅宗的などの立ち位置で話される。しかしながら、その寸前の混沌とした時期のものだろうと推測されるものも経塚にはある。やっと仏教信仰の研究の中での立ち位置が見えてきたような気がする。

最後に、大変ご迷惑をおかけしたことをお詫び申し上げます。まだ、こんなところでもたもたしていることも、故三宅敏之先生と坂詰秀一先生にもお詫び申し上げます。経塚研究が一周したら、元に戻ってしまいました。後世、誰かが経塚を紐解いてくれたらと思います。

註

1 石田茂作 一九二七年 『経塚』（雄山閣『考古学講座』。

2 〈監修〉石田茂作 一九八四年 『新版仏教考古学講座第六巻 経塚・経典』。

3 兜木正亨 一九八四年 「信仰と経典」一六九頁（『新版仏教考古学講座 第六巻 経塚・経典』）。

4 兜木正亨 一九八四年 「版経」三八頁（『新版仏教考古学講座 第六巻 経塚・経典』）。

5 田中塊堂 一九八四年 「写経」一九頁（『新版仏教考

10　兜木正亨　一九八四年「如法経と経塚」（『新版仏教考
　　古学講座　第六巻　経塚・経典』）。

9　和歌山県教育委員会　高野山文化財学術調査報告書　一九七五
　　年『和歌山県文化財学術調査報告書　第六冊　高野山
　　奥之院の地賓』。

8　田中塊堂　一九八四年「写経」（『新版仏教考古学講座
　　第六巻　経塚・経典』）。

7　田中塊堂　一九八四年「写経」二二二～二二四頁（『新
　　仏教考古学講座　第六巻　経塚・経典』）。

6　田中塊堂　一九八四年「写経」二二頁（『新版仏教考
　　古学講座　第六巻　経塚・経典』）。

　　古学講座　第六巻　経塚・経典』）。

官設鉄道北陸線における隧道の施工について

水村伸行

はじめに

昭和三七年（一九六二）六月一〇日の北陸隧道開通により廃線となり、道路へと転用された福井県敦賀市と同県南越前町今庄（当時は今庄町）を結ぶ旧北陸本線跡隧道群（図1）の存在を知ったのは、筆者が福井県に奉職した一九八七年のことであり、たまたま公務で敦賀市へ向かう途中のことであった。

それらの隧道群は、見慣れたコンクリート製とは異なり、石積み、あるいは煉瓦積みの重厚な、しかも連続するものであり、その迫力に圧倒されたものである。

その後、機会を見つけては私的に現地調査を繰り返すと、大規模構造物として目立つ隧道の他に、ホームや信号場、暗渠や排水路、築堤、工事犠牲者の供養塔など、あらゆる鉄道

関連施設が良好な状態で残されていることが確認されたため、県教育庁文化課で指定文化財を担当していた同僚に産業遺産として保護し、活用する考えを勧めたものの全くの無反応であった。これは当時の鉄道文化財への理解としては特別悪いものではなく、むしろ一般的な傾向として理解できた。

流れが大きく変わったのは平成二五年（二〇一三）頃からであり、県の事業として「旧北陸本線トンネル群」として登録文化財への指定を目指す動きが出てからのことである。そのための調査が福井工業高等専門学校教授武井幸久氏への委託業務として行われ、成果報告書が『旧北陸本線トンネル群調査報告書[1]』として平成二六年に刊行。それを受け平成二八年に国指定登録有形文化財の指定を受けるに至った。

本稿では、敦賀から山中峠を越え、今庄を経て福井へ至る旧北陸本線跡の中から隧道を取り上げ、新たな幾つかの視点を元に歴史的再評価を行うこととする。

一 鉄道隧道土木史の中の北陸線

神戸・大阪間

明治五年（一八七二）、日本最初の鉄道として新橋・横浜間が開業したが、この区間に隧道は存在せず、最初の鉄道隧道は、それから遅れること二年弱、明治七年（一八七四）に開業した神戸・大阪間の鉄道に明治四年五月着工、同七年三月竣工の芦屋川、明治四年五月着工、同六年八月竣工の住吉川、明治三年十月着工、同四年七月竣工の石屋川の三隧道が設けられた。これら三隧道は、いずれも天井川をくぐる川底隧道であり、イギリス人技師により開削工法により建設され、基本構造は煉瓦積であった。

この時期には定型化した隧道規格が存在しなかったことから、各隧道ごとに規格や坑門意匠などが異なっていた。

京都・大津間（旧東海道本線）

明治一三年（一八八〇）の京都・大津間の開業に先立ち、明治一〇年（一八七七）に大阪・京都間が開通しているが、同区間に隧道は存在しない。

京都・大津間は山地を避けるため、現在の線形とは大きく

図1　旧北陸本線関係図（一号〜一三号は隧道番号）

異なり、京都・稲荷（現奈良線）・勧修寺・大谷を経由して大津へ至る線形が採用されているが、このうち大谷・膳所間に逢坂山隧道（写真1）が設けられた。

逢坂山隧道は、我が国最初の山岳隧道として、また初めて日本人のみの手により掘削されたものとして、鉄道史の中で極めて重要な位置を占めている。構造は坑門を切石積み、内面はアーチ部、側壁部ともに煉瓦積みである。また、本隧道では翼壁、壁柱、胸壁、帯石、笠石（部分名称については図2参照）などの坑門を構成する各部が出揃った点でも注目される。

断面形態は、スプリングライン一四ft（フィート）の単心円であり、この規格は標準的な隧道規格が存在しなかった当時、以後一つの目安として用いられることとなった。

長浜・金ヶ崎間（旧北陸本線）

滋賀県長浜と福井県金ヶ崎（後の敦賀港）を結ぶ路線は、日本海航路の物資を敦賀港で陸揚げし、鉄道を利用して長浜へ、長浜から琵琶湖を汽船にて連絡し、大津から再び鉄道にて大阪方面へ輸送することを目的として企画され、明治一三年（一八八〇）四月一日に着工。同一五年三月に一部区間を除いて営業を始め、同一七年四月に全線開業となった。この路線には長短四ヶ所の隧道が設けられたが、現在も残り構造

写真1　逢坂山隧道（東口）

図2　坑門部名称

を確認することが出来るのは、以下の二隧道である。

柳ケ瀬隧道（写真2）は、明治一三年着工、同一七年に完成した、延長一三五二mを測る当時国内最長の隧道である。

坑門は、アーチ部を煉瓦積みとする以外は切石積みであり、東坑口には伊藤博文の揮毫による「萬世永頼」、西坑口には難工事を記念した「柳ケ瀬洞道碑」の扁額が存在した。

小刀根隧道（写真3）は、明治一三年四月に着工、同一四年に完成。延長五六mを測り、坑門は柳ケ瀬隧道と同様にアーチ部を煉瓦積みとする以外は切石積みであるが、内部側壁に煉瓦積み、石積み、岩盤露出の三形態（写真4）が見られることを特徴としており、この時期が未だ鉄道隧道建設の黎明

期であったことを物語っている。

横川・軽井沢間

横川・軽井沢間は、群馬・長野県境である碓氷峠越えの路線であり、僅か一一・二kmの間に、二六の隧道と一八の橋梁が作られている。起工は明治二四年（一八九一）三月二四日、完工は翌年一二月二二日であることから、それまでの鉄道では経験したことがない山岳工事を、僅か一年九ヶ月で完成させている。本稿では二六の隧道を個々に紹介し切れないためまとめて紹介するが、工期が短期間であったことから、全体

写真2　柳ケ瀬隧道（北口）

写真3　小刀根隧道（南口）

が統一されているため問題は無いと考えている。

隧道坑門は、煉瓦積み（二二坑門）を主体とするが、一部に石積み（九坑門）を用いている。

また特筆されるのは、同じ隧道でありながら入口と出口では異なる資材（例えば入口は煉瓦積みで、出口は石積み）を用いている隧道が六本見られることである。これについて渡辺信四郎は「各隧道ノ洞門ハ罍ボ同様ノ形ヲ用ヰ努メテ簡単ヲ旨トセシモ其ノ國道ニ近キ處或ハ美大ナル橋梁ノ側等ニハ少シク装飾ヲ施セリ」[2]と述べ、全体としては簡素に務めたが、国道から見える坑門や、美形な橋梁に接続する坑門について

写真4　小刀根隧道側壁

は装飾を施したと説明している。実際に現地で確認すると、国道から見える坑門には意匠を凝らしており（写真5）、特に意識した坑門には重厚な石積みを用いている。逆に他所から見えない坑門については極めて簡素（写真6）な煉瓦積みを行っている。

本区間の隧道規格は、アプト式という特殊機関車を運行するため、それまでの隧道断面がスプリングライン一四ft（四二六七㎜）から一五ft（四五七二㎜）へと拡大された。

この規格は、その後の明治二七年（一八九四）五月に日本で初めて定められた鉄道作業局制定隧道定規[3]となった。

写真5　碓氷第五号隧道（西口）

写真6　碓氷第八号隧道（東口）

敦賀・福井間（旧北陸本線）

明治二五年の第四回帝国議会において敦賀・福井間の建設予算が承認されたことを受け、同二六年八月に敦賀・葉原間から着工し、その後順次東へ工事区間を延ばしながら、同二九年七月一五日に敦賀・福井間で営業を開始した。

本区間の隧道については、次章において全ての隧道について述べるが、明治の鉄道工事史、とくに本稿のテーマである隧道工事では、直前に完工した横川・軽井沢間の影響を強く受けていることを指摘するに留め、次章に引き継ぐこととする。

二　敦賀・福井間の各隧道について

第一号隧道（樫曲隧道・写真7）

敦賀を発車し最初に入る隧道であり、全長は八六・四m[4]を測る。竣工は明治二六年度中である[5]。坑門は全て煉瓦積みであり、翼壁、壁柱、帯石、胸壁、笠石を持つ。内壁も全て煉瓦積みであり、側壁部がイギリス積み、アーチ部は長手積みである。巻厚は五八〇㎜を測り煉瓦五枚を用いている。スプリングラインは四五八二㎜の単心円である。

第二号隧道（獺河内隧道）

解体済みのため詳細は不明であるが、過去の記録から全長一〇四・五mを測り、坑門および内壁面共に全面煉瓦積みであったことがわかる。⑥。竣工は明治二六年度中である。⑦。

写真7　第一号隧道（西口）

どであり、このため手掘りを原則とした当時の工事手法により大幅に工期が遅れたため、途中から削岩機を導入し工期三年でようやく完工している。

第三号隧道（葉原隧道・写真8）

全長は九七三・九mを測り、本区間では後述する第一二号隧道に継ぐ長さである。明治二六年に着工し、竣工は明治二九年。坑門は全て切石による重厚な石積みであり、現在は外されているが胸壁には南口に「永世無窮」、北口に「興国威休」の扁額が設置されていた。これらは現在、長浜鉄道スクエアに収蔵されている。内壁は側壁部が七段の切石積み、アーチ部は煉瓦による長手積みである。巻厚は四九三㎜で切石一枚。スプリングラインは四五五〇㎜の単心円である。本隧道は「岩質豫想外堅悪」と建設概要⑧に記録されるほ

第四号隧道（鮒ヶ谷隧道・写真9）

全長六四・三mを測る短い隧道ではあるが、坑門は各部が揃った切石による重厚な石積みである。内壁は側面部が切石六〜七段積み、アーチ部は煉瓦長手積みであるが、その積み方には乱れが見られる。巻厚は四六一㎜で切石一枚。スプリングラインは四五五〇㎜の単心円である。

写真8　第三号隧道（北口）

第五号隧道（曽路地谷隧道・写真10）

全長三九八・八mを測り、坑門は各部が揃った重厚な切石

積みである。内壁は側壁部が切石による七段積みであり、アーチ部は煉瓦長手積みであるが、四号隧道と同じく乱れが見られる。巻厚は五〇〇㎜を測り、切石一枚である。スプリングラインは四五五〇㎜の単心円である。

第六号隧道（河野谷隧道・写真11）

全長四八・二mを測り、本区間では最も短い隧道である。

敦賀方面から来た列車は、本隧道を出ると杉津駅構内へと入る。

北陸自動車道建設に際して解体されたため詳細は不明であるが、明治二八年七月豪雨に伴う被害写真中に六号隧道が写されており、掲載写真がそれである。坑門は切石による石積みであり、内壁面は側壁部石積み、アーチ部煉瓦積みであった。[9]

第七号隧道（第一観音寺隧道・写真12）

本隧道から第一二号隧道までは、隧道を抜け小支谷を渡ると、すぐに再び隧道へ入るという隧道が連続する線形となっている。

本隧道の全長は八一・四m。坑門は切石積みで各部が揃い、内壁は側壁部が七〜八段の切石積み、アーチ部は煉瓦長手積みである。巻厚は四四八㎜の切石一枚であり、スプリングラ

写真11　第六号隧道（北口）　　　　写真9　第四号隧道（北口）

写真12　第七号隧道（北口）　　　　写真10　第五号隧道（南口）

インは四五四〇㎜の単心円である。

第八号隧道（第二観音寺隧道・写真13）

全長三〇・九・三m。坑門は切石積みで各部が揃う。内壁は側壁部が切石による七段積みであり、アーチ部は煉瓦長手積みである。巻厚は四五〇㎜の切石一枚、スプリングラインは四五五〇㎜の単心円である。

第九号隧道（曲谷隧道・写真14）

全長二五九・五m。坑門は各部が揃う切石積みであり、内壁は側壁部の仕様が他とは異なり下部が切石による五段積

写真13　第八号隧道（北口）

写真14　第九号隧道（北口）

みで、上部は煉瓦五段によるイギリス積みとなっている。アーチ部は煉瓦長手積みである。巻厚は四五〇㎜の切石一枚で、スプリングラインは四五五〇㎜の単心円である。

第一〇号隧道（芦谷隧道・写真15）

全長二三二・六m。坑門は切石積みである。こうした施工を行った隧道は本路線では第一〇・一二三号がある。側壁部は確認三八段[10]のイギリス積み、アーチ部は長手積みである。巻厚は四三〇㎜の切石一枚で、スプリングラインは四五五〇㎜を測る。

第一一号隧道（伊良谷隧道・写真16）

全長四六六・三m。坑門は全面イギリス積み煉瓦であるが、

写真15　第一〇号隧道（北口）

意匠はこれまでに述べてきた石積み坑門と変わりはなく、材質を石から煉瓦へと置き換えたにすぎない。内壁部も全て煉瓦であり、側壁部は三六段以上のイギリス積み、アーチ部は長手積みである。巻厚は五七六㎜で煉瓦五枚であり、スプリングラインは四五五〇㎜の単心円である。竣工は明治二八年である。[12]

写真16　第一一号隧道（北口）

第一一二号隧道（山中隧道・写真17）

全長一一九四・五mを測る本路線中最長の隧道である。坑門は、全面が煉瓦によるイギリス積みであり、南口胸壁には「功和千時」、北口胸壁には「徳垂後裔」の扁額がそれぞれ掲げられていた。現在これらの扁額は取り外され、長浜鉄道スクエアに収蔵されている。

内壁面も全面煉瓦積みであり、側壁部は三九段以上のイギリス積み、アーチ部は長手積みである。巻厚は五七五㎜で煉瓦五枚であり、スプリングラインは四四五〇㎜の単心円である。[13]

本隧道の地質は極めて硬く、手掘りが主流の掘削において[14]ある。

生野銀山より熟練坑夫二名を招聘し指導に当たらせている。[15]また他の隧道と比べ激しい湧水があり、これを蒸気ポンプ三台を用いて排水している。[16]途中明治二八年中には日清戦争のための中断期間もあったが、同二九年に竣工した。[17]

写真17　第一二号隧道（北口）

第一一三号隧道（湯尾隧道・写真18）

全長三六八・一mを測る。坑門は各部が揃う全面切石積みであり、内壁面は全面煉瓦積みで、側壁部は三〇段以上のイギリス積み、アーチ部は長手積みである。巻厚は四五二㎜で切石一枚であり、スプリングラインは四五五〇㎜の単心円である。[18]

写真18　第一三号隧道（北口）

も新たな課題が提起され、研究の発展が期待される。

（三好義三）

区分・(報告者)	西暦	1550	1600	1650	1700	1750	1800	1850 (年)
大和・都市 (勝澤)				舟形五輪塔	舟形墓標			
畿・都市 (三好・森山)		一石五輪塔(砂岩)		一石五輪塔(花崗岩)→尉形墓標・豆形墓標		櫛形墓標		方柱状墓標
江戸・都市 (関口)			墓標増加		櫛形墓標成立			
大和・農村 (安楽)			舟形五輪塔			舟形墓標		櫛形墓標
石見・銀山 (後藤)		中世的		(減少)	櫛形墓標成立			
大名 (松原)		霊屋様式が正統(中近世)		火葬→土葬(皇族・貴族・大名儒葬受容)	安定化			
		···高野山供養塔造立···						
公家 (新田・康田)				別石五輪塔	宝篋印塔	※時々に変化		

※欄番号と異なっています（敬称略）

（ニュースレター『ひびき』vol. 22 より）

気になる学界動向　2

加封胎室世界遺産化国際学術大会
（韓国漢城百済博物館開催）

「生命誕生文化の象徴、朝鮮の加封胎室、世界遺産を夢見る！」と題して、二〇二三年一〇月二七〜二九日、韓国ソウル市内の江南地区の漢城百済博物館を会場としてシンポジウムが開催された。京畿道文化遺産課・忠清南道文化遺産課・忠清北道文化財研究院が主催で、加封胎室を世界遺産化するための取り組みである。昨年、雄山閣から刊行した『近世大名の葬制と社会』に執筆いただいた李芝賢先生と沈賢容先生を通じ、大会への参加要請があり、事務局が希望したテーマとして近世大名家墓所と加封胎室の比較研究についての発表を行うこととなった。

シンポジウムは、基調講演一件、国外研究二件研究発表四件あり、最後に全体の討論会が行われた。それぞれの研究発表のタイトルを発表順に従い示しておく。

《基調講演》「朝鮮王室加封胎室の世界遺産的価値」(イ・サンヘ―伝統建築修理技術振興財団理事長)。

《国外研究1》「中央アジア地域における類似遺産の考古学的比較研究」(Dmitriy Voyakin―国際中央アジア研究所所長～討論：カン・インウク（慶熙大学教授）。

《国外研究2》「朝鮮王朝加封胎室の石造物制度と近世大名墓との比較研究」(松原典明―日本石造文化財調査研究所代表～討論：キム・ジョン（ソウル大学韓國學中央研究院）。

《国内研究1》「韓国の胎処理文化と胎室」(シム・ヒョンヨン―蔚珍奉平新羅碑展示館長～討論：パク・ジェグァン―

星州郡古墳展示館チーム長)。

《国内研究2》「朝鮮王室の風水文化と王胎室の風水地理」(チェ・ウォンソク——国立慶尚大学教授〜討論：ミン・ビョンサム(公州大学校教授)。

《国内研究3》「朝鮮王室胎室の真正性と完全性に関する研究」(キム・ギョンミー建国大学校世界遺産研究所〜討論：キム・ヨンジェ(韓国伝統文化大学校教授)。

《国内研究4》「加封胎室の世界遺産化に向けた推進課題」(キム・フェジョン——忠清南道歴史文化研究院〜討論：キム・ジヒェ(ソウル大学環境計画研究所)。

《総合討論》座長：チェ・ジェホン(建国大学大学院世界遺産学科教授／ICOMOS 韓国委員会理事)。

松原は、韓国の蔵胎文化には以前から興味があり、顧問である坂詰秀一先生の喜寿記念献呈論文集『考古学の諸相』III（平成二五年五月）に『近世大名墓にみる東アジア葬制・習俗の影響』と題して、近世大名墓の構造や習俗は、韓国の王陵・

胎室の習俗の影響を受け成立する可能性を示していた。今回の発表は、この論考有益なご教示を頂き、レジュメにも日本語に翻訳され掲載されているので参考としていただきたい。

只胎室は、王の子女の中から王位に就いた人物の胎室には亀趺碑が造立され、加封胎室に位置付けられる制度との比較検討を行っている。特に朝鮮の加封胎室の造立について、一八世紀の第一九代王・粛宗あるいはその子供である二〇代王英祖が一六世紀代の王の加封胎室を整備重修する中で亀趺碑を積極的に造立した点に着目した。地域は異なるが同時代に、日本においても大名家墓所に神道碑である亀趺碑が造立される点が共通する意味背景として、アジアに共通した意識として滅亡した明への憧憬などがある点を指摘した。また、直接的な影響や交流がないとした場合の条件・会について考えるとき、朝鮮との情報交換や文化交流を指摘した。

神道碑である亀趺碑を紹介し、朝鮮の阿語をもとに加筆し大名家墓所に造立された神道碑の習俗の影響を受け成立する可能性

（ソウル大学韓國學中央研究院）先生で、

（松原典明）

気になる学界動向 3

武蔵国分寺跡史跡指定 一〇〇周年記念講演等の記録

武蔵国分寺跡は、大正一一年に史跡に指定されてから、令和四年で一〇〇年の節目を迎えた。国分寺市では武蔵国分寺跡の歴史的意義を再認識して未来につなぐため、主催・共催による講演会やシンポジウム、特別展示、発掘調査現場見学会のほか、文化財めぐりや子ども向けの体験イベントなど、四〇を超える様々な記念事業を実施した。本誌では、考古学界に関連する事業として、主に講演会とシンポジウムの内容を紹介する。

松原の発表の討論者は、キム・ジョンシン

『武蔵国分寺跡史跡指定年記念講演会』(10／22)

一〇月一二日の指定日を記念して講演会が開催された。第一部の坂詰秀一立正大学特別栄誉教授による記念講演「武蔵国分寺跡によせる心」では、江戸時代から現代に至るまで、武蔵国分寺跡に関連した人物に注目し、「人」を主体とした研究史に触れた。項目は以下の通り。「1杖を曳いた江戸の文人」「2遺跡を探った人々」「3史跡指定に尽力し、報告した人々」「4遺跡を調査し、研究した人々」「5遺跡を発掘し、探求した人々」「6遺跡の保存に尽力した人々」「7武蔵国分二寺跡と武蔵国府跡、東山道武蔵路跡」「8史跡の保存と整備」「付けたり」。講演では、武蔵国分寺跡の史跡指定が大正一〇年ではなく一一年となった理由について、国分寺跡の北方台地上の発掘調査を実施し、指定すべき範囲を明確にするために一年遅らせたことを指摘した。第二部『遺跡の環境と保全問題』の福嶋司東京農工大学名誉教授による「国分寺史跡の緑の管理について」では、整備による史跡と緑がマッチした野外博物館の構想が述べられた。続く、渡達也武蔵野文化協会理事長の「遺跡の瓦の生産体制の存続時期について検証し、国府の整備終了までの存続と指摘した。第2部は、須田勉元国士舘大学教授による「国分寺の伽藍と武蔵国分寺」の基調講演が行われた。国分僧寺の伽藍配置を6類型、寺院地を3類型に分類した上で、武蔵国分寺の伽藍の特徴を挙げ、特異性と「歴史の軸線」が交わった都市として、「自然の軸線」と「歴史の軸線」が交わった都市として、「自然の軸線」では、荒川流域と多摩川流域の文化圏を包含して建国された武蔵国の歴史環境」で包む整備について言及された。

観光考古学会パネルディスカッション
『武蔵国分寺跡の保存と観光活用』(11／19)

第一部は、『遺構の保存と観光』として長谷川渉「武蔵国分寺跡における史跡整備の経過」を概観する」、中道誠「武蔵国分寺跡の発掘調査と史跡整備」の報告について、古代寺院出土の文字瓦を分析した上で、知識と負担は紙一重の関係であることを言及した。有吉重蔵「武蔵国分寺の瓦生産と文字瓦」の基調報告では、武蔵国分寺の Ⅰb 期における全三〇郡の各国分寺跡の最新の調査成果による報告があり、最後に登壇者によるディスカッションも行われた。第二部『遺跡の環境と保全問題』では、「自然の軸線」と「歴史の軸線」が交わった都市として、「自然の軸線」では、荒川流域と多摩川流域の文化圏を包含して建国された武蔵国の歴史環境」で包む整備について言及された。第三部『武蔵国分寺跡の整備』では、依田亮一「国分寺市の取り組みと展望」、江口桂「武蔵国府跡の活用と国分寺・府中の観光振興」、坂詰秀一「武蔵国分寺跡の観光活用の展望」が発表された。

武蔵国分寺跡史跡指定・
住田正二先生生誕一〇〇周年記念シン
ポジウム『武蔵国分寺の造営と文字瓦』(12／11)

開会では、坂詰秀一による祝辞があり、続いて佐藤信東京大学名誉教授による「古代寺院の文字瓦と武蔵国分寺」の基調講演があった。文字瓦の持つ意味について、古代寺院出土の文字瓦を分析し、知識と負担は紙一重の関係であることを言及した。有吉重蔵「武蔵国分寺の瓦生産と文字瓦」の基調報告では、武蔵国分寺の瓦生産の存続について指摘した。続いて、中道誠「武蔵国分寺跡」、山口耕一「下野国分寺跡」、野田誠「武蔵国分寺跡」、髙橋香「相模国分寺跡」、櫻井敦史「上総国分寺跡」の各国分寺跡の最新の調査成果による報告があり、最後に登壇者によるディスカッションも行われた。

記念講演会で登壇される坂詰秀一先生

国分寺・府中観光振興連絡協議会主催による講演会が開かれた。坂詰秀一の「緑と歴史のトポス（ヒストリータウン、府中と国分寺を語る）」は、ギリシャ語で「場」「場所」を示すトポス（topos）に歴史的な意味が込められて形成された両市をヒストリータウンとして位置づけ、はじめに国府の発展と国分寺の創建についてのちに、国府・国分寺の遺跡を探索した菊池山哉、松井新一、甲野勇の三人の功績と成果を指摘した。また未来を考える手がかりとして、「万葉考古学」「観光考古学」「水文考古学」の視点についても述べた。次に星野信夫こくぶんじ観光まちづくり協会顧問による「武蔵国分寺、未来につなぐ心」の講演は、武蔵国分寺創建の「理念・決意・情熱」から「未来につなぐ心」を考える、をテーマに聖武天皇の仏教に基づく壮大な構想や、現代に通じる「安寧・強制・協働」の理念、武蔵国分寺の創建にあたって尽力した国司や武蔵国の人々等の「心」に着目し、両市がそれぞれのまちの心を継承していく重要性を指摘した。

た。また、金沢窯の人名瓦の性格については、「強制された知識」とする見解を示した。続く依田亮一「武蔵国分寺出土の文字瓦」の報告では、僧寺地区における主要堂塔出土の文字瓦の様相を示すとともに、新羅郡の可能性が指摘される押印瓦に触れ、解明すべき課題を述べた。最後に登壇者三人によるシンポジウムが行われ、議論が交わされた。

武蔵国分寺・府中観光おもてなし講演会「いにしえからつづく国・府の歴史を未来につなぐ」

(1/21)

以上、簡単ではあるが史跡指定一〇〇周年事業の取組みを紹介した。史跡の保存と活用にかかる事例として関係者の一助になれば幸いである。（増井　有真）

【謝辞】

この度、目出度く米寿を迎えられた坂詰秀一先生には、日頃より国分寺市文化財保護審議会会長、史跡武蔵国分寺跡保存整備委員会委員長、国分寺市遺跡調査会会長・調査団長として日頃からのご教示に加え、一〇〇周年記念の各事業において多大なる御指導・御鞭撻を賜りました。半世紀以上にわたって武蔵国分寺跡をはじめ、国分寺市の文化財の保存と活用に御尽力いただいたことは感謝に堪えません。不出来な教え子ですが、今後とも変わらぬ御指導を賜りますようお願い申し上げるとともに、先生の御健勝を祈

【石造文化財調査研究所　彙報】

《二〇二二年》

4月
・埼玉喜多院亀趺碑調査（松原4／19）
・南伊豆町白水城跡試掘と縄張調査（金子4／25）
※ Verification of Damage Caused by the Earthquake and Tsunami from Tomb Stones" Journal of Disaster Research.Vol.17.No3 .Apr.2022.（金子4／25）
※熊谷市郷土史講座「熊谷の板碑の発生と流通」熊谷市立図書館（磯野5／24）

5月
・群馬県邑楽郡臨済宗建長寺派東光山恩林寺石村喜英先生墓所調査実施（増井・松原5／15）
・埼玉県指定史跡伊奈忠次墓所実査（松原5／27）
※佐賀県吉野ヶ里弥生くらし館講座発表「出土資料が語る吉野ヶ里と佐賀の歴史」（小林5／22）

6月
・松阪市飯南町向粥見醫王寺・黄檗宗鉄製宝篋印塔（僧侶梅嶺道雪）・松原・山川6／10
・京都通妙寺韓天寿墓所実査（松原6／11）
※京都近世三名庭園再興（成就院の「月」、妙満寺の「雪」、北野天満宮の「花」の庭園が公開、伝松永貞徳作庭）

8月
※「日本経済新聞」【TOKYO 次代の案内人】国分寺市ふるさと文化財課の観光考古学の取組紹介（増井有真）
※高麗神社「破格の大出世!?飯能・中山出身の中山信吉と中山氏一族第7回高麗郡偉人伝 特別展開催講演（松原8／28）

10月
・国分寺史跡指定百周年記念講演（坂詰顧問10／22）

11月
・国分寺史跡指定百周年記念・観光考古学パネルディスカッション「武蔵国分寺跡保存と観光活用」基調講演（坂詰顧問11／19）
※雄山閣から坂詰秀一監修・松原典明編『近世大名墓の葬制と社会』刊行（豊田徹士、韓国の李芝賢・沈賢容先生特別寄稿、他14名の先生方からご寄稿11／25刊行）
※特別展記念講演会「板碑の造立と廃棄」ふじみ野市大井郷土資料館（磯野11／26）
※「佐賀県考古学史の素描」（『考古学ジャーナル』小林11月）

12月
・伊豆市柿木・青羽根地区狩野氏関連石造塔調査（金子4／25）
※史跡鎌倉街道 国指定一周年記念シンポジウム「崇徳寺跡の板碑」ウィズもろやま（磯野11／11）

《二〇二三年》

1月
・京都通妙寺韓天寿墓所再調査（松原1／6）

・秩父市飯能黒田家墓所見学

※NHK「みみより！くらし解説―どう見せる「家康の遺跡」」の番組で坂詰顧問の意見紹介される。　（1／13）

2月
・八王子市北条氏照菩提寺宗関寺実査（松原2／19）
・大田原市観光考古学シンポジューム坂詰顧問基調講演「観光考古学の目指すもの」（松原3／11・12）

3月
・「伊豆半島の城館跡とその評価」『（財）伊豆屋伝八文化振興財団紀要』6号・金子
※FM京都 Words to tommorow 三週出演（森・松原3／22）
※「下里・青山板碑製作遺跡」普及・啓発講座「板碑の造立と展開」小川町町立図書館（磯野3／19）
・石造文化財調査研究所総会（四年振り再開―坂詰顧問・金子・磯野・山川・増井・松原、於立川）

5月
・鎌倉扇ヶ谷伝阿仏尼墓奥御前谷はやぐら人見家墓所実査（松原5／25）
・港区日東山曹渓寺儒者寺坂家墓所調査《海鮮割烹海乃華》（吉田5／27）

6月
・近江京極家墓所実査（松原・山川6／1）・
・高野山京極家墓所調査（二好・金子・山川・松原6／2）
・石造物研究会発表（三好・金子・松原6／3）
・京都宝蔵院開山鉄眼道光墓所実査（松原6／5）

・南伊豆町史編纂調査（金子・松原6／13・14）
※吉野ヶ里歴史公園弥生くらし館歴史講座講演「吉野ヶ里遺跡の最新の発掘調査成果―日吉神社跡地の発掘調査状況解説―」（小林）

7月
・室戸市金剛頂寺智光上人廟調査（岡本6／6・7／12）
・川口市赤山城址・源長寺伊奈氏関係実査（松原6／17・20）
・神奈川県真鶴町岩地区関東大震災津波被災児童石造供養塔調査（金子7／21）

8月
・高知四万十市不波宮板碑調査（岡本8／21）
・深溝松平家史跡指定一〇周年記念講演「関東大震災百年伊豆半島の被災」（坂詰8／26）
※『伊豆新聞』連載「関東大震災百年伊豆半島の被災」（金子1～12）

9月
※Evaluation of Tunami Disasters Caused by 1923 Great Kanto Earthquake ″Journal of Disaster Research Vol.18.No2.2023.9.1. （金子9／1）
・伊東市佛現寺元禄地震犠牲者供養塔及び関東大震災犠牲者供養塔現地調査（金子9／21）
・賀茂郡河津町「伊豆御影石」露頭調査（金子9／20）

10月
※加封胎室世界遺産加のための国際学術大会発表（漢城百済博物館、松原10／26～29）
※愛媛大学 四国遍路講演会・シンポジウム「世界の巡礼研究センター公開講演会・シンポジウム「弘法大師生誕一二五〇年古代・中世の四国遍路」研究報告「四国遍路の板碑について」（岡本10／28）

石造文化財調査研究所 規約

一、（名　称）
本研究所は、「石造文化財調査研究所」と称す。

二、（所在地）
本研究所は、事務所を左記に設置する。

東京都世田谷区上野毛
一-二四-二四-五〇三二

三、（目　的）
本研究所は、主として「石造文化財」及び歴史・仏教考古学全般について調査研究およびそれに係る調査研究を行うことを目的とする。

四、（組織構成）
本研究所は東京本部事務所のほか東海・近畿・中国・九州に設置する。また、顧問、代表、研究員を置く。

五、（機関誌）
本研究所は、調査や研究の成果を機関誌『石造文化財』として編集・発行する。

六、（運　営）
本研究所の運営に係る経費は、主として寄付金・委託事業による。

《組織》
顧　問　坂詰秀一
顧　問　森　清範

《東　京》
（代　表）
松原典明
磯野治司
増井有真

《東海支部》
金子浩之

《近畿支部》
森　清顕
三好義三
山川公見子

《中国支部》
白石祐司

《四国支部》
岡本桂典

《九州支部》
小林昭彦
吉田博嗣
豊田徹士

【編集後記】
令和六年一月二六日、当研究所・顧問坂詰秀一先生が米寿をお迎えになられることを記念し、所員一同祝賀の意を表すために、今合併号を綴りました。日頃の学恩に応えるべく二年という時間を掛けたが、各所員共々、公務などに負われる日々もあり、顧問から頂いていた宿題やテーマに対して、真摯に向き合ったが、思う論考が纏まらなかったことは、遺憾に堪えないない限りです。しかし、不十分ながら、ここに、所員一同は謝意を表して、一五・一六合併号を慶祝の号として献呈申し上げます。末筆になりましたが、今後の益々のご活躍とご健康に留意され、後進をご指導頂けますよう、お願い申し上げて筆を擱きます。

（まつ）

石造文化財 15・16合併号

令和六年一月一六日印刷
令和六年一月二六日発行

編集・発行　石造文化財調査研究所

住所　〒一五八-〇〇九三
東京都世田谷区上野毛
一-二四-二四-五〇三二
電話　〇九〇-八五八八-二六二九
Email　sekizoubunka@gmail.com

発売所　株式会社 雄山閣
〒一〇二-〇〇七一
東京都千代田区富士見二-六-九
電話〇三-三二六一-三二三一（代表）

印　刷　（株）ルヴァンプランニング

ISBN 978-4-639-02967-0 C3021

南伊豆町史調査

国分寺市史跡百周年記念講演

大田原市記念講演

2023 年度総会集合写真

α―STATHION FM 京都スタジオ

韓国加封胎室世界遺産学術シンポ発表

石造文化財調査研究所 規約

一、（名 称）
本研究所は、「石造文化財調査研究所」と称す。

二、（所在地）
本研究所は、事務所を左記に設置する。

東京都世田谷区上野毛
一―二四―二四―五〇三

三、（目 的）
本研究所は、主として「石造文化財」及び歴史・仏教考古学全般について調査研究およびそれに係る調査研究を行うことを目的とする。

四、（組織構成）
本研究所は東京本部事務所のほか東海・近畿・中国・九州に設置する。
また、顧問、代表、研究員を置く。

五、（機関誌）
本研究所は、調査や研究の成果を機関誌『石造文化財』として編集・発行する。

六、（運 営）
本研究所の運営に係る経費は、主として寄付金・委託事業による。

《組 織》

顧 問　坂詰秀一
顧 問　森 清範

〈東 京〉
（代 表）松原典明
　　　　磯野治司
　　　　増井有真

〈東海支部〉　金子浩之

〈近畿支部〉　森 清顕
　　　　　　三好義三

〈中国支部〉　山川公見子
　　　　　　白石祐司

〈四国支部〉　岡本桂典

〈九州支部〉　小林昭彦
　　　　　　吉田博嗣
　　　　　　豊田徹士

石造文化財 15・16合併号

令和六年一月一六日印刷
令和六年一月二六日発行

編集・発行　石造文化財調査研究所

住所　〒一五八―〇〇九三
東京都世田谷区上野毛
一―二四―二四―五〇三

電話　〇九〇―八五八八―二六二九
Email　sekizoubunka@gmail.com

発売所　株式会社 雄山閣
〒一〇一―〇〇七一
東京都千代田区富士見二―六―九
電話〇三―三二六二―三二三一（代表）

印 刷　(株) ルヴァンプランニング

【編集後記】
令和六年一月二六日、当研究所・顧問坂詰秀一先生が米寿をお迎えになられることを記念し、所員一同祝賀の意を表すために、今合併号を綴りました。日頃の学恩に応えるべく二年という時間を掛けたが、各所員共々、公務などに負われる日々もあり、顧問から頂いていた宿題やテーマに対して、真摯に向き合ったが、思う論考が纏まらなかったことは、遺憾に堪えない限りです。
しかし、不十分ながら、ここに、所員一同は謝意を表して、一五・一六合併号を慶祝の号として献呈申し上げます。
未筆になりましたが、今後の益々のご活躍とご健康に留意され、後進をご指導頂けますよう、お願い申し上げて筆を擱きます。
（まつ）

ISBN 978-4-639-02967-0 C3021